# 從巴黎左岸
## 到台東比西里岸
### 藝術家 江賢二的故事

吳錦勳 著

# 窮一生的追求，
# 只為一次最美的綻放

嚴長壽

我與江賢二老師結識有很長一段時間，一直是江老師忠實的欣賞者。過去台北亞都飯店、台中亞緻飯店也都曾經因為先後改建裝潢，因緣際會，以江老師多幅寶貴的作品，為我們的空間帶來極佳的品味和風格，這些至今都是我覺得極為幸運的事。

在長久追尋藝術的歲月中，江賢二老師在不同的階段，擁有不同的欣賞者、理解者，過去，我們也都一直或近或遠維持著淡然的君子之交。直到最近五、六年，因為在台東推動「公益平台」的關係，我與江老師有了更多機會相處、更深的理解和欣賞。

## 用生命去執著

江賢二老師在年僅十五歲時，便決定這輩子要走藝術的道路，尚在大學時，也已

經被老師、同輩公認是最有天分、最有潛力的年輕畫家，更難能可貴的是，他用一生忠心地實踐了他對藝術之愛。

我想，任何成熟的藝術家都要經過不同的磨難、各種心境的淬鍊，才會找出自己的方向。江老師不管是在法國巴黎、紐約、台北或台東，也不論這中間經過了怎樣的甘苦歷程，都堅守著同一種理想，沒有算計這個理想背後有什麼「目的」，自始至終，整個生命就執著於這件事，即使不一定確知自己終將會變成什麼，但仍勤勤懇懇，用生命去執著、去完成它。

即便在國外，就已經有不少重量級的經紀人欣賞他的作品，但是他對自己藝術道路很有定見，也立下極高的標準，因此他都「不動心」。由這件事情，我們看到江賢二對自己的執著，或是更深一點來講是他的「自信」。

他願意長時間伏低謙卑，甘心埋首在黑暗中苦鬥，磨練自己心志，追求凜冽的藝術境界，直到最後達到自己心目中的藝術理想，才願意公諸於世。我想，或許正是因為這樣的擇善固執，他精采的藝術之路才可以堅持到今天。

## 一心追尋前面那道光

有一次我和台東比西里岸的小朋友分享一個故事，我問他們：「你們知道手槍跟步槍的差別嗎？」手槍的槍膛很短，所以當火藥一爆發出去，子彈只能打到五十

或一百公尺，因為它受壓迫的過程短。但是想要讓自己變成真正的藝術家，你得向步槍學習。

為什麼步槍可以射得很遠、那麼直？產生很大的威力？就是步槍的子彈在槍膛裡面，要忍受那個黑暗，忍受不能左、不能右，後面又有火藥催逼等情況，直到最後爆發驚人的力量。

我覺得，這好像一個藝術家必經的寂寞過程，在最絕望時始終堅持那不能左、不能右、不能轉彎、不能放棄、不能逃脫的辛苦，一心追尋著前面那道光。這是江老師作為藝術家，最令人感動的地方。

尤其，江老師除了堅持，我在他身上也看到求新求變的努力。很多藝術家一生中找到一種題材，能夠有兩、三個系列便很不簡單，足以讓人家驚豔。但是，江老師一直在轉變，不斷棄舊求新。在國外或台北的時期不算，他光在台東就一個系列接著一個系列，不斷有新的作品誕生。

## 堅持與謙和的完美交融

向來，我對藝術家都十分敬重，一直樂於為他們鼓掌、打氣、營造舞台，甘於做一名熱心的支持者。我一生之中接觸很多藝術家，很多都「極有個性」，這是因為他們本然就有某種相當的堅持，需要自己獨立完整的空間，自然外人難以融入，

但也給不了解的人某種孤僻、古怪、甚至憤世嫉俗、難以接近的錯誤印象。

但是，江老師很輕易地打破我長期以來對藝術家的「偏見」，這令我非常驚訝。

江老師可以一點都不減少他對藝術的執著、堅持；但另一方面，在為人處世上，他又極為寬厚大度、仁慈謙和，給人極為溫暖的關照，這兩種初看矛盾的性格取向，居然在他身上可以完美的交融。

不得不說，江老師的背後有一位大器的另一半——范香蘭女士，自始至終無怨無悔地支持他。他們旅居國外時，學音樂出身的江師母，無師自通創立了成功的時裝事業，做江老師最好的後盾。他們夫婦的情感那麼樣地真摯深厚，和他們相處既久，你很自然感受到，他們真的是那麼體貼、包容，對人始終懷抱希望與信心。

## 從封窗作畫，到「打開窗戶」

在「公益平台」草創初期，江老師就是我們倚重的「顧問」，這幾年，我回到台東一下飛機，還在機場，他們往往是我第一個想起的「像家人一樣的朋友」，也是我第一個通電話的對象。

偶有機會拜訪江老師家，江師母的廚藝更是精湛，我自己獨居時的青菜水餃，就變成了永遠的盛宴。不必說，這是融合了友誼、情感以及心靈多方面滿足的精神盛宴。

江老師往往一大早，帶著一杯茶、兩根香蕉，就走進畫室創作，對藝術的虔敬令人感佩。我有好幾次親眼見他結束一天工作，從畫室裡走出來，全身衣褲鞋子沾滿油彩，身形略顯疲憊，但卻是一臉滿足、洋溢著某種光采，那種在藝術創作中的自得、陶然與愉悅，可以說是上天給他最好的祝福。

早年，江老師完全在一種沒有自然光的環境下作畫，作品灰黑濃郁，內心抑鬱不得其解。沒有想來到台東，被台東美麗的大自然擁抱，他整個人的心都放開了，我常開玩笑他是「臨老入花叢」，我也見證了他從封窗作畫，到「打開窗戶」的過程，作品湧現更多繽紛的色彩，彷彿經年的苦澀，轉為回甘的清甜。

這幾年，我陸陸續續引薦對文化藝術具有獨到品味的各界朋友，親自踏上台東土地，造訪江老師的畫室，他也極盡熱忱接待，來訪的朋友都為他作品的美以及創作的精神而深深感動。

## 理直氣壯綻放到極致

舉凡全世界很多著名的藝術大師、偉大的作家、音樂家、舞蹈家……他的居所、宅邸、畫室或花園等，往往吸引無數世人絡繹不絕地朝聖、回顧、欣賞、追尋，匯聚成一種文化傳奇，成為心靈沉澱的所在。

想想台東好幸運，既有美麗壯闊的自然、淳厚的原生文化，又吸引像江老師這樣

的國際級大師在此落地生根。江賢二畫室已經成為台東的新文化地標。自然、文化與現代藝術有了美的交會。而壯闊丰美的台東，也啟發他的「大願」，他準備在這裡打造心中的藝術聖堂，將人生各階段的精采作品，永遠呈現給世人欣賞。

我何其榮幸，能夠見證江賢二老師人生最美的時刻在台東綻放。

這也讓我不禁回想，春暖花開的時候，我家院子裡的櫻花開了，每天看著它，從全然光禿禿的枝枒、沒有一片葉子，到冒出點點小小的蕾苞……突然之間，沒有注意的時候，它竟不容爭辯、如荼如火，理直氣壯綻放到了極致。

櫻花，其實一次花期也不過一星期，至多十多天而已，若用櫻花來比喻人生境界，江賢二便是累積了一生的能量、深刻的體驗、美學的素養、窮一生的追求，只為一次最美的綻放。

我認為，江賢二出版《從巴黎左岸，到台東比西里岸》這本書，讓我們可以回頭重看一個藝術家整個生命的歷程，或窮究藝術的奧義。但不只是如此，他的故事，驗證了一種「堅持到底」的永恆價值，讓我們大社會裡各面向的人，不論是普通上班族、醫生、科學家、做學術研究等，在閱讀這本書的時候都能得到啟示與感動。是之為序。

「銀湖 Silver Lake 07-71」局部。

巴黎左岸

他封窗作畫，便是個絕決的姿態，
如此他才能全然地走進藝術的濃度、強度與能量裡。
他必須活進他的作品裡。

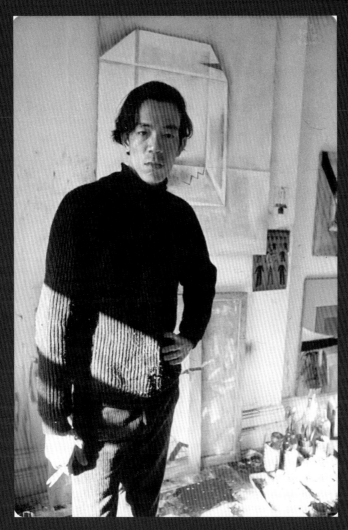

一九六八年，江賢二攝於巴黎畫室。

# 封窗作畫

不知道已經是第幾天了，畫家走進工作室，就把音量扭到最大，黑沉沉的喇叭，緩緩鳴奏出馬勒第二號交響曲《復活》第一樂章〈葬禮〉。

幾刻鐘過去了，畫家枯坐著，動也不動，對著昨夜停筆的畫布發著呆。向陽靠街的一面有幾扇對開的法式窗櫺，窗外開始淅淅瀝瀝下起雨。馬勒澎湃緊湊的樂句，伴隨著雨聲，在悲壯中扣問著永恆的人生主題：「你為何而生？你為何受苦？」

但此刻畫家看不見外面的雨景，他將所有的窗子都用厚厚的窗簾封起來，只有天花板灑下的一盞燈光。大約一個小時之後，他彎下身，拾起畫筆，終於開始在調色盤上使勁地和著顏料，之後在畫面抹上重重一筆深藍，再一筆。他靜靜觀察著發亮新鮮的油彩，融入昨天未乾的筆觸裡，像窗玻璃上凝成的雨露。

畫家一臉嚴肅，嘴角向下拉，像在受著什麼苦刑似的，他的手沒有停過，反覆在畫面上下運行，伴隨著深沉的呼吸，額頭已經冒出發亮的汗漬。他不滿意，重新調色，蓋掉重畫，把自己的青春如同濃稠顏料，大把大把虛擲在畫布上，就為了追求他心中那如同弦樂四重奏般純淨無染的透明音感。

他歎口氣，停下工作，凝視眼前作品，彷彿走入了畫境。

畫面是他的戰場，而每天等待他的，好像是無盡的挫敗。此刻，畫家必須一心一意進入自己的畫作裡，解決眼前的難題。德國哲學家海德格雖然說過：「藝術是

雋永的、自身圓滿俱足的。」然而，創作本身卻是無比艱辛的拉鋸戰。江賢二每天體嘗著一會兒自信滿滿，一會兒又痛苦不堪的反覆折磨。或許今天停筆還算滿意，但明天再看，它便已風化朽壞，如同他常搖頭歎息的：「畫面好像在一夜之間就無聲無息地死去。」

藝術家和作品之間陷入長期兩相交戰的狀態，他們在比「誰的氣長」。馬勒在耳際織出絲絲殘響，音樂蓋過雨聲，長達一個半小時的交響曲，此時進入末日審判般的第五樂章，華麗的管弦炫彩，以明亮的號角，接引著從死得勝的〈復活〉大合唱：「要相信啊，你的誕生絕非枉然，你的生存磨難絕非枉然！」是宿命吧！畫家注定要跟他作品進行一場永恆的拔河。對藝術極致的追求，轉為蝕骨煎心的歷程，他不知道如何能像馬勒在這場戰役脫身？

湯瑪斯·曼說：「藝術本身是一種戰爭，一種今天認為『難以不朽』的消耗戰。」藝術家在尚未追尋到美之前，可能就已先將自己燃燒殆盡，以身殉美。小說裡，那位德高望重的德國作家古斯塔夫·阿遜巴赫（Gustav von Aschenbach），因迷戀有著蜂蜜色鬈髮的波蘭美少年，驅使自己尊貴的雙腳，在隱匿霍亂疫情的街巷不可自拔地追逐他，終而悄然魂斷於威尼斯。

這個故事，不就是藝術與人生辯證的隱喻，而作家名字前頭的「Asche」在德文中指的不就是「灰燼」嗎？

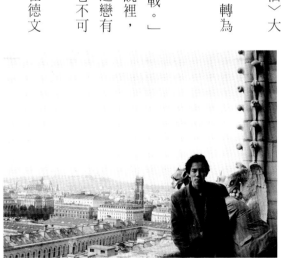

一九六八年，江賢二攝於巴黎聖母院。

他以必毀的灰燼之身，苦苦尋思美的理型，寫下藝術家永世的悲歌。

如馬勒所說的，「藝術家啊！你為何而生？你為何受苦？」畫家內心的苦痛，外人無緣理解，有些早早發跡的同行，大概覺得他就是個怪人、自命清高、孤芳自賞，有時忍不住私語：「不知道這傢伙，究竟在跟這個世界賭什麼氣！」

畫家並無心去在乎他們。他封窗作畫，便是個決絕的姿態，如此他才能全然走進藝術的濃度、強度和能量裡，他必須活進他的作品裡。

或許，畫家緊抿的雙唇終究沒有說出口的告白是：「我知道，這世界我已無處容身，只是，你憑什麼審判我的靈魂？」一如《異鄉人》莫梭之吶喊。

## 聖・修比斯教堂的流浪漢

二○一四年春，巴黎，清晨氣溫在零度徘徊。江賢二一身厚衣，裹著圍巾，劈開迎面的冷風，穿越聖米榭爾大道，走入了盧森堡公園。

公園人不多，成排的栗樹在寒冷中赤身露體，向天空伸展糾結鱗峋的枝枒。冷風強勁地颳著，爬滿絲絨般綠苔的梅迪奇噴泉寂寞地滴著水，金魚都躲起來了。盧森堡皇宮前的八角水池已無夏天放船的孩子，樹下也沒有下棋或玩滾球的男人，以前海明威未成名前飢腸轆轆、消磨時間的綠色涼椅，現在亦空無一人。

江賢二已經來到巴黎一星期了，時差調得順。他很開心預告晚來的朋友：「這裡

一樣如腦海中冬天灰色的天空，你可以想像當年沙特、紀德和賈克梅第的靈感來源，這是哲學家的天空。」

如今，他便走在這哲學家的天空下。

空氣很冷，他的心很熱。這一天幸好沒有下雨，太陽躲在樹梢後的厚雲裡，形成一圈圈金絲鑲邊，即將要露臉了。路徑上鋪著碎礫石，踩來劈啪作響，江賢二心情喜悅，深呼吸一口冰冷空氣，微笑說：「之前初來巴黎，我和香蘭就坐在那張公園涼椅吃三明治、長棍麵包，也就是 baguette，吃完就在長椅上看書睡覺。剛來很新鮮，法國食物太好吃了，她來一個月，好像就胖了幾公斤。」

他笑了出來。巴黎是他的精神原鄉，舊地重遊，回憶拉開了審美的距離，他的臉上流露出滿足的神情。「五十年前跟現在街景沒有太大的差別，樹和天空的感覺都一樣。」他又說。

幾步路走出盧森堡公園的鐵柵欄門，出口往右轉向北，他沿著深深的小巷走，不到一會兒，就來到聖・修比斯教堂廣場（Place St. Sulpice），宏偉典雅的四主教噴泉迎面而來。幾隻鴿子在廣場像哲學家一樣低頭漫步。

海明威在《巴黎回憶錄》中曾這樣寫道：「出了盧森堡博物館，沿著狹窄的費羅街（rue Ferou）來到聖・修比斯。那兒依然沒有餐館，靜靜的廣場上，唯有長凳、

聖・修比斯教堂藏了許多著名的藝術傑作，包括十九世紀浪漫派畫家德拉克洛瓦（Delacroix）的《雅各與天使角力》壁畫。

樹木，還有一座獅像噴泉。鴿子在人行道上踱步，有幾隻棲息在那座主教的塑像上。那兒有座教堂，廣場北邊則是幾家專賣宗教物品和祭袍的店鋪。」

江賢二沒有朝噴泉看太久，便朝著古老的聖・修比斯大教堂走去。

這裡不如聖母院富麗，也沒有鐘樓怪人的悲劇傳奇，觀光客也較少。《達文西密碼》宣稱，教堂內那座白色方尖碑標誌的「巴黎子午線」底下埋有神祕的「拱心石」，誘使白化症修士西拉謀殺老修女。這虛構的情節曾讓聖・修比斯教堂名噪一時，但在江賢二心目中，聖・修比斯還是那麼簡樸、寧靜，是他非常喜愛的「精神性空間」之一。多年後，更以此為靈感創作了幾幅畫作（見一六六頁）。

教堂面向廣場的是一排大理石柱，江賢二總在拾級而上時，遇到石柱底下那些看起來孤貧顛連、總是長醉不醒的流浪漢。

「如果我一直留在巴黎，最後有可能像這樣。」他說。

他輕推開厚厚的木門，一個嶄新的世界，忽然矗立在眼前。

## 基隆港邊的浮油味

師大畢業那一年，江賢二派駐在基隆港附近一所中學教美術。六〇年代，基隆港堪稱繁興，港口停泊著很多貨櫃船，海面飄浮著輪船刺鼻的浮油，暗濁的水面盪漾一層七彩油光。他說：「我很喜歡在海邊聞那個油腥味，它讓我想到油彩的味

道，所以故意在海邊租一個畫室。」

「愛海，最早大概從那時就開始。」他想。

那時他每天看海，有時在畫室，有時在港邊。初春的午后，從外木山方向飛來兩、三隻老鷹，乘著海風翱翔迴盪，以「之」字型盤旋對飛，或向下俯衝，撿拾廟口夜市排出來的殘羹剩餚。

有時他看著船緩緩啟碇，在海面打著渦旋，浮浪如花，鳴笛遠去。江賢二叼著菸，任思緒飄向遠方。二十三歲了，整個台灣的大環境都讓他深感苦悶，他一心想去巴黎，如果沒有錢，或辦不出赴法國的簽證，乾脆躲在貨櫃船上偷渡到法國。

江賢二在心裡盤算著：先到馬賽登岸，聽說那裡龍蛇混雜，大批北非的突尼西亞人、阿拉伯人混居，充滿異國情調，偷渡上岸應該沒問題，之後，再想辦法搭火車到巴黎。

永恆的巴黎。沒有妳，天際的另一邊也都失色了。

那時法國簽證很難取得，還好教他法文的台北聖家堂的陸神父多次出面，與使館交涉，再加上一些台北朋友幫忙，江賢二最後不必偷渡，還可以光明正大飛到巴黎。神父除了教法文，也為江賢二和女友范香蘭起了法國名字：Paul（保羅）和 Claire（克萊兒）。

一九六八年，江賢二與范香蘭
攝於巴黎。

范香蘭人如其名，Claire，語意便帶著柔和雅緻的風情，又兼具清楚明白的意涵，正好反映出范香蘭外柔內剛的二面性。

私底下，范香蘭並不習慣叫他 Paul，通常直呼「江賢二」。范香蘭師大畢業後由系主任推薦到北一女教音樂，她經常在下課後從台北搭火車到基隆，再坐上一小截人力三輪車到基隆海邊的畫室找江賢二。

「我印象最深的是，她每次來的時候，基隆就下起毛毛雨。」江賢二回憶起，下起雨的基隆港，特別的憂鬱，傍晚的雨，在一片濕瀝瀝的燈火裡漫漶。一個畫畫的窮小子，守著無邊世界一個小小角落，等待著心上人。

有時江賢二因為想畫畫，或心情不好，不想到學校上課，范香蘭還會為他代課，學生看到美麗的女老師來了，爭相向她告狀，講江賢二的糗事。浪漫的青春，無懼的自由。只是，學音樂的范香蘭也可以教美術？

「她啊，隨便教啊。」江賢二笑說。

## 保羅與克萊兒

Paul 和 Claire 是台北文藝圈朋友公認的一對。作家季季是他們早年的朋友，一九六四年就認識他倆；她回憶說：「他倆就是一對金童玉女。尤其是香蘭的皮膚白，白得像玉蘭花一樣，是一個大美女，而江賢二給人感覺特立獨行，話不多，

他有自己的世界。」

時隔半個世紀，如今她回想起，她和他們是因為丈夫楊蔚而認識的。楊蔚當年是《聯合報》主跑美術、音樂和文學的藝文新聞記者。一九五○年他因匪諜案入獄十年，出獄後被迫成為警總線民，曾經監視陳映真、吳耀忠等左傾的藝文界人士。

當時，季季婚姻狀況不是很好，她知道楊蔚的祕密，又遭家暴的摧殘，身處水深火熱之中，卻無法對任何朋友明言，「我內心很害怕，怕知道的朋友會受到拖累或牽連。別人都不知道我的狀況，我內心很孤獨。」

在這個情況下，范香蘭變成她的閨中好友。當時沒太多人裝得起電話，藝文圈子很小，朋友要來拜訪，不會先打電話探問在不在家，人就直接上門了。季季家的電鈴壞了沒錢修，「有人敲門，我就跑去開，朋友就見到面了。」季季說。

通常，范香蘭走進她家，就躺在她床上和她聊天。有一天，范香蘭抱了一隻捲毛的白色貴賓狗來送季季，說是她家的狗媽媽生的狗寶寶。季季語帶訝異地說：「當年，這是很稀奇的事。那時的讀者們會送我文具、書啦，或手巾之類的，絕沒有人送我小狗的，何況貴賓狗當時很貴！」

季季說：「這隻貴賓狗很可愛，又很聰明，我替牠取名波波，還用牠的名字寫過小說。波波陪伴我度過許多傷心、痛苦的日子，我真的很感謝香蘭的貼心。」

Paul 和 Claire 遠赴法國之後，這隻白色的貴賓狗，成為她們友誼的另一種延續。

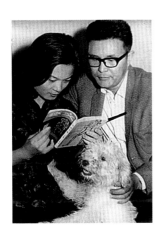

范香蘭在出國之前，與季季（左）是無話不説的好友。圖右為季季的先生楊蔚。

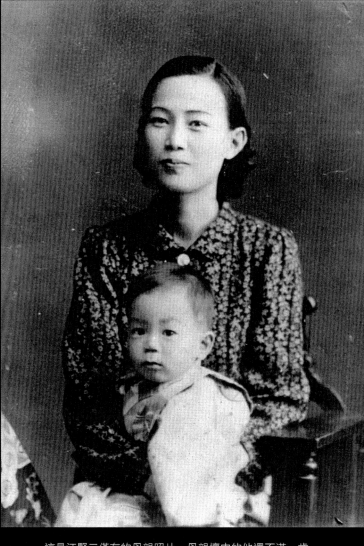

這是江賢二僅存的母親照片，母親懷中的他還不滿一歲。

## 母親與男嬰

江賢二始終珍藏著一張他與母親的照片。照片中，一個女人抱著大約十個月的男嬰，兩人凝視著前方。

攝影無聲一瞬間。端坐的江母，靜靜流淌著早年台灣女性特有的秀麗丰姿，看來身子很瘦，碎花長袖洋裝裹住雙臂，嫻靜溫柔的抱著男嬰。她梳整油亮的頭髮盤捲頸後，面容白淨，細眉，鼻子靈巧，雙唇輕抿，在似笑非笑之間，眼下浮現一彎臥蠶，襯托出眼裡隱藏的盈盈笑意。但是那聰慧的眼神裡，同時讓人感覺她若有所思。笑意還在，但眼神卻越過前方，似乎惘惘預見了未來的淒清慘厄。

短髮男嬰好像前一刻依偎在母親懷裡，下一刻被叫喚才忽然轉向鏡頭，眼神充滿好奇，牢牢盯著前方。圓睜的大眼、大器的耳朵、有點倔強的嘟著小嘴。這種神情偶爾也會重現在七十多歲的江賢二臉上。

母與子，沒有任何景深的黑白相片，彷彿籠罩著幽光，或如哲學家班雅明形容的「靈光」，在黑白影像衣襟、髮際長駐凝結的「靈光」——「時空的奇異糾纏，遙遠之物的獨一顯現，雖遠，猶如近在眼前。」

這是江賢二僅存的母親照片。

一九四二年，江賢二出生於台中平等街，那是介於台中公園與舊市政府之間的一條短街，只有五個紅綠燈，半刻鐘便可走完。江家小康，江父原本想在泰國經營

貿易，後來認識了在泰國發跡的僑領、中泰賓館創辦人林國長，便一直跟在他身邊工作，也成為他最信任的左右手。

林國長在泰國事業做得相當大，江賢二的父親卻因為戰爭，長年待在泰國不能回家，他的母親形同單親媽媽，日夜操勞，支撐一個家。江賢二上有一位哥哥江明曉，以及一位姊姊江碧華，他是最小的兒子，從小就跟母親很親密。

對比於經商、很有社交能力的父親，江賢二性格偏向母親的一方。「印象中的母親話不多，內向而沉靜，喜愛文學，長得美，學識高，可是身體纖瘦虛弱，命也苦。」他頓了一下，又說：「個性上可以說我比較接近我母親，遺傳到我母親比較多。她對文學對藝術的喜愛可能影響了我。」

一九四五年，二次大戰即將結束之際，江賢二才三、四歲，他母親必須為人車衣物餬口，日夜操勞，待江父回家時，不幸的她卻已體弱多病，經常進出醫院。

## 突來的永別

小學六年級那一年，有一天，十一歲的江賢二放學回家，走進母親房間，看到她安靜地躺著。江賢二呆立片刻，腦中一片空白。她可能經過了痛苦的掙扎，身體微曲著。他捧起母親的雙腳，慢慢將它們擺正。

整個世界好像都在後退、縮小……在那個無聲的午后，他枯立床前，看著母親沉

睡般蒼白的臉。他懷疑這是否只是一場夢，耳際似乎還傳來縫紉機咯嗒咯嗒的聲音，只是此刻母親已沒有呼吸，沒有留下任何隻字片語，只有一具冷冷的身體。

「我後來安靜走出房間，告訴我哥哥姊姊，我……一直到喪禮結束都沒有掉一滴淚。」談到母親，他說得很慢、很艱難，彷彿正咀嚼著一株仙人掌。

他努力忍住哽咽。他和母親如此親密、依戀，這個打擊無論如何已經造成他內心的瘀傷。他接著又說：「母親走了一年多後，我十二歲那一年，沒來由的，有一天半夜，忽然驚醒，不知為何哭得要命，發自內心的大哭。」

原本麻木的痛覺醒過來了，讓他驚覺那種失去。心理學家是這麼形容的：小孩的靈魂清新得像剛犁好的田，如果有人踏著堅硬的皮靴走過，鞋印便會一直深深留著。靴子如此堅硬，腳步也就如此深陷，孩子因此永遠不會忘記。一個人童年所經歷的一切都會刻劃在他的性格上，直到長大成人。

母親懷裡的溫暖、咯嗒咯嗒的縫紉機聲音，即使六十多年過去了，這一切氣息，彷彿只是昨日之夢。

往事紛繁，一湧而上，雖遠，猶在近前。江賢二別過頭去，藏起脆弱的眼睛。

## 無宗教的「傳教士」

母親過世後，江賢二的父親再娶，之後生下一位小他十五歲的小弟江俊雄，現在

也是畫家。江賢二年幼失恃，父親又因經商而缺席，讓他無由來感到自卑。初中時，他考上建中，同班同學裡不少富豪達官的公子哥兒，看起來總顯得又酷又帥，他也感覺得到他們有意無意間流露的優越感，原本不喜歡社交的他更加沉默。

江賢二總是坐在最後一排，占據著一種局外人的姿態。即使當時他已經展露了某些藝術天分，但是他不重視技巧，也總覺得別人好像都畫得比他好。他說：「就是莫名感到自己家庭環境不好，也不想知道外面的世界，更不想交朋友，一直往內心裡頭鑽。」

他對自己沒有信心，對這個世界感到不解，對人生的一切抱持著懷疑，對前途感到茫然。他甚至一度想當傳教士，而神父為他取了 Paul 這個名字，便是源自「使徒保羅」，不是嗎？

「如今回想，我也是很笨。我連要傳什麼教都不清楚，就想去當傳教士，大概心裡想去救別人，可見當時的我有多麼鬱悶。可是，我連要怎麼救自己都不知道，還想去救別人？」江賢二笑自己傻。

江賢二終究沒有去傳教，倒是藝術救贖了他。他在台北念日新小學時，受美術老師張錦樹啟發，開始接觸繪畫藝術。建中初三，江賢二才十五歲，便決定走藝術的路。他說：「我一開始覺得，或許藝術是一個可以安慰我的朋友。之後愈來愈確定，我這輩子要走藝術這條路。」

江賢二對學校體制沒有太大的好感，心不在課業上，也不熱中念書。高中考入師大附中，校風開放自由，他內心卻更加孤僻。大約在這個時期，他開始向前輩畫家李石樵學畫。

他喜歡塞尚、梵谷，之後又鍾情保羅・克利的作品，也開始接觸油畫。「那時候我覺得自己很有天分，學塞尚畫蘋果。塞尚的蘋果看來很穩重，我的蘋果卻沒有什麼重量，好像會從桌面這邊滾到另一邊。」江賢二笑說。

## 月光・少年

整個中學六年，江賢二除了一、兩位一起聽古典音樂的同學以外，幾乎沒有其他朋友。那時，他幾乎只崇拜兩個人：音樂家馬勒，還有雕刻家賈克梅第，「可見那時我的心情多沉重！」他寄情於音樂、繪畫，整個人拚命往藝術裡鑽，試著尋找安慰。

那古早的年代，學藝術的人都叫做「畫圖」，當興趣還可以，但要當成一種職業，則很冒險。當年很多想念美術系的孩子都得跟家裡鬧革命，江賢二的父親對兒子的決定雖不反對，但也不表示贊成。「他當然讓我知道，藝術不能當飯吃。我很能了解父親的擔憂，他似乎也知道無法阻止我。」江賢二甚至抱持著「即使父親反對，在當年也很正常」的想法。

江賢二是順服的孩子，但還是有自己的個性，不管父親怎麼想，還是要追求自己的藝術。幸運的是，他不必和家裡決裂，只是日後出國，他得自己想辦法。

我們不該輕忽一個十五歲少年立志的重量，因為這個重量沒有改變過，他終其一生也沒有違背過這個誓言。或許，他想當「傳教士」也沒說錯，只是他宣揚的是另一種宗教——關於「藝術可以淨化人心」的堅定信念。

師大附中畢業後，江賢二以優異成績考上師大藝術系，卻在公費生新生入學身體檢查時發現患有初期肺結核，被迫休學一年。醫師診斷他身體太瘦弱、營養不良，而且太勞累。他一輩子都瘦，簡直可算是太瘦了，身高一七八的江賢二，體重居然都只有五十公斤左右。

休學時，江賢二悶在家裡，每天畫畫消磨時間，也經常沿著台北淡水河畔散步。因為喜歡大提琴音色，他開始學大提琴，對古典音樂的熱愛持續一生，深深牽引著他的繪畫創作。

他說：「那一年我生病，心情又悶，除了畫畫，就是拉拉大提琴，聽聽古典音樂，尤其德布西的《月光》可以說是我音樂上的初戀情人，詩情的月光，聽起來卻有一種無可奈何的悲傷與美麗。」

此時江賢二絕對不可能想像得到，這個「音樂上的初戀情人」，竟會在他晚年成就了一系列的油畫作品。

## 公車上的邂逅

剛進師大音樂系的范香蘭，從市郊的大龍峒搭上二路公車。車上通常沒有什麼乘客，她習慣往公車尾巴走去，坐在右邊最後一排靠窗的位子。公車行經長安西路圓環站總是會停一下，上來一位瘦高斯文的男生。

這兩個人大概都是遲到大王，常常搭上同一班公車。兩人同車久了，范香蘭開始注意到他。

遠遠看去，范香蘭看不清這個高個子的臉，卻注意到他的褲子，明白講應該說是「臀部」——那條燈芯絨長褲在臀部部位竟磨到發亮。「他的褲子雖然磨得發亮，不過他高高的，身材很好看。」她心想，褲子都磨成這樣了，也不換一件？高個子手裡總提著一個沾滿油彩的畫箱，大概是藝術系那些眼睛長在頭頂的男生吧。

每次，她就這樣一個人上車，到台北車站下車。高個子跟著她，再換搭三路公車，來到和平東路的師大。

這樣過了將近一學期，有一天，高個子忽然在校門口叫住她：「范香蘭，你今天晚上有沒有空？」看來，名字已事先打聽過了。

「什麼事？」范香蘭一臉疑惑。

高個子直率地說：「想請你去看電影……」

她總算看清楚他的臉，有點心動，便反問：「看什麼呢？」

他說：「《紅菱豔》。」

「嗯……可是《紅菱豔》我看過了。」她回答。

「再請你看一次。」高個子不放棄。

就這樣，《紅菱豔》讓他們倆正式認識。這部經典名片促成他們的愛情長跑，同樣也啟發當年才五歲半的林懷民，讓他決定跳一輩子舞。

十八、九歲的江賢二長得瘦高、帥氣，范香蘭對他印象最深的還有他的雙手。有一次，江賢二在西門町打公用電話回家，他一手撥轉盤，另一手握著聽筒。站在他身旁的范香蘭，一抬頭，忽然注意到他的手。「那時他很年輕，手很修長，像拉大提琴的手，很漂亮。我對他那雙手印象特別深，如果用來彈鋼琴一定很棒。」她想。

范香蘭是江賢二此生唯一交過的女朋友，但范香蘭有多少男朋友他卻不得而知，唯一可以確定的是，他絕對是最窮的一個。那條穿到屁股發亮的褲子，雖是日本舶來品，但也不是他買得起的，而是江賢二的伯父當鋪裡的流當品。

江賢二苦澀、孤獨的自我，一直到認識了范香蘭之後，才重新感受到青春的氣息，同時發覺生命中有許多未知正等待他去發掘。

## 花腔女高音

范香蘭在師大主修花腔女高音、副修鋼琴，不過江賢二最喜歡聽她唱藝術歌曲。她年輕時清唱俄國印象派穆梭斯基（Mussorgsky）的藝術歌曲，唱出了江賢二憧憬的「那種很深遠、很清澈而有詩意的境界」。

他們在一起都有共鳴的音樂，范香蘭個性黑白分明，正如「Claire」隱含著清楚分明的意思；江賢二則相反，容受力比較大，不怎麼喜歡的音樂也忍著聽。有時連廣播頻道調校不準或收訊不良，「嗞嗞嘶嘶」慘不忍聽的那種音樂，他竟也能耐著聽。（啟發他沉溺於荀白克的「無調性音樂」？）

大學時期，他們倆常跟浪漫多才的音樂家許常惠聚在一起。那時許常惠剛從法國學成歸來，經常舉辦音樂發表會，也常商借江賢二的畫作布置會場，還邀請范香蘭演唱藝術歌曲。

日後江賢二發現，范香蘭的聲音居然有種奇特的魅力：「通常我們聆聽歌曲會和作曲家的生平連結在一起，但是有一陣子我聽到某個曲子時，不知怎麼的，心中自動伴隨響起的是香蘭的歌聲。」

歌聲經由記憶封存，像暗褐琥珀裡凝固的蜜蜂，在回憶的光照下，永遠不變地纖毫畢現。

一九六八年，范香蘭攝於巴黎。

# 三位老師：李石樵、廖繼春及陳慧坤

江賢二進入師大藝術系之前就已跟隨李石樵學畫。

李老師受日式教育，也是一派日式作風，在學生面前很嚴肅，畫室的地板永遠擦得光潔如鏡。上課時，學生在畫室裡都不敢放肆說話，每個人端好畫架，圍在維納斯迷茫空洞的眼神前方，或是阿古力巴英俊的雙下巴前，像綿羊般安靜作畫。整間畫室裡，只聽得見炭筆刷刷畫過紙面的聲音，還有李老師穿著拖鞋啪噠啪噠走來的聲響。

李老師戴著黑框眼鏡，默默看學生作畫，偶爾坐下來改畫示範。江賢二照例每次都坐在最後一排，前面總有一、兩排學生，他最感興趣的時刻，便是看老師改畫。李石樵的作品色彩瑰麗典雅，具象，充滿實感。當時國外藝術訊息不多，李石樵很用功，經由日文轉譯吸收國外新知，甚至鑽研法國繪畫的各種新技法、新風格。

李老師自己的畫室就在教室隔壁，江賢二也常偷看老師作畫。

「現在回想起來，他那時年紀大了還這麼努力，那種用心和態度，很值得尊敬。」江賢二說。李石樵的光線承襲了法國的印象派理論，畫的卻是台灣鄉土之情。他的作品讓台灣農村、風土、人物、靜物等都籠罩在一種敦厚、溫柔的夕輝裡。

江賢二在李石樵那裡打開了一個世界，雖然看老師畫的是寫實作品，那時卻對「什麼是藝術」、「什麼是繪畫」已有自己的定見，之後也走向不同的風格。

江賢二在師大藝術系還修習了廖繼春老師的油畫課。

廖老師寡言，幾乎沒有跟別人說過什麼話，在課堂上不教什麼技巧，總是要同學將作品逐一展示在教室前方，然後和學生一一討論或下評語。有一次上課，他端詳著一張墨綠與灰色的油畫，看了一會兒，不禁搖頭輕聲說：「這是天才的作品。」就像純粹說給自己聽似的。他並不知道這是誰的作品，也不需要知道，同時也沒多作解釋。然而，坐在台下的江賢二，卻從這句話得到莫大的肯定，隔了好幾年之後，才偷偷告訴范香蘭。

廖繼春的「淡水暮色」系列作品，將現實扭曲成半抽象的色彩世界，是藝術性極高的傑作，為江賢二帶來藝術方面很多的啟發。藝術並不一定非得由具象、寫實、印象或立體派一步步循序漸進演變，它可以從眼前的現實世界，輕盈地躍入獨特的、抽象的精神世界。江賢二領悟到：「藝術並不是邏輯思考的東西，藝術其實是一種直觀。」這或許影響了他日後投身抽象繪畫的創作。

江賢二和另一位老師陳慧坤相處的時間最久，受到的影響也最深。

他進師大時，陳慧坤恰好剛從巴黎進修回國，帶來花都新藝術的嶄新衝擊。陳老師並不措意要「教」學生什麼繪畫的技巧，就是大大方方給他們完全的自由。

藝術系大一新生仍延續日式美術教育的傳統，必修石膏像素描。陳老師看了看全班十幾個學生的上課習作，居然在幫江賢二改炭筆素描時，私下輕聲對他說：「江

賢二，你以後不必再畫石膏像了！」因為當時江賢二畫的素描已經很好了。

江賢二嚇一跳：「那我怎麼辦？要畫什麼？」

陳慧坤說：「你就隨便畫！」憨厚的江賢二真的聽老師的話「隨便畫」。結果到了學期末，保守的系主任評分時，卻把江賢二退回去補考。

江賢二經常到陳慧坤家，很早就認識陳老師的音樂天才女兒陳郁秀。那時台灣資訊很少，整個師大藝術系也不過那幾本書冊，江賢二都看得爛熟了，因此每次到陳家就忙著翻閱老師從法國帶回來的畫冊，對塞尚、克利的畫作特別感興趣。

在江賢二眼中，陳慧坤是典型的藝術家，個性極為浪漫，如果一直留在巴黎，極有可能會住在左岸拉丁區某棟屋子的閣樓，每天過著創作、喝酒、高談闊論的藝術家生活。如果沒有結婚的話，女朋友可能也不少，就此豪爽暢快過一輩子。

有一次上課，陳老師談到，他在巴黎的美術館看了義大利表現主義大師墨迪里安尼（Amedeo Modigliani）的裸女作品，居然在班上公開說：「啊，他的裸女，我一接近作品，就好像可以聞到女人腋下的那一股味道！」

陳老師不管現場眾多女同學，百無禁忌，當場比了一個聞腋窩的動作，那神色迷離的陶醉表情，讓江賢二至今都忘不了。

江賢二無盡回味地說：「畫女人裸體可以做到狐臭、汗臭都聞得出來。一件好作品就是如此，可以呈現這麼豐富的層次，讓你視覺、嗅覺，甚至觸覺、音樂性都

感受得到。」

儘管有這三位老師不同形態的影響，對江賢二來講，學校其實只是一個殼子，對於他要如何走藝術這條路？如何創作？沒有老師能教，也無從教起，一切得自己摸索。

在解嚴之前六○年代那樣封閉的環境下，「五月」、「東方畫會」風風火火地先後成立，提出現代中國水墨的主張，以對抗陳腐的老傳統。身處這樣大環境，江賢二也和同班同學姚慶章、顧重光三人創設了「年代畫會」，同時開了兩次畫展。他說：「當時純粹是因為藝術熱情，讓大家靠在一起互相取暖。」後來姚慶章和顧重光先後到紐約鑽研超寫實風格，他們三人的個性不同，作品之後的發展差異也愈來愈大。

## 音樂的層次與色彩的透明感

江賢二一對自己系上課程沒有太大的興趣，卻常常跑到音樂系，一半為了追范香蘭，一半真的是為了音樂。

當時師大旁邊是省立交響樂團的排練室，江賢二常到那裡聽團員排練。大一那年，知名指揮家查爾斯・孟許（Charles Munch）率領「波士頓交響樂團」來台北中山堂演出。那時很少有國際級指揮家來到台灣，所以非常轟動。

自中學開始，江賢二便喜愛西洋古典音樂，有這麼好的機會，他自然不會放過。

不過他是窮學生，買不起票，於是每天都跑去聽樂團排練。他事後回想，還好買不起票，他才能窺探偉大音樂從無到有的誕生過程。

音樂一直是他創作靈感來源。記憶中波士頓交響樂團當時反覆排練舒伯特的《未完成交響曲》。他觀察到孟許對音樂的專注，聽他如何對團員講解樂句的微妙轉折，或解釋某個段落為什麼必須這樣指揮，令江賢二印象極深。有些樂段，當小提琴樂音出來後，孟許會在台上向其他聲部團員以手勢示意不要出聲。

看孟許指揮的丰采和肢體動作本身也是一種全新的體驗。他的舉止永遠那麼優雅，他的手臂只以簡單的幅度揮舞指揮棒，左手則溫和舒適的提示細節，難怪他有「帥氣查爾斯」的美譽。而孟許在音樂上追求極致的純淨，也影響江賢二日後堅持追求那種澄澈、透明的色彩。

江賢二說：「我事後回想，不知不覺間受這種音色透明感的影響，特別是弦樂那種一層一層的交織、音色一層一層的鋪展，後來我的作品用色也傾向一層又一層的透明感。不管日後我的作品看起來似乎是黑暗的、陰森的畫面，它的色彩一定還是很透明的，沒有混濁不清的感覺。」

有很長一段時間，江賢二即便對自己作品的精神強度沒有太大的信心，但至少對

於畫面的色彩本身卻相當有自信。

用色如何做到純淨、透明，且有豐富的層次，一直是他對作品最起碼的要求，如果色彩髒了，便喪失了生命原力。江賢二說：「如果沒有在現場看到他們排演音樂的第一節時一直重來又重來，應該不會有這種領悟。」

他甚至覺得「排練」對他的衝擊之大、之強烈，遠遠超過正式登台演出。「我在創作時沒有想到這些，事後才發現音樂對我的影響真的非常大。就像一個早逝的媽媽對一個人的影響有多深，也是之後才慢慢知道的。」

他同時又發現，音樂與繪畫最大的不同，在於音樂是一層又一層的，需要比較理智思考，不能有任何混亂，然而他作畫時，卻可以將混亂變成美。

## 為什麼是「抽象畫」？

江賢二鎮日以純粹的心志在孤寂中創作，聽馬勒的音樂，與范香蘭討論紀德的《地糧》、《田園交響曲》，或卡繆的《異鄉人》。

一九六六年，江賢二在省立博物館舉行生平第一次個展，展出大學時期約三十件佳作。楊蔚在《聯合報》刊出了江賢二個展的長篇消息，那時展覽有限，場地也不多，很多人居然排隊來看展覽，給即將赴法的江賢二相當大的信心。

其中兩幅他大四創作的「尋」與「茫」是既有紀錄中最早的作品。

「尋 Search」；油彩、紙；50.8x91.4cm；1964。這兩幅畫作是江賢二
紀錄中最早的作品，曾於省立博物館個展中展出。原作已佚失。

「茫 Lost」；油彩、紙；50.8x91.4cm；1964。

當時江賢二很欣賞德國藝術家保羅‧克利，受其影響，畫面線條克利的影子很重，都有碩大的人頭、空洞彷彿盲視狀態的細扁眼睛，畫面滿是釘痕以及縫線。從名稱到氛圍，十足應和當時台灣知識圈的存在主義氣息。

除了「尋」與「茫」以外，另有一幅以荀白克名曲《淨化之夜》創作的同名作品「淨化之夜」。及至日後，他以「淨化」做為他的藝術核心理念。

當時台北的藝文圈不大，幾乎彼此都認識。二○一四年過世的詩人周夢蝶，當年看了江賢二的「淨化之夜」後，大受感動，還告訴江賢二，其實它應該取名為「愴」，取悲「愴」之意。

這幅畫同樣有很重的保羅‧克利影子，一片灰黑，陰冷淒清的背景，荊棘叢生，一顆兀自照著的太陽，仍舊無法讓人溫暖，因為它出自一顆受傷的心靈。觀者凝視畫面，耳畔彷彿迴響起柴可夫斯基第六號《悲愴》（Pathétique）交響曲。低沉的巴松管緩慢吹出陰鬱憂傷導引前奏，樂曲中段雖曾壯闊激昂、振奮人心，好似人生快意輝煌，最終仍如煙火般殞落，難掩以悲痛哀涼的輓歌收場。

一個人的作品，比任何東西都要誠實。這便是江賢二少年以來的心境寫照。只是，令人好奇的是，悲劇本身有淨化的意涵，如果畫面中的悲愴是如此千真萬確，那麼在這麼糾結痛苦之中，究竟什麼得到了淨化？

另外兩幅江賢二頗喜愛的作品是「粉墨登場」，那是他在聽義大利歌劇天才卡羅素（Enrico Caruso）唱韋瓦第的《弄臣》時產生的聯想。從音樂中汲取創作的某種靈

感，或是某種轉介，可說向來是江賢二的特長。（在本書後半，我們將會發現江賢二如何運用這類高明的「精神轉譯」的技法，創作出晚年無數裘麗豐饒、色彩煥發的作品。）

這次展出中還有一幅名為「窄門」的畫作，靈感自然來自於法國文學家紀德。畫面裡出現一個木頭門的形狀，中間站著一個孩子。不必猜，這根本就是他心境的「自畫像」。

可惜江賢二這些大學時代的作品大部分都已佚失，因為在他出國期間，有一年颱風造成他長安西路的老家一樓淹水，這些畫作全部毀損，只留下少數幾張范香蘭父親用哈蘇相機拍攝的照片檔。

為了辦這次個展，江賢二欠了一屁股債，他的畫布、顏料消耗很凶，大部分都是向中山北路及忠孝東路轉角的「學校美術社」賒來的。那時台北只有這家專業畫具店，據說店老闆年輕時也想成為藝術家，所以特別了解青年藝術家的心，讓他們簽帳欠錢，以便可以繼續作畫。

畫展後，江賢二籌了一筆錢到畫材店歸還，老闆卻說：「你父親把錢都還了。」江賢二內心很感謝父親：「他雖然沒有說出口，但我知道他最終仍是支持我的。」

回頭來看，江賢二大學時期的作品已為他定了基調。就像新犁好的田，被重重踩下深深的腳步，那是存在主義式苦澀的精神面目，卻反差地以美獲得抒情的展演。

這次展覽，江賢二出手便以抽象畫為創作核心方向。六○年代的師大藝術系，承襲的自然是日據時代的美術訓練，走的是西方文藝復興以降的古典寫實傳統，但江賢二很快就跳出這條眾所歸趨的安全路數，從大二、大三便開始走進抽象世界，而且終生如一。

為什麼是抽象畫？江賢二的解釋是：「我並沒有很認真去決定我要畫寫實或是抽象畫，或許這跟時代美學觀及個性比較有關。我比較喜歡抽象的東西，因為我不想整理很細的、很邏輯的東西。」

江賢二很早選擇了「抽象」這條藝術之路，而且終生不改其志。他認為，創作不一定要遵循寫實、具象到抽象轉換的過程，寫實只是訓練畫家的眼睛、心和手。

「素描不一定只能在學校畫石膏像，也可以畫眼前的物件。剛開始手不聽話，手熟悉精準了，換心不聽話，等到這三個要件都協調好了，基礎有了之後，你要畫具象或抽象都可以。當然，『心』是一輩子追求的目標。」

接下來，他即將轉向巴黎，去追求他的「心」了。

## 咬一口巴黎的滋味

一九六七年冬，江賢二帶著父親贊助的數百美元、幾句簡單的法文、父親替他買的一張單程機票，終於來到日思夜想的巴黎。他告別了故鄉，心裡想著，有生之

年大概再也不會回台灣。

巴黎，是藝術的巴黎，是畢卡索、沙特、卡繆的巴黎，是存在主義的巴黎……飛機抵達歐里機場（Aéroport de Paris-Orly），機輪觸地後帶著明快速度在跑道滑行，之後逐漸停了下來。

巴黎的天空如此遼遠，飄著幾絲用梳子整理過的淡淡的雲。機場好大、好平，一望無際似的。

整整等待了四、五年，他心裡吶喊著：「巴黎，我終於來了！」

第一晚，他暫借住在神父們創辦的「遠東學生中心」，位於拉丁區索邦大學附近的蓋呂薩克街（Rue Gay-Lussac）藥房巷裡，當年台灣來的留學生差不多都先在這裡待一陣子，再找下一個安頓的地方。神父們無怨無悔幫忙剛到巴黎的台灣留學生張羅大大小小的生活瑣事，江賢二至今仍感激不盡。

那天晚上，他興奮得睡不著，感覺一切好像是一場夢。隔天他一大早就起床，迫不及待到附近閒逛。十二月的巴黎街道冷冷清清的，但他的心一點都不冷。他微笑走過清晨的市場，穿過稀疏的人群，停在一個小攤子前，隨手買了一顆青蘋果，輕巧一握，潦草往衣服擦一擦，連皮帶肉便放進嘴裡，一口咬下他的巴黎滋味。

「啊，那真的是……那種心情，一輩子不可能重複，一生只有一次。」

江賢二雖然對未來很陌生，但他的憧憬無限。就連走在街上，看到清道夫掃地時

賣力認真的模樣，也讓他莫名的喜逐顏開。他腳步輕盈、浮想聯翩地幻想著，或許有一天，夠幸運的話，可以和賈克梅第見面，否則起碼也要住同一條街、進同一家咖啡館、走入同一家書店、光顧同一家麵包店，在同一個河岸散步……甚至可以與老賈來個不期而遇，聊聊關於創作的種種。

他就連單純的呼吸都那麼喜悅。「我感覺像一隻小鳥似的，興奮到沒有想到將來怎麼吃飯、怎麼生活，好像單單夢想就可以餵飽我。」他笑著說。

這是江賢二來到巴黎的第一天，他滿懷壯志地想著：「只要再過三年，就可以成為畢卡索。」他完全無法預料到，日後，他居然有長達三十年的時間處於沮喪、失志，甚至連自己能不能畫下去都始終是個問號。此時，「畢卡索第二」的想法，不過是天真無知的想像罷了。

## 新年夜哭

從來沒有機會出國，江賢二一出國，便從台灣封閉的環境一下子來到這個文藝美麗之都，為他帶來強烈的文化衝擊。興奮沒有幾天，他逐漸感受到藝術創作的艱難，「三年後要成為畢卡索」不過只是痴心妄想。

然而，江賢二更不能承受的壞消息是，他來到巴黎之後，打聽之下，才發現崇拜多年的賈克梅第居然在前一年過世了。此時他內心忽然踏空，頓失依憑。就好像

日本建築師安藤忠雄花了五個月從橫濱搭船去蘇俄，再從莫斯科搭火車橫跨西伯利亞大草原，穿越歐洲大陸，萬里長征來到法國，卻發現心中景仰的大師柯比意（Le Corbusier）居然在前一個月剛剛過世。

江賢二是因為賈克梅第才去巴黎的，甚至研究過賈克梅第的作息時間，期待有機會可以當面向大師請教。這一切美夢，都隨著賈克梅第的過世而破滅。連番打擊之下，江賢二發覺自己根本一張畫都畫不出來。「我想到自己的藝術又不成熟，根本不能創作什麼東西，而且賈克梅第又不在了，那真的是生命中一大失落。」

他內心的孤獨徬徨，隨著年底耶誕節來臨而加劇。巴黎街市濃重的節慶氣氛，香榭麗舍大道上，酒館、咖啡店擠滿一波波人潮。傍晚的巴黎，煤氣燈亮起，江賢二彷彿聽得見火花在玻璃罩子裡嘶嘶轟鳴。明亮的窗往人行道投下一道道的光，從窗外往裡望去，耶誕樹散發晶瑩燦輝，樹尖的那顆星芒，照灼他內心的空虛。

新年除夕夜，他一個人在街道閒晃。午夜近十二點，拉丁區索邦大學大廳裡舉行的音樂會剛結束，年輕人湧上街頭迎接倒數計時。這些都是法國天之驕子，凡是擦肩而過的都是成雙成對的愛侶，他們歡呼、擁抱、接吻，氣氛如此火熱歡騰。

他見識到這般景況，內心也受感染，只是身邊一個朋友也沒有，無人分享鄉愁，也無人可以擁抱。百感交集之下，江賢二忍不住在街頭大聲慟哭。

卡繆說：「人必須生存，必須創造。人必須生存在那想要哭泣的心境。」江賢二

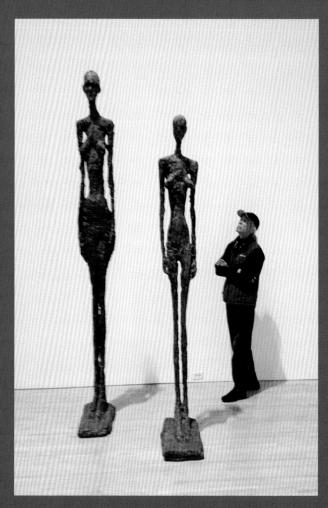

賈克梅第的人像作品，為江賢二帶來孤獨的共鳴。時至今日，
他參觀賈氏的展覽時，仍會在這些雕塑之間沉思。

少年母逝，早早體會了人生無常、生命的有限性；成年之後，又在巴黎看清了自我的有限性。

他一生僅有這兩次情感上的慟絕，因為他撞牆了，進入卡爾‧雅斯培（Karl Jaspers）所界定的「極限狀況」，感受到生命中難以承受的「挫折」。他的新年夜哭，除了孤寂情緒，更深層一點來看，是藝術家之夢的初次重擊。這是一次無情的倒空，他掉淚是因為「痛失所愛」──痛失他所愛的藝術，一如當年他痛失摯愛的母親。

## 每天去「參」賈克梅第「行走的人」

真正的藝術家，他的人生都是歷史上一次性的存在，唯一、絕對、純粹，不可能複製。他的每件作品，也都是唯一的一件作品。賈克梅第不在了，他的作品遂成為江賢二某種精神的憑弔。

江賢二日後重回巴黎找到的唯一慰藉，便是剛落成不久、滿身管線、像煉油工廠的龐畢度中心（Centre Georges Pompidou）。只要有時間，他就會去看賈克梅第的作品。

他常在「行走的人」之間沉思、徘徊，老僧入定般久久無法回魂。

他想「參」什麼呢？

一九六〇年代是存在主義襲捲台灣的時期，當年二十多歲的江賢二，正是這種「時

代精神」（Zeitgeist）的寵兒。所謂「存在先於本質」，人被拋擲於此世，生命乃是荒謬無解，懷疑上帝已死，人沒有預設的目標，只有人，而且唯有人自己可以為生命賦與意義。人必須不斷通過設計、自由的選擇造就自己，走向自我之超越。

此時，江賢二如此孺慕賈克梅第的作品，只不過反映出他內心根深柢固的傾向。

賈克梅第的作品，不論雕刻或平面繪畫，都深刻凸顯著存在主義的人本精神。

他在生前多次訪談中提及，自己特別喜歡深究人的臉，也留下為數可觀的人臉素描，四十六歲開始創作「行走的人」系列之前，曾有長達十年的準備工作。他耗費好幾年時間，找相同的模特兒（包括他的親弟弟）、同一張臉。他的目光銳利，那種純粹單純的凝視，好像要掀開人臉表面的帷幕，挖掘隱藏其後的人的本質；他重複的筆觸，就像在剝洋蔥一般，一層又一層往內底剝下去。

賈克梅第經常工作到半夜，每天凌晨三點睡覺。他進入瘋狂的創作狀態，彷彿時間永遠不夠用。在紀錄片中，他一邊接受記者訪問，手指仍一邊不停捏塑作品。他說這是保持手部觸感靈活的方式：「這像是一種眼睛與手之間的遊戲，不一定有結果，但從來沒有所謂的成功。」

他的代表作「行走的人」，細瘦的人形剝盡了一切文明的偽飾，滌除所有附贅，回到赤裸裸的、絕對孤獨的狀態。他們或昂然挺立，或傾身前行，未向命運低頭。

賈克梅第的雕塑回歸了人的存在本質，找回人抵抗腐敗文明應有的純粹姿態。那看似沒有眼珠的「茫視」，並沒有明確的答案，每張臉孔都掛著一個永恆的提問：

「我是誰？我要往哪裡去？」

賈克梅第眼中視為「難以謂之成功」的作品，卻以其純粹的精神性而得以不朽，為追尋生命的意義立碑。形而下的材質與形而上的精神，宛如二面鏡子，彼此疊現映射完美重合。

賈克梅第的「刀法」、「塑形」爐火純青，技巧無疑高超絕倫。

然而江賢二卻說：「賈克梅第吸引我的，除了技法以外還有更多東西。後來我才了解到，我之所以一直受到他的作品吸引，是因為那些雕像眼神、肢體以外的東西，是那些作品周遭的一切吸引了我，例如凝結在人像旁邊的空氣、氛圍，那專注的眼神……。嚴格來說，賈克梅第並沒有刻描人的眼珠和眼神，而是那整體散發出來的氣氛，帶給我一種孤獨的迴響。」

江賢二的臉形修長，那挺立的鼻子、緊收的嘴唇、深邃的眼神，都與賈克梅第的人臉畫像有幾分神似。也許他當年走在巴黎街頭，某個背後的剪影就像極了賈克梅第的「行走的人」。因此說到底，江賢二不在於凝視了「作品」，他真正凝視到的是他的內在自我，他找到的是孤獨者的共鳴。

通常在看完賈克梅第之後，江賢二也會繞去看馬諦斯晚年的兩幅大尺寸的作品。

（這個謎團，直到五十多年後在台東定居時，他才領略到真正的原因。）

簡單明亮的色彩、大膽的構圖，不知何故吸引著江賢二。

## 巴黎學潮

一九六八年春初，范香蘭來到巴黎和江賢二重聚。他們搬到巴黎十五區附近，臨近菜市場、水果攤、豬肉攤、雜貨鋪。江賢二因為各種內外原因完全無法創作，一絲靈感都沒有。他們感覺被困住了。

江賢二常和范香蘭站在橋面，面對沉默無言的塞納河，看著未來向他潺潺流來。他們常想到另一位台灣來的男生，剛來巴黎不久，可能因為逆境，也可能因為憂鬱、想家，總之，由於某些原因，他毅然決定魂斷塞納河，令人不勝唏噓。

塞納河的滾滾河水，埋葬了早逝的青春，巴黎的憂鬱。

就在那一年，春天剛過完，盧森堡公園的花圃才剛整換，準備迎接夏季來到，他們便遇到史上著名的「一九六八年五月學潮」。學潮愈演愈烈，之後引發全國性的大罷工，七百萬工人走上街頭，巴黎市區頓成無政府狀態，灰頭土臉的戴高樂總統甚至一度逃至西德的法國軍營避難。

范香蘭出國前一年在台北國賓飯店駐唱，演唱一些英文歌及拉丁歌，她也是第一

位「學士歌手」。來法國之前，她還夢想著，到了巴黎，也許可以找個地方唱些「香頌」賺點錢，還認真的將她最稱頭的禮服都帶來了。「哪知道，到了巴黎不久五月革命就開始了，怎麼可能唱歌？」她說。

全國總罷工，他們的積蓄也快耗盡，江賢二想到中國餐館洗碗打工都去不了，因為沒有人用餐。巴黎一片冷寂。不論是物質或精神上，這時動亂的巴黎都傷透了江賢二的心，夢想也拋到九霄雲外。

就像一首歌曲唱的：「巴黎，你讓我憧憬；巴黎，你將我拋棄。」賈克梅第去世、創作枯竭，加上學潮大罷工的三重打擊，此時的巴黎魅力盡失，是應該離開的時候了。他們算了算，買完機票，口袋剩下幾張百元美鈔。

他們帶著兩只皮箱和此際對巴黎失望的心，搭上了航向美國的飛機，去一個從未在他們計畫內的地方：紐約。

# 紐約
## 藝術新天地

他在國外三十年，忍受寂寞，蹲低蟄伏，

幾乎在紐約藝術圈消失，甘於做一名局外人。

他作繭自縛，宛如里爾克的豹子，

只為修練其心，追求生命的全然藝術化。

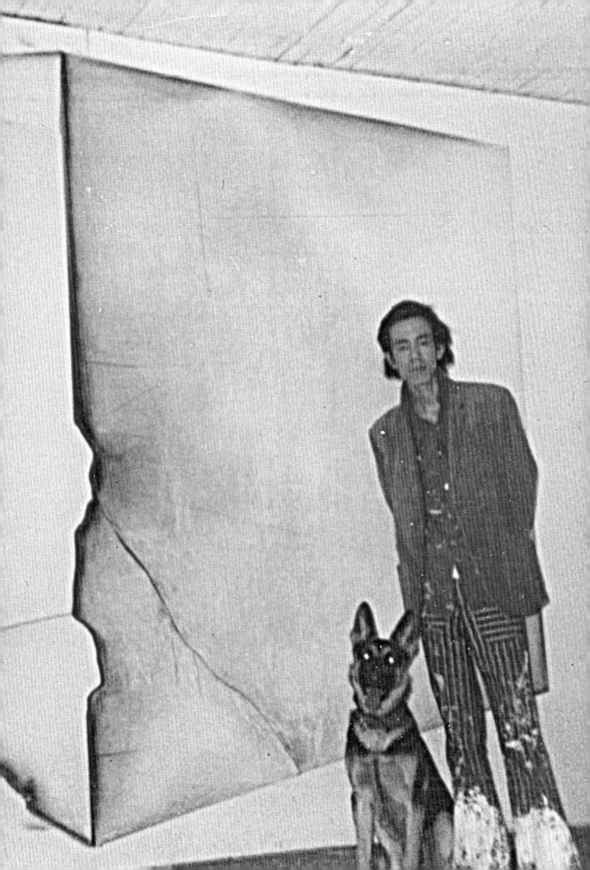

## 紐約震撼：「什麼都可以是藝術！」

就在江賢二一心前往巴黎的六〇年代，紐約藝術圈早已轟轟烈烈進行了現代藝術的大革命。

二次大戰之後，歐洲很多優秀藝術家、音樂家、作曲家紛紛出亡紐約，造成一波又一波的新藝術風潮。相較之下，經歷大戰的歐洲元氣大傷，喪失很大的創作活力。例如，法國藝術從莫內、畢卡索、馬諦斯之後已臻巔峰，平面繪畫的光影、色彩、夢境，以及各種畫派的發展已達極致，巴黎年輕一輩的畫家面對前輩巨靈的陰影，感到無比窒息，紛紛吶喊著「繪畫已死」。

江賢二說：「巴黎很美，這沒有錯，可是我卻不能認同巴黎的當代藝術，對我個人而言，也無法從中得到刺激和養分。」

巴黎學潮出現，只是他們離開的最後一把推力。

江賢二一到紐約，等著他的是一次更強烈的文化大衝擊。他在紐約看了不少印象深刻的展覽，例如普普藝術家克拉斯‧歐登伯格（Claes Oldenburg）以帆布為媒材的雕塑作品。江賢二回憶說：「看來軟趴趴的，我內心納悶的想，『啊！這也是藝術？』但妙的是，你真的會受到感動、震撼。」

另一位羅依‧李奇登斯坦（Roy Lichtenstein）以漫畫風格創作，畫面的筆觸、網點或對話留白，簡直就像放大頁面的美國漫畫。江賢二也想不到，「這竟也能算藝術

品？」還有一位法蘭克・斯特拉（Frank Stella），整個畫面平塗色彩豔麗的正方、幾何或線條，這……根本就像百貨公司的包裝紙嘛。

這些帶來的震撼之大，完全顛覆他對藝術的定義。范香蘭也看出來這點：「啊，他一到紐約對什麼都感到驚奇與興奮，簡直就變成另一個人似的。」

江賢二說：「我到了紐約，比巴黎更慘，根本癱瘓，不知道要創作什麼樣的藝術。」話雖如此，他的語調是興奮的。這些新刺激，至少是他此刻最渴望的，雖然他還不知將從何處跨出第一步。

## 極簡生活

他們剛到紐約時，住在哥倫比亞大學附近的九十三街，現在是很熱門的區域，當時六坪大的空間每星期租金是十八美元，每層樓有四戶，衛浴共用，有專人清掃。環境雖然不是很好，但是他們從無所適從的巴黎來到這裡，簡直就像安樂窩，至少很輕易就可以找到工作。

安頓之後，江賢二在這個小小的空間裡開始摸索接下來該走的路。他將一百號的畫布釘在牆上，以床當椅，面牆而畫，連畫架都免了。這時，他也不像後期用黑布遮光「封窗作畫」，因為房裡基本上只有一扇陽光無法照進來的小窗。

一九六八年，江賢二與范香蘭初抵紐約，一切從頭開始。

臥室一旁是一個可愛的小廚房，范香蘭可以在這裡煮些簡單的吃食，這讓他們感到心滿意足。江賢二說：「至少有起碼的收入，可以活著畫畫，追求理想，心裡很開心。」

不久，幾位台灣來的朋友幫范香蘭找到的音樂經紀人，希望和她合作簽下高薪合約，前提是每週得巡迴不同城市旅行演唱。范香蘭拒絕了這個誘人的提議，她不想和江賢二分隔兩地，然而，她的歌唱生涯也就此永遠中斷。江賢二說：「我還沒有封窗，她就封聲。」

初來紐約，江賢二勉強由「極簡主義」找到藝術的切入點。那近乎平塗的廣大色面，或許正好讓他得以藉此抒發內心的鬱悶，同時整理自己。後見之明的來看，某種程度來說，江賢二一生的作品先以極簡的大塊色面為起點，逐漸找到自己的脈絡，刻描屬於自己的肌理，直到九〇年代末期回台創作「百年廟」系列之後，才更加確立個人的風格。

此時一切都處於嘗試狀態，他的畫作處於難分難解。他把他口中「見不得人」的畫作掛在床邊，往往醒時看，躺著也看，想找到對的筆觸、對的手感、對的心緒。

來自紐約新生活的一切撞擊，都等待他消化，但距離他真正想創作的風格還有好長一段距離，好幾十年的時間。

在朋友介紹下，江賢二到日本禮品店AZUMA當販售店員。不過，他從來沒有上過班，不知道上班該做什麼，整天像呆子在店裡晃上晃下，顧客進來買東西，他也不懂鞠躬行禮、問候招呼，連顧客詢問的東西不知放在哪裡，也老老實實回答：「啊，你去問我的主管好了。」他童年時家人用台語喚他小名「憨賢、憨賢」，看來「憨」不是沒有道理。

後來江賢二應徵上另一家廣告公司，做些簡單的產品目錄。那時沒有電腦，所有圖片文稿都是手工排版，必須一頁、一頁編輯貼圖，同時留意對齊文字。江賢二是藝術家，可以創作大幅油畫作品，卻無法忍受剪剪貼貼的美工小事。

他花兩天教會了范香蘭，想讓出職位由她代替他。兩天後，范香蘭便帶了直角三角板、圓規、刀片三樣吃飯的傢伙去面試，也馬上得到工作。

一九七〇年，他們的大女兒出生，喜愛音樂的江賢二為她取名「良韻」。這個安靜的小家庭開始熱鬧起來，范香蘭的母親從台灣來幫忙看顧小孫女，江賢二也專注創作，準備在紐約的第一次個展。

## 艾文·卡普的「成功之三個不可能」

到了紐約，江賢二依舊特立獨行，為了自己的藝術理想，熱烈而憧憬的活著。他心儀「極簡主義風格」的畫風，然而，七〇年代初的紐約藝術圈已開始厭倦那種

范香蘭接手江賢二在廣告公司的工作，很快就上手了。

看來單調、平淡、講求客觀冷靜的極簡主義作品，同時興起另一種逆反的「照相寫實」（Photo Realism）新潮流，寫實刻描程度直逼高畫質攝影照片，或者說，比照片更像照片，好幾位台灣來的藝術家也以此打入紐約的藝術市場。

這時候，江賢二遇到了他的第一個經紀人艾文·卡普（Iven Karp），他算是了解江賢二藝術的第一個知音。

艾文·卡普被譽為二十世紀普普藝術首席經紀人，出生於布魯克林區的猶太家庭，戰後成為《村聲》（Village Voice）週報第一位藝評家，六〇年代擔任著名的里奧·卡斯蒂里（Leo Castelli）畫廊總監。他在里奧·卡斯蒂里畫廊開創了普普藝術的黃金十年，多位普普藝術大師如安迪·沃荷（Andy Warhol）、羅依·李奇登斯坦、羅伯·羅遜伯格（Robert Rauschenberg），以及雅斯培·瓊斯（Jasper Johns）等重量級藝術家都由他經紀。里奧·卡斯蒂里畫廊幾乎可說是當時全世界最知名的畫廊之一，艾文·卡普也樹立他在普普藝術的權威地位。

有一天，艾文·卡普到江賢二的畫室來，靜靜觀看作品。他覺得作品質地不錯，自己也很喜歡，卻警告江賢二：「你想在紐約成功，至少有三個不利條件：第一、你畫的是抽象，不是照相寫實；第二、你有家庭小孩，經濟壓力大；還有，」他慎重補充第三點：「更糟糕的是，你畫的抽象畫不是別人一看就會欣賞、喜歡、收藏的那類風格。」

就這樣，艾文‧卡普拋給江賢二「成功之三種不可能」。

卡普甚至還有一套統計數字，他說：「你的畫只有百分之零點一的人會來看，而來看的人當中只有百分之零點一的人會收藏。」白話來說，依他多年經營畫廊的經驗，江賢二的作品根本沒有市場，他根本是在懸崖邊上走窄路。

他好心勸說江賢二：「如果你不想堅持自己的藝術之路，不如早點放棄，最好把生命拿去做生意賺錢養家，或去做其他有意義的事情，這樣成功機會或許還要大一點。依你目前的狀況下去，你的前途一定很坎坷。」卡普這段話，江賢二記了一輩子，他後來也常用此番話來勸年輕藝術家。

儘管如此，卡普愛才，仍然推薦江賢二到拉瑪尼亞（Lamagna）畫廊展覽。拉瑪尼亞畫廊老闆像個文人及研究者，對做生意似乎不在行，較不商業，因此在他的畫廊展出的作品，可能質地很好、很有意境，但不一定有市場。

## 紐約時期第一次個展——拉瑪尼亞畫廊

一九七五年，江賢二終於在拉瑪尼亞畫廊舉辦了他在紐約的第一次個展。這是他在空白多年之後，繳出的第一張成績單。畫面有了屬於自己的色彩，不過，那時極簡主義對他仍屬試驗階段。第一次展出，當然一張作品也沒有賣出，不過艾文‧

第一次紐約個展作品「無題 Untitled 75-02」；
油彩、畫布、金屬；131x153cm；1975。

卡普早就警告過他了，所以他也不感驚訝。

例如「無題75-02」這幅作品，深褐的色面像一塊平原展開，看得出江賢二受極簡主義影響。不過，仔細再看，其顏色層次複雜，畫面上下左右四角都裝置了江賢二在馬路上撿來的彈簧、鐵絲、不知名的零件等。

這種在色面以外增加各種肌理或是延伸物的意圖，也區隔出江賢二與西方藝術家本質上的差別。對於美國或歐洲的極簡主義藝術家來說，紐約的當代前衛藝術更趨近於觀念藝術，認為材料本身的展示，好比一塊鐵片擺在牆上或地上，就足以構成一件完整的藝術品。

江賢二雖然偏好極簡的美學風格，但無法認同完全觀念性的作品。他一直思考，如何在這樣極簡的基礎上，碰觸到人的感覺、人的溫暖、人的情感：「我覺得極簡對我來說並不夠，但又不知道真正要什麼。」這件「無題75-02」加上這些小附件，可以視為他的一種嘗試。

這幅作品也預示了江賢二雖然長時間以平面繪畫為主，但極早就對立體、三度空間感興趣。他的作品都有一種傾向：意欲打破框架、往上下四方延伸。他甚至從不在畫面上簽名，只簽在側面或後面。他一生都試圖追求三度立體的無限空間感。

這些第一次展覽的作品，量少質精，也得到幾位藝評家的肯定和讚賞，帶給他一些信心。不過這個信心只是初苗，真正的信心，還要等幾年後「巴黎聖母院」系

列才進一步確立，也要在五十多歲回台灣後，他才感到擁有自己真正的藝術生命。

回想艾文・卡普之前的話，江賢二終於了解他的真意：「卡普很早就看出，除非這輩子一直堅持自己相信的藝術之路，用盡力氣堅持走下去，否則難有成就。」

卡普果真識人，江賢二用一生實踐了這句箴言。

## 好父親 vs. 藝術家

經由摸索，范香蘭在紐約創立了高級手工訂製服事業，全心全力支持江賢二。

一九七八年，江家的二女兒出生，江賢二為她取名「良詩」，和姊姊「良韻」相呼應。兩個可愛的稚齡女兒喜歡擠在他們的大床睡覺，為他們的人生增添了新章。

那時江賢二已過三十歲，開過一次畫展，初入畫家之行，拿到一張藝術圈的入場券。可是就是這種微略帶著希望，又一切不確定的年代最難熬，他有好幾年的時間始終在藝術家、人夫、人父三重角色之間掙扎。

兩個女兒陸續上小學後，他們考量當時曼哈頓治安差，只能將她們送往私立學校，經濟壓力不輕。在藝術上，江賢二不想為主流市場創作，但又一直沒有真正創作出自己想要的作品。他倣效賈克梅第，每天早餐吃兩顆水煮蛋及咖啡，中午兩根香蕉加甜點，這樣就可以整天埋首創作。有時他回家後若默不吭聲，范香蘭便知道，這天他一定遇到了什麼無法解決的難題或挫折。

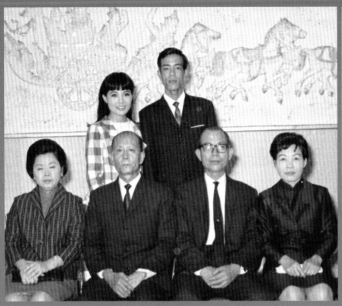

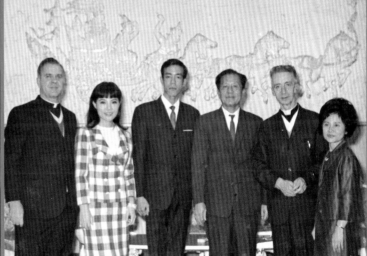

（上左）一九六七年，江賢二夫婦婚宴時與雙親合照。前排左為江賢二父親與繼母，右為范香蘭父母。

（上右）江賢二與范香蘭攝於結婚喜宴。

（下左）范香蘭與神父攝於師大畢業音樂會獨唱會場。

（下右）一九六七年，江賢二與范香蘭結婚。婚宴時，他們邀請曾提供協助的幾位神父參加，向他們
　　　　致謝，也與他們一起分享喜悅。左一為陸神父，右二為傅神父，右三為江賢二在師大藝術系
　　　　的老師陳慧坤教授，右一為陳慧坤夫人。

（上左）良詩攝於紐約中央公園。
（上中）良詩攝於長島。
（上右）良詩攝於紐約。
（中左）良詩攝於巴黎盧森堡公園。
（中右）良詩攝於法國尼斯。
（右圖）江賢二與良詩。

右頁：
（上左）江賢二在紐約 SOHO 區的工作室為良韻準備的
　　　　迷你遊樂園。
（上右）良韻幼兒時期。
（中左）良韻攝於紐約。
（中右）良韻六歲就愛上了騎馬，還曾獲得冠軍獎項。
（下左）良韻騎馬英姿。
（下右）江賢二與良韻攝於紐約。

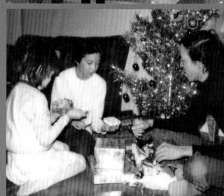

第一排：（左）良韻與良詩小時候攝於紐約。
　　　　（中）范香蘭抱著剛出生的良韻。
　　　　（右）江賢二與良韻。
第二排：（左）范香蘭與良詩。
　　　　（中）江賢二與良詩。
　　　　（右）范香蘭與良韻。
第三排：（左、中）范香蘭與良韻、良詩。
　　　　（右）良韻與良詩一起慶生。
第四排：江賢二與良韻、良詩一起拆耶誕節
　　　　禮物，當時良韻和良詩分別為十五
　　　　歲和七歲。

各種現實壓力在江賢二內心擠兌。如果可以想像，他的心大概像初春融冰之川，碎冰夾著石塊在狹窄的河道互相推擠堆疊、彳亍前進。江賢二的情緒緊繃到極致，他透露：「這是我最徬徨的時候。有時半夜醒來，看著熟睡的女兒，我會一直問自己，要當藝術家？還是好父親？這兩個身分很不協調，很難兼顧。」

他感到徬徨的，不是張羅生活的煎熬，而是藝術家某種本能的自疑。江賢二多年好友、美術館之友聯誼會會長劉如容說，江賢二是很少提及自己內心世界的人，他日後回台，也不喜透露紐約的生活創作，有時劉如容故意問他，他也是雲淡風輕帶過，最多只提過為了賺生活費，剛到紐約時曾去廣告公司上班。

但是，某一次聊天中，江賢二偶爾談到的一句話，讓劉如容從中聽出他面對藝術之路的困頓有多大。

劉如容轉述說：「有時，他晚上睡不著，曾經對著老天發問，可不可以有一個聲音來告訴我，要不要繼續走藝術這條路？」他甚至期待有聲音告訴他：「江賢二，你就停了吧！不要再繼續了！」可是他等了很久，始終都等不到任何答案。

然而，一旦進入創作，畫家只能獨自一人，這個旅程，無人可以陪伴。苦悶的心情宛如赤腳踏上炭火，椎心之痛只有自己才能體會。

即使江賢二自疑，范香蘭卻從沒有任何懷疑，她始終相信自己內心的直覺：「江賢二是一個有才氣的藝術家，總有一天他會創作出自己滿意的作品。」

江賢二欣賞「抽象表現主義」大師馬克・羅斯科（Mark Rothko）作品裡的神祕感、精神性，以及畫面渲染出來的宗教情懷。

不過，大師也有過不去的關卡。一九七〇年，也就在江賢二來到紐約第二年，羅斯科在患病、酗酒、憂鬱症等一連串打擊下，以剃刀割斷靜脈，倒在曼哈頓工作室的浴室。據說他躺在血泊中的身姿，也是精心設計的「最後一件作品」。

這件事震驚了全世界；從梵谷、海明威到古今中外多少藝術家、作家，最後往往成為自己苦苦掙扎的藝術創作的最後祭品。

然而，江賢二是個看重家庭責任的藝術家，他不會像羅斯科這樣，以如此極端的方式為人倫與藝術的永恆拉鋸做出令人扼腕的最後終結。不過，他的自疑仍是漫長的精神煎熬，一直到一九八二年創作出自己滿意的幾幅作品，他才得以在「好父親」和「藝術」的兩難之間脫身，因為後者做了最後的判官。

## 雙叟・花神・聖傑曼德佩

二〇一四年春，巴黎塞納河左岸，聖傑曼德佩區（St-Germain-des-Prés）。

江賢二剛從聖・修比斯教堂走出來，往北漫步到熱鬧的聖傑耳曼大道。遠遠就看到「雙叟咖啡館」（Les Deux Magots Café），以及隔著一家書店、同樣有名的「花神

咖啡館」（Café de Flore）。與兩家咖啡館相隔一條街，便是有著彩繪磁磚、政治人物喜歡光顧辯論的「力普啤酒屋」（Brasserie Lipp）。

如今，因為無數文人、藝術家、演員、設計師的無數傳奇，雙叟和花神兩家咖啡館已成為巴黎左岸的必訪景點，其中最有名的當屬法國哲學家沙特和西蒙・波娃。他們兩人有長約四年的時間，都在花神咖啡館固定的座位思考、寫作，各自發展出《存在與虛無》的哲思，以及《第二性》的批判傳奇。花神和雙叟咖啡館附近鋪滿古老石磚的十字路口，更以這對存在主義愛侶命名為「沙特─波娃廣場」。

這天是星期一，遊客比昨天少一些，江賢二走進有綠色遮陽篷的雙叟咖啡館。推門走入，一陣咖啡和可頌的濃香噴鼻而來。年輕帥氣的男侍，雙頰修著性格有型的大片鬢腳。坐定之後，仔細一看，這裡的侍者都是法國美男子。他們一律穿著雪白襯衫，搭配黑色短背心、黑色的小領結、黑色的長褲，腰際圍上一條和襯衫一般雪白的長圍裙，底下露出黑得發亮的皮鞋。

坐下來啜一口咖啡，安靜注視著侍者施展特技般，端著盤子在狹窄的過道快步走動，或像打磨大理石那樣用力擦著桌面。那黑白搭配的身影，俐落優雅的情致，再加上每個座位喝著咖啡的旅人、看報讀書的紳士，或對著窗外發呆的少女，那情景就像法國文學家左拉所講的，「一群無聲的人觀看活生生的街景」。

這一切確實是一場賞心悅目的流動饗宴。海明威不也說過：「如果你夠幸運，在

年輕的時候待過巴黎，那麼巴黎將永遠跟著你，因為巴黎是一席流動的筵席。

「來過巴黎，巴黎便永遠跟著你。」沒有來過巴黎的人，體會不了這句話的深意。

而這一回，不知已是七十多歲的江賢二第幾次重返巴黎了。

早上九點，冬陽為巴黎鍍上一層薄金，冷空氣像水晶般透明。江賢二坐在雙叟咖啡館的玻璃屏幕下，陽光和煦燦亮地落下。他綁著馬尾的灰髮，因為逆光，髮絲環繞一圈金光，他則沐浴在一片幸福的光暈裡。

他微笑讚美：「這種天氣在巴黎冬天已不能再多奢求。」厚磁杯裡的 Espresso 打出一圈棕色焦油，襯托奶油黃的可頌更加香濃。他看來神情爽朗，桌上擺著幾本建築書，一本筆記本。江賢二待在巴黎的日子裡，幾乎每天都到雙叟，要不就是花神。雙叟咖啡館一旁便是他鍾情的聖傑曼德佩大教堂，而他常偏好坐在雙叟側面窗口的原因，便是從書本抬起頭來，隨時就可面對教堂。

這座巴黎最古老的教堂，從西元五百多年開始興建，但經歷戰火，毀壞又重建，重重疊疊擴建成今天的樣子。教堂裡有修士的墳墓，也安葬著波蘭國王，以及鼎鼎大名的法國哲學家笛卡爾。

江賢二一生都嚮往「精神性空間」，每回旅行，特別在歐洲，只要看到教堂便無法自持地朝它走去。他笑說：「巴黎大街小巷都是教堂，我看到教堂就進去，後

來香蘭走累了，再看到教堂就會說：『我坐在這裡喝咖啡，你先進去。』她知道只要我看到教堂，不論規模大小，進去後一定很久才會出來。」

他起身付了咖啡錢，往聖傑曼德佩教堂走去，隨後指著入口右側一間小室說：「這是一間小小的彌撒堂，我這輩子看過最棒的冥想空間之一，樸素簡潔，卻帶來更多溫暖感覺。」

他推開教堂厚重的木門，呼吸著六世紀大理石廊柱間的冰涼空氣。哥德式拱頂與仿羅馬式拱門輝映，空間神聖而寧靜，管風琴的聲音迴響在穹頂，也迴盪於高聳的列柱之間。外頭陽光很美，教堂內的地磚也投映著玫瑰窗的美麗彩光。聖母哀傷抱著耶穌，身後的十字架看來何其沉重。在祭壇前，江賢二靜靜點了一根蠟燭，白燭點點，寄予無限悲願。

## 「巴黎聖母院」系列

時間回到一九八二年，江賢二來到夏季的巴黎，在拉丁區租了一間閣樓，就位於地鐵四號線奧德翁（Odéon）站出口附近的洞洞電影院（DANTON，發音接近「洞洞」）頂樓。傾斜的屋簷占據了畫室一半的空間，頭還會碰到屋頂。他開始把自己封在沒有光線的畫室，隔絕一切，埋首創作。在孤獨封閉的狀態下，江賢二創作出當時他最滿意的「巴黎聖母院」系列作品。

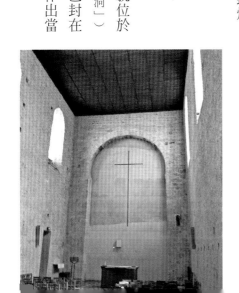

巴黎聖傑曼德佩教堂的小彌撒堂樸素而簡潔，但帶給人溫暖的感覺，是江賢二心中極佳的冥想空間。

「巴黎聖母院 Notre Dame de Paris」；油彩、紙；75x108cm；1982；畫面的空間感極
為獨特，有一種時空扭曲的感覺。這一年江賢二四十歲，畫出了「巴黎聖母院」系列作
品，確定自己可以繼續走藝術之路。

「巴黎聖母院 Notre Dame de Paris 82-02」；油彩、紙；97x127cm；1982；
畫面中間是花，左面也有一個巨大的十字架。實際上聖母院裡看不到如此顯
著的花，江賢二解釋，他想像修士祈禱的空間內應有一盆花，花也許飄香，
但旋即因為黑色畫面而凝結。

巴黎聖母院（Notre-Dame de Paris）是熱門的觀光景點，幾乎任何時段都遊客如織。

然而，江賢二卻在這幅作品中，嘗試呈現「精神上虔誠的空氣」，以抽象的語彙，渡化了嘈雜的現實，找到美的交集。

江賢二在旅行中常創作紙上作品，便於攜帶，這個系列正是如此。他在油彩與紙面之間創造出一種獨特的空間流動及寧靜之感，可說是他創作裡最接近「具象」的一次。黑沉沉的畫面，以白色線條勾勒聖母院內恢宏的拱柱，幾道重筆點出純白的「神聖的光」。畫面中間有一只花瓶，幾朵花，永恆的黑色背景裡浮現出一個更黑的十字架。

江賢二說：「這個系列可以看出我往後作品的雛形，大部分是深黑色彩。聖母院內有很多柱子，但空間通透開闊，人置身其中即使往左邊看，卻仍然可以感覺到右邊有很大的空間。我喜歡在平面作品創作出內在的空間性和立體的感覺，同時希望作品能一直往畫面以外不斷延伸，呈現時間感與流動感。」

從巴黎到紐約，再重回巴黎，江賢二堅持了那麼久，經歷了各種不順遂，直到「巴黎聖母院」系列才走到滿意的中點。這一年，他正好四十歲。

「一直到畫出這個系列作品，我才覺得藝術是我可以走的一條路，這輩子有資格當畫家。」不僅如此，他在巴黎「封窗作畫」的方式已經變成一種習慣。他解釋說：「也許因為我畫抽象畫，不需要面對外面有形具象的世界，我一直往內心探

討，想從自己內心中挖出我想追求的美。」

雖然畫面仍是極簡，但加入了「十字架」與「花朵」，這些圖騰或象徵明白昭示了他內心承受著創作的酷刑，同時不斷尋找某種精神的救贖。

當初因為賈克梅第而來巴黎，卻因為他的去世以及學潮而失望離開的江賢二，此時已經找到他與巴黎之間最美的關係。巴黎或許一點都沒變，但多年後再來，他的心境已經不同，巴黎反而滋養了他的創作生命。如果賈克梅第有知，或許，在天之靈應該也會微笑吧。

洞洞閣樓畫室轉角街尾的盡頭，便是有著山形牆、列柱立面、宏偉的奧德翁歐洲劇院（Odéon Théâtre de l'Europe）。從畫室窗口，還可望見對街的一間小酒吧，據說之前蕭邦和他的情人「男裝麗人」喬治‧桑經常在此駐足。每當江賢二結束一天的工作，從五樓走下來，便可看見三三兩兩晃著腳步走出酒吧的酒客。

江賢二說：「在這裡畫出了『巴黎聖母院』系列，這是巴黎對我最好的恩賜。」這種滿足的創作經驗，牽引他日後不斷每隔一段時間便重回巴黎創作。

多年來，這裡情景依舊未變。不過江賢二很清楚，他來巴黎，並不是因為香榭麗舍大道很美，或羅浮宮裡偉大的作品，他只是想重新找回孤獨的滋味。「巴黎當代藝術有點令我失望，所以我到巴黎，很清楚仍是回到自己的內心，就當做一種修行，想辦法看看可不可以找回自己藝術裡的養分。」因此他往往一個人先來，

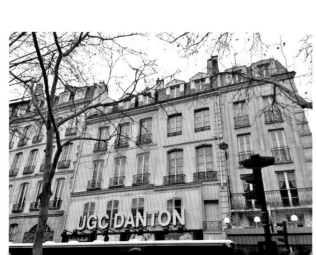

這是位於巴黎拉丁區的洞洞電影院。一九八二年，江賢二重訪巴黎，在頂樓的閣樓租了畫室，創作出「巴黎聖母院」系列作品。

等到工作告一段落，范香蘭再過來會合。

洞洞閣樓畫室附近便是位於塞納河邊的巴黎國立高等美術學院（L'école Nationale Supérieure des Beaux-arts de Paris）。這是法國最古老的高等藝術學府，由法國國王路易十四建立於十七世紀，已有三百多年歷史，舉世聞名，是許多知名藝術家的母校，早年中國的徐悲鴻、林風眠、潘玉良等也都出身於此。江賢二經常走過它的窄門，往北走到塞納河岸散步，卻從未動念在此就讀。

傍晚下起小雨，四號地鐵站出口不時湧出下班回家的巴黎人。濕滑的石板路映射著洞洞戲院的霓虹招牌，炫麗的倒影隨即讓行人的腳給踩碎了。

## 知心好友彭萬墀、段克明夫婦

然而，不是每位台灣到巴黎的畫家都對巴黎的當代藝術失望，好比年長江賢二幾屆的學長、旅法藝術家彭萬墀，便是一個成功的特例。

彭萬墀在師大時期就是「五月畫會」活躍的中國新藝術健將，一九六五年負笈法國，之後五十年歲月一直留在巴黎創作。他早年的作品以抽象為主，之後改以超現實手法表達對人生的看法，以及對當代中國政治的批判。

八〇年代初期，他以一系列巨幅素描刻劃共產黨統治下的中國百姓，畫面中驚心怵目、震撼人心的筆觸，批判之中蘊含著深刻的人道主義之情，巴黎知名大報《費

加洛報》藝評更讚譽為當代「素描之王」。

彭萬墀的作品極受好評，與〈趙無極、朱德群兩位抽象派大師齊名，是巴黎華人藝術綻放閃亮光芒的異數。

彭萬墀儘管成就非凡，但個性內斂自持，為人謙和厚道，不慕名利，生活澹泊，與江賢二極為投契。他與夫人段克明為人客氣且熱情，因此江賢二和范香蘭每次重回巴黎，有機會總會和彭萬墀夫婦約在塞納河邊夏特雷劇院（Théâtre du Châtelet）附近的齊默咖啡館（Café Zimmer）見面，這裡是巴黎詩人、作家、藝術家及歷史學家喜歡聚會的咖啡館之一。

江賢二的創作風格雖然和彭萬墀不同，但一直很珍視彭萬墀對自己作品的評論和看法，因為總會聽到友人真心的建議或毫不保留的讚賞，兩人因而成為莫逆之交。他們難得見面，碰面時總是一邊啜飲咖啡，一邊閒談家常，互相關心近況，或天南地北談論藝術。這個時刻，也是江賢二在巴黎時非常期待的一刻。

## 「遠方之死」浮現大棺材

江賢二從巴黎的創作得到了自信，內心不斷湧現新的題材，回到紐約蘇活區的畫室後，創作出「盧森堡公園」系列作品。

盧森堡公園是巴黎市中心最美麗的公園，繁花似錦，色彩明豔，但江賢二卻以幾

「盧森堡公園 Luxembourg Garden」；
油彩、紙；97.2x127cm；1982。

「遠方之死 Death in Distance 82-02」；油彩、畫布；182.9x243.8cm；1982；
這與「巴黎聖母院」是同時期的作品，但在紐約完成。畫面中心碩大無朋的大
棺材，以及左上邊傾斜的小十字架，足可看出當時江賢二的心情是如何掙扎。

近全黑的油彩厚塗，再刮出白線條，勾勒出一張法式木椅，背景綴著點點星白花飾。這純粹是一種精神意象吧，呈現了江賢二在盧森堡公園散步的感覺寫照。

更值得一提的是，就在這一年，他在紐約創作出另一幅作品「遠方之死」。

或許是經年的鬱卒、沉重的心情以及創作本身的壓力，擠壓出江賢二的這幅作品。這是將近二公尺乘三公尺的大型畫作，黑白對比的畫面中橫陳著龐然壓迫的大棺木，點出死亡的無可遁逃：一畫一夜，一中一西，一死一生，簡單帶出永恆的生命課題。其嚴峻使人油然敬畏，令人想起他母親之死，或對某種過往的埋葬。

然而，細心一點觀察，畫中的死亡如此明確，救贖卻如此渺茫，感覺彷彿遙遠無期，正如棺木左上角那可憐的、即將傾塌的小十字架。儘管這幅作品悲劇性濃烈，令人傷感流淚，弔詭的是，正如沒有任何一滴流出的眼淚是冰冷的，凡會打動人心的情感必定是「熱情」的，即使畫面處理永恆之死滅，強烈對比當中卻有一種生死之間美的共鳴。

江賢二回想，當時創作這幅「遠方之死」簡直如同一種天啟：「那時很久沒有什麼靈感，精神一直緊繃著。記得那天是週末，我一個人在畫室，忽然沒有任何緣由地畫出這個大棺材來，我也不知道為什麼。」

步入晚年，江賢二對這副大棺材的出現另有一番體會。他說，那時他處在一種絕對純粹的精神狀態中，那樣的心情，只能以完全抽象的黑灰二大塊色面對比來表

現。但只有這樣江賢二仍覺得不夠，「好像隔靴搔癢」，達不到他想表達的精神意涵。於是，「突然之間，跑出了這樣的大棺材」。

江賢二解悟似的指出，這個畫面如果省略棺材，就還原成一幅淨素的極簡主義風格作品，但這絕不是他想追求的創作。

因此，江賢二在極簡的基礎上，思考更多的可能性，而棺材與十字架這類符號運用有其創作的內在必然性，也比初來紐約用彈簧、鐵絲等零件的做法更精準、成熟，也更震撼。這再次說明了江賢二一直企圖在極簡中找尋到一點「人的溫度」，也點出他根深柢固的東方性格和西方純粹極簡不同之處。

## 遷居長島

一九八三年，江賢二夫婦在距離紐約兩個半小時的長島覓地建屋。他們在長島二十七號公路向東的東漢普頓（East Hampton Village）找到一塊大約五公畝的地。這塊地很大，其中有四公畝是原始森林，即使後來江賢二在這裡居住多年，也不曾真正用腳感受過它的遼闊，連走完一圈都沒有。

這時候，范香蘭也在靠海的商業區擁有了第一家時裝店，櫥窗衣架背景所展示的，就是江賢二的「巴黎聖母院」、「遠方之死」等作品。她這間獨具個性的小時裝店除了常客外，也吸引無數遊客前來治裝，店內裝潢也被當地商業部評選為地方

最有魅力的商店之一。范香蘭說：「這應歸功於當作背景的那幾張畫作。」

這個地區最早是紐約上流階級的渡假美地，《大亨小傳》中紙醉金迷、內心空虛的暴發戶，就是在這裡蓋起一棟又一棟堂皇富麗的豪宅，小說主角蓋茲比的豪宅，就有眩目的塔樓，而且後院就是沙灘。

長島就像紐約的另一面鏡子。它最東邊長條形的小島由大西洋環繞著，五○年代聚集了一批藝術家，如抽象表現主義大師威廉‧德‧庫寧（Willem de Kooning）、傑克森‧波拉克（Jackson Pollock）都曾在此地創作。之後，這裡沉寂了一段時間，直到八○年代，許多像江賢二一樣的新移民開始進駐。

江賢二經常搬家，甚至很長期待搬家，因為新的地方可以帶來新的刺激、新的想像，引發新的作品。他認為，一個藝術家為了保持創作上的敏銳度，必須每隔一段時間脫離原有的生活環境，從遠處觀察自己的狀態，才比較可能得到新的啟發和靈感。這也是江賢二有機會便不斷旅行創作的原因。

他們買下的這塊地，原本就有一棟當地知名建築師所蓋的的木造小屋，就像鄉間小教堂似的。江賢二和女兒設計了一個小畫室，並只用最簡單的方法徒手打造，例如他拿竹竿當尺來丈量高度。就這樣，除了玻璃必須訂製以外，其他的一釘一錘、一磚一瓦，都是他們用自己雙手建造起來的。

雖然一切那麼陽春，但他們一家人卻無比深情構築著心中的居所，準備在此終老。

這是位於紐約東漢普頓住家主屋旁的小畫室，由江賢二和女兒一起設計建造。畫室旁的白色作品，是江賢二親手製作的戶外雕塑。

江賢二也在這地勢略有起伏的新居開始創作簡單的戶外雕塑。

九○年代，紐約上流階級、華爾街新富蜂擁到長島東漢普頓的置產，連大導演史蒂芬‧史匹伯也來了，地皮炒得凶，貴得高不可攀，只有超級富有的人才住得起。

江賢二不是開發商，不擔心地價起伏，他擔心的是自己能不能長久在此繼續創作。

他原本計畫要這裡蓋畫室、工作室，以及一棟作品陳列室，但構思了幾年後，他轉念又想，即使日後真的建造了自己所屬的藝術空間，也對外開放作品，最終會不會只是讓富有的當地居民和遊客欣賞？

他黯然地說：「這樣好像也沒有什麼意思。那時我年紀也比較大了，想到這裡到底不是我自己的地方。」

二○○○年，江賢二一家人因為種種原因搬離了東漢普頓。范香蘭帶著兩位女兒遷居加州，他則回到原本以為永遠不會回來的台灣定居，人生出現劇烈的變化。

更令江賢二意外的是，長島這個「起厝」的經驗，有一天竟能應用在台東。

## 麥迪遜大道的精品店

范香蘭在東漢普頓的店面雖然美麗，缺點是生意有明顯的淡旺季，客人集中在春夏季，冬天清淡。一九八六年，他們存了一筆錢，於是在紐約精品服飾店及時髦髮型沙龍林立的麥迪遜大道（Madison Avenue）展店，打入核心流行商圈。紐約最有

錢、最有品味、最懂得欣賞藝術的富豪，大都住在麥迪遜大道附近的公園大道（Park Avenue，舊稱第四大道）。

范香蘭經營的訂製服精品店很快打出了名號，口耳相傳，不久，除了華爾街女強人，連美國第一夫人、國務卿太太、各國使節夫人都來光顧。即使店面寬僅四、五公尺，兩三步便走過去了，且毗鄰卡文克萊、香奈兒、亞曼尼、雷夫羅倫（Ralph Lauren）等名牌旗鑑店，但范香蘭這家店總是給人生意興隆的印象。特別是每年九月，由於舉行聯合國大會，各國領袖匯集紐約，更多政要夫人紛紛上門訂製新裝。

就如同在東漢普頓的時裝店，江賢二將門口櫥窗展示衣服的牆面，當成他專屬的展覽牆，有點喧賓奪主的把展示的服裝往旁稍微挪移，盡量不遮住他的畫。沒想到他的「盧森堡公園」、「遠方之死」、「巴黎聖母院」等作品，居然贏得范香蘭的顧客及無數來往過路客讚賞的驚歡號。

范香蘭說，她一面做生意，一面還得像畫廊經理人一樣與上門的顧客討論藝術，並解釋作品不能出售的理由。她甚至感覺到，櫥窗裡的畫作大概替她招來了一半客人呢！她開玩笑說，江賢二其實有百分之四十九的乾股，不必不好意思被她養。

江賢二原本單純只是想看看自己剛完成的畫，後來就把以前完成的作品也一幅幅輪流掛了起來，前前後後展示了起來，前前後後展示了二、三十幅作品。這些作品可遠觀，也可近賞，展期又可長可短，沒有任何限制。也因為這些藝術作品，范香蘭的店面在這條時

一九八六年，范香蘭攝於麥迪遜大道的精品店內。她設計的訂製服口耳相傳，很快打響了名號。

尚大道上顯得無比獨特、有個性。

范香蘭這家店前後開了大約十五年，有時江賢二在畫室工作累了，也會到店裡看看自己的畫，碰到喜歡藝術的客人，也會跟她們或她們的先生閒聊藝術及紐約藝壇，輕鬆一下。

## 兩年反覆聆聽，成就了「淨化之夜」永恆的瞬間

一九八六年，江賢二以紐約皇后區的一間大倉庫（loft）當作創作基地。這裡原是造船廠，一位在耶魯大學念哲學的雕刻家先租下了這個空間。他個頭雖小，創作的卻是二十幾呎高的大雕塑，而這個廢棄的廠房裡留下的很多懸臂吊具，正好可讓他用來創作雕塑。

不過也因為空間太大，租金太高，耶魯雕刻家無力支撐，於是登報徵求分租。大約四百坪的空間，一個人兩百坪，大得可以當室內網球場了。最令江賢二欣喜的便是那高達二十四呎（八公尺左右）的天花板，簡直像教堂穹頂一樣高遠。范香蘭說：「那個大畫室，大到我走進去，人都感覺只剩下一點點。」「我好高鶩遠啦，想到工作室那麼大，很過癮，想在那邊好好表現一下，結果兩年只完成了兩張『淨化之夜』。」他不禁調侃自己。

空間大，令江賢二樂不可支。

這兩年之中，他刻意每天反覆聆聽荀白克的前衛作品《淨化之夜》（Verklärte Nacht; Transfigured Night）。淨化（verklären），這個德文動詞的原意是「使澄明、清澈」；《淨化之夜》原為弦樂六重奏作品，從荀白克激昂洗練的弦樂來看，這並非風平浪靜的淨化，而是經歷狂風驟雨式的風暴後才得到洗滌，靈魂也在這過程中達到超升。

荀白克的「淨化」意涵，取材自德國詩人德梅爾（Richard Dehmel）詩集《女人與世界》中的長詩，以此寫成樂曲。這是關於罪與救贖的主題：一對男女林中月夜散步，女子向男子懺情：「我懷有身孕，但不是你的孩子。」

走在林間，明亮的月讓森林枯木都映射出了光芒。女子以懷罪之心，不敢期望對方的原諒；她默默走著，內在驟雨雷鳴地掙扎，宛如高亢扭曲的弦樂，最後下定決心，願以將為人母的義務努力活下去。所幸，男子宥了她，兩人在這場風暴中得到和解，「他摟住她的腰／那呼出的氣在風裡接了吻／兩個人並肩在明亮的深夜裡走著……」

此時江賢二來到紐約已將近二十年，青少年時期的憂鬱，慢慢轉為成年的苦悶。

在這音樂的襯映之下，他重覆著塗抹、遮蓋、刷掉又重來的循環過程。

有時，他鎮日獨坐畫室，好像困在被世界遺忘的角落。有時反背著手，在大得可以造船的工作室來回踱步，看著自己宣判失敗的作品，看著自己不斷毀畫的結果，每張畫底下都同時覆蓋著無數不滿意的畫作。

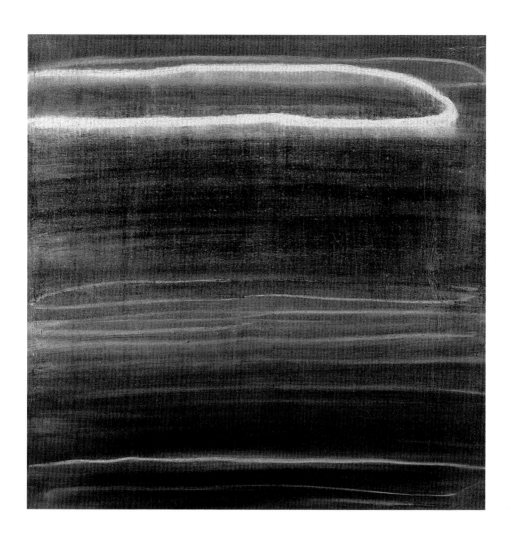

「淨化之夜 Transfigured Night 86」；油彩、畫布；137x137cm；1986。「淨化」
是江賢二藝術世界中反覆出現、迂迴盤昇的主旋律。

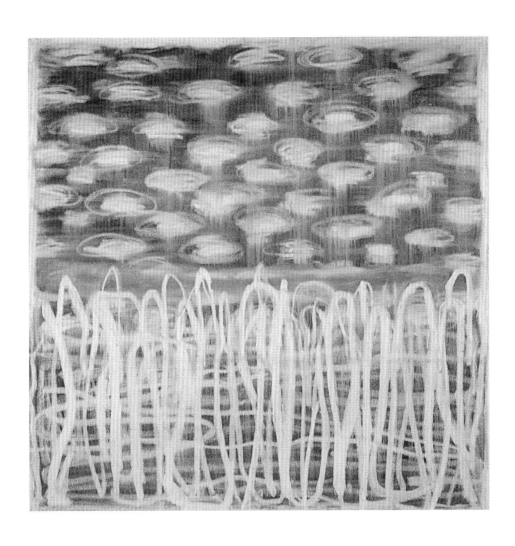

「淨化之夜 Transfigured Night 87」；油彩、畫布；137x137cm；1987。

說來，江賢二不也在這過程中追尋著自己藝術的「淨化」嗎？

「淨化」的主題，纏繞江賢二長達二十多年。「淨化」是一個反覆迂迴卻不斷向上盤昇的主旋律，像辯證法的精神往自我超升之路邁進。

這兩幅最終留存下來的佳作，和早年師大畢業時的作品有相同的名稱。儘管主旋律又回來了，但之前的作品裡有保羅・克利的影子，而在紐約第二次創作的「淨化之夜」，雖仍可見到同樣明顯的孤獨，卻已然有了自己的風格。畫面當中沉穩的質感、顏色的明透，一層又一層鋪疊。站在作品前，靜靜凝視著那密緻、詩意的紋理，會有一種撫摸大理石剖面摺皺的感覺。

江賢二說：「當時我的心情非常之鬱卒，雖然用的是灰色、藍色，畫面還是很透明，非常像弦樂四重奏。音樂已經夠難了，平面作品更難表現這種境界。音樂有時間性，但繪畫呈現的是沒有時間性的永恆瞬間，我所要追求的境界，就是這種寧靜與純美的瞬間。」

「聖巴爾斯島」系列

范香蘭的精品店生意一年比一年穩定，一九八〇年代後期，他們每年夏天都會到加勒比海旅行。

范香蘭在聖巴爾斯島旅行時，駕駛小船徜徉海上。

「聖巴爾斯島 St. Barth 93-09」；油彩、紙；61.5x194cm；1993。這是江賢二從聖巴爾斯島回到紐
約後才創作出來的作品。看似狂亂的線條緊壓著各種層次，勾勒出畫家內心的蕭瑟。這些彷彿用力
刮出的線條，與「流浪者之歌」系列有異曲同工之妙。

在聖巴爾斯島，江賢二開始流露紐約、巴黎以外少有的「自然性」，留下不
少傑出的花朵、蜂鳥、海島等珠玉般的小品。這是他在島上完成的油畫。

加勒比海有很多英屬、美屬及法屬小島，其中他們每年幾乎都會造訪的，是法屬聖巴爾斯島（Saint Barthélemy，簡稱 St. Barth）。通常江賢二先出發，一個人在島上作畫，一個月後，范香蘭讓店面暫時休息，來這裡與他會合。這也是江賢二長年將畫室和居住環境分開、專注創作的習慣。

聖巴爾斯島是富豪開著遊艇避寒的世外桃源，冬季和夏季的租金相差十倍，夏天房租便宜，因為房東等於是請客人代為照顧房子。正好范香蘭的顧客夏天也會到世界各地渡假，她也就名正言順的休假。

法屬小島通行法文，有法式小店、法式餐廳，因此江賢二夫婦對美國風情濃厚的美屬聖約翰（St. John）、聖湯瑪斯（St. Thomas）較缺乏興趣，偏愛聖巴爾斯島。這應該算是他們法國情感的某種延續吧。

每星期四早上，聖巴爾斯島會從大島運來蝦子，他們也總會在碼頭等待，一次買一個兩公斤（每趟總共也只運來五公斤），之後幾天的中午都吃蝦子和沙拉。范香蘭說，沒吃過更好的人間美味。

江賢二無時無刻不在創作，有時即使只來短短的兩個星期，還是創作了許多紙上作品（以油畫顏料直接在紙上作畫，方便旅行輕便攜帶），有些則會在返回紐約後，再發展成油畫。

「聖巴爾斯島 St. Barth 89」系列；油彩、畫布；91x91cm x4；1989。多年後江賢二才發現，第
四幅畫中的線條筆韻，與馬諦斯晚年作品「大洋洲的記憶」（Memory of Oceania）有相同神韻。

聖巴爾斯是個美麗小島，海和天空的顏色比法國尼斯更美，只不過，即使在那麼美麗的地方，江賢二畫的仍是黑白畫面。他有時租一艘小船，漂在海上，搖搖晃晃看海寫生，即便是遠處某座小小荒島上的蓑草，他也能以潦潦幾筆、幾道線條，傳達出內心蕭索的意境。

儘管如此，在這個小島，江賢二開始流露紐約、巴黎以外少有的自然性，留下不少傑出的花朵、蜂鳥、海島等珠玉般的小品。

某一年八月，這裡來了熱帶颶風，他們被通知必須緊急撤離，搶搭最後一班飛機返回紐約。當時江賢二有十幾張作品來不及收拾就匆匆離開，留下的作品也大多被暴風雨捲走。偶爾他會憶起某幾張心愛的作品，也只是淡然地說：「有點遺憾，但這就是生命吧。」

## 紐約時期的第二次展覽──Ｏ‧Ｋ‧哈里斯畫廊

艾文‧卡普離開里奧‧卡斯蒂里畫廊後，自己創立了Ｏ‧Ｋ‧哈里斯畫廊（O.K. Harris），主要展出當時風行的照相寫實作品，台灣畫家司徒強、卓有瑞、韓湘寧、夏陽，還有新媒體藝術家李小鏡，也都曾在這裡展出作品。

一九九四年，江賢二在哈里斯畫廊舉行紐約時期的第二次個展，同樣接近極簡風

格，都是相當大尺寸的作品。不過，「巴黎聖母院」系列並未在此次展出，因為江賢二不希望這些難得的作品被買走。

從「巴黎聖母院」到「淨化之夜」，這些作品雖然為江賢二帶來無比的信心，但是對江賢二來說，好作品也只能一張一張地畫，沒辦法量產，令他滿意的創作還是進行緩慢。身邊很多好朋友勸他趕快回台灣辦展覽賣畫，但他還是覺得自己還沒有準備好，也沒有這樣的念頭。

八〇年代末到九〇年代初，台灣經濟起飛，股市破萬點，很多游資不斷尋找投資標的，台灣藝術市場一片紅火。有位收藏家說：「那時候不管是誰，畫作一完成，就馬上有人搶著要。」

《笨鳥慢飛》作者王大空是他們離開台灣前的老朋友，一九八七年，他到紐約看望他們，問江賢二：「你怎麼不回去辦展覽？」江賢二說：「我覺得作品還沒準備好，怎麼能開展覽賣畫？」王大空看江賢二不為所動，隔兩年，他在去世前又來了一趟紐約，但這次什麼都不提了，因為他知道，江賢二活脫脫就是「大笨鳥」一隻。

江賢二小時候常常沉溺在自己的世界，所以長輩都叫他「憨賢仔」，其實「憨」、「賢」兩字本質上就矛盾，而他日後也很了解自己不像一般孩子機靈世故。因此從小就被稱「憨賢」的他，這時再被王大空揶揄，對他來說好像也很理所當然。

小時候，長輩經常笑稱江賢二是「憨賢仔」。

「蓮花的聯想 Imagination of Lotus 91-02」；油彩、紙；127x97cm；
1991。在江賢二所有作品中，這是第一次出現明亮的色彩。畫作雖然清
新雅緻，背後其實深藏著他濃烈的父愛 —— 這是他為女兒良韻和良詩創
作的作品，不過，她們一直都不知道。

# 「蓮花的聯想」

一九九一年，江賢二為女兒創作了「蓮花的聯想」，這也是他所有作品第一次出現明亮的色彩。畫面背景是清透的淡粉紅色，幾片荷葉如沉睡般安靜，中間紅色的荷葉梗，似乎暗喻著青春生命力。

這幅畫作雖然清新雅緻，背後其實深藏著江賢二濃烈的父愛，以及類似罪疚的心情。江賢二有兩個女兒，彼此相差八歲。早年孩子還小，他經常感覺自己一方面忙於生活，一方面又投入自己的藝術創作，沒有太多時間陪伴她們，因而心裡有很深的虧欠感。

去年在一次讀書會中，江賢二提到了這幅畫，向來淡定的他少見地動情說：「我很幸運有兩個女兒。創作這幅畫時，刻意挑選了這個顏色，也因為她們，我的作品才出現這種比較溫柔的調性。我畫這幅畫是想送給我的女兒，但她們不知道這張作品是為她們畫的，到現在還不知道。」

「蓮花的聯想」這幅畫的名字是之後回來台灣才命名的。當時他還沒有回到台灣，自己也無法理解，為何會出現這般類似水墨畫、甚至接近後來「百年廟」系列感覺的作品。

江賢二說：「藝術家在創作時不一定很有邏輯、很理性，也不一定知道自己畫這

個是為了什麼？所以常常跑出一些自己都預期不到的東西。」而在「百年廟」系列之後，他又創作了不少帶有蓮花意象的作品。

## 紐約藝術圈的「局外人」

整個八、九〇年代，大約有十多年的時間，江賢二息交絕遊，人罕識其面，世與我相遺，連很多老朋友也找不到他。他幾乎在紐約藝術圈消失。他放逐自己，甘於做一個紐約藝術圈的局外人。

他的畫室一定要與生活空間分開，在獨立的畫室裡，刻意封窗作畫，意味著隔絕一切干擾、一切關心。

對江賢二來說，創作過程一如宗教祭儀，他對於創作過程嚴守神祕，作品全部完成之前絕不示人。他從絕對的孤獨出發，不斷內觀對話，傾聽內在的聲音。「當我念頭雜了，我就畫不下去了。」他眼前的畫布對他來說，只是內心的外顯投射，他描繪的，是自己的心象。

他日復一日如此，簡直是對藝術「禪坐」。江賢二說：「藝術都是長時間在孤獨的狀態下產生出來的。好的作品大抵如此。極致一點來說，有很多作品，只有在孤獨、高壓的心情之下才能創作出來。」

他在孤獨中、在激昂的音樂中，將自己的精神逼到極限，像是被命運逼到牆角攻

擊，或受困乾枯深井無法逃脫。這時，唯有達到超越日常生活的「存在意識」，才能引導精神蛻變，穿透厚牆而過，走入純粹。

大約是一九九五年，現為誠品畫廊執行總監的趙琍在一次紐約行中，經由畫家司徒強引介，見到了傳聞中神祕的江賢二。

她記得司徒強是這樣說的：「我帶你去見一個台灣來的藝術家，他好像在閉關，好像也不太見訪客，我打電話看看他願不願意跟你見面。」

這是趙琍第一次走進江賢二的畫室。她表情幽遠地回想著：「他的畫室在曼哈頓城中，印象中窗戶全部都是封住的，畫室裡除了頭頂的幾盞日光燈，感覺黑漆漆的，那天他也在畫一張黑漆漆的畫。總之，最直接的印象便是一片黑。」

有些藝術家非常在乎自然光，需要靠自然光產生的光線質感才能作畫，因為他們對色彩、想呈現的氣質，有自己色彩美學、構圖、繪畫語言等各種方式的堅持。

但趙琍觀察到，江賢二都是用人造光。她還記得，江賢二中午都吃香蕉果腹，「因為整雙手都是油畫顏料。只有吃剝皮的香蕉，才不會弄髒食物」。

趙琍說：「我的第一印象，是他很孤單、固執地在那個黑漆漆的畫室裡，畫著他想要畫的畫，不在乎別人要不要展，或喜不喜歡。」

她坦言，對畫家本人感覺相當好，但並不認為一下子就能看得懂他的作品。當然，

這只是一個起點；那時他們都不知道，日後江賢二會回到台灣，並且開啟與誠品畫廊深厚的合作關係。

## 追求內心的高峰經驗

收藏不少江賢二作品的《典藏》雜誌社社長簡秀枝提到，江賢二早期在紐約，在那麼空曠、沒有自然採光的畫室作畫，這是很驚人的：「因為面對無邊的黑暗，內心必須有強大的光來抵抗、抗衡，所以，他的作品內蘊著很強烈的能量。」

藝評家王嘉驥很早就注意到江賢二作品中獨特的光線氣氛，他曾在文章裡以「終極的光」加以界定：「江賢二把畫室的窗子全部遮蔽了，主要的光源來自人為，而不是自然。這使我進一步認識到，江賢二畫中的光，原來屬於一種內心的光、戲劇的光，以及聖光。」這種光，不僅是畫面上呈現的光，而是一直存在於創作者內心的那盞心靈之光。

在二〇一三年的訪談中，王嘉驥進一步解釋：「若以他的創作空間為隱喻，這盞光，其實是非常主觀的光。他要給畫裡什麼樣的光，是他給它（作品）的；他是他藝術品的一個造物者。」

換句話說，江賢二在自己的藝術世界裡，升起亮光。

《梵谷心燈錄》中記載了這樣一段故事。梵谷寫信向弟弟西奧談到他對礦工的看法：「礦工是一群特別的人……你知道，不僅是福音書，就是整本聖經，其基礎之一是在『黑暗中升起亮光』。

「從黑暗到亮光。嗯，誰將最需要這種亮光，誰將接觸這種亮光？經驗已經教我們說，那些走在黑暗之中，走在地球中心的人；那些在黑暗煤坑中的工人。對他們而言，白日之光並不存在，他們從未看到陽光。他們藉著一盞燈工作，其亮光微弱而暗淡，他們工作於一個狹窄的地道中，身體彎成兩截，有時不得不爬著；他們工作，以便從地球的內部抽取那種我們知道有很大用途的煤礦。」

這一段說的雖是礦工，像十足具有藝術家生活本質的指涉。藝術是反差很大的行業，畫面純淨的美，背後是斑斑血淚。世人不會見到畫家為搬畫而流汗，為擎舉木框而拉傷肌肉或擦破皮，或像江賢二的腳拇趾指甲因浸染顏料數十年，變成像煤炭工人刷洗不掉的碳黑。

江賢二也是礦工，對他而言，白日之光並不存在，他朝內心挖掘精神的礦，努力在黑暗中升起亮光。

## 護衛藝術世界的絕對純淨

在紐約創作三十年，江賢二一幅作品都沒有出售過。那時很多人想買，但他覺得

好作品沒有幾件，所以不想賣，而自己不滿意的作品，更不想釋出。

他們還住在長島東漢普頓時，店門口掛了兩幅他在巴黎的黑白畫作，當作展示櫥窗的背景。這些作品無意間吸引了美國抽象表現主義畫家雅斯培‧瓊斯及普普名家安迪‧沃荷的經紀人上門詢問：「這些畫要不要賣？」范香蘭回答：「這是我先生畫的，不過它不賣。」由於江賢二總待在畫室裡創作，這位經紀人告訴范香蘭：「可不可以請你先生帶畫給我看看？」然而，江賢二當時覺得自己沒有畫出太好的作品，不想見對方，於是不了了之。

店面搬到紐約麥迪遜大道後，也有許多來店裡訂製服裝的顧客想買江賢二的作品，尤其不少日本收藏家很喜歡他的「遠方之死」、「淨化之夜」等系列作品，可是他仍不為所動。

江賢二在自己的藝術世界裡上上下下，等到他真正回台開畫展，這中間的沉潛長達整整三十年。他說：「我在紐約這段期間可說是在深山裡練功夫，而且時間拖得愈久，愈覺得既然過了四十歲都沒有賣畫，後來也就更無所謂了，所以一直沒有出售作品，也不積極發表作品。當我自己覺得還沒有準備好，別人如何讚賞，對我一點意義也沒有。」

無疑，江賢二很有才分，但所謂的「天分」對他來說，反而不是一種捷徑；它不是天縱英明、恃才傲物，而是勤耕苦耘的累積。很多藝術家三十來歲就功成名就，

累積了聲望與財富，但往往曇花一現，而且古今中外皆然，就像湯瑪斯‧曼形容的早夭天才：「閃爍流星般奇異的光彩，隨即歸於黑暗。」

江賢二一直持守自己的底線，人家叫他出道，他或許也曾動搖過，但最後都會止定，因為他連自己那一關都過不了。他想維持自己藝術世界的絕對純淨，押上自己全部的生命去追求。

江賢二說：「我心裡一直有一種擔心，在我還沒有準備好的時候，一旦開始賣畫，以後也許就畫不出好作品。」因為藝術家也是人，也會受到社會各種誘惑。他說：「如果不隨時警惕，有了名利後，作品也許容易賣錢，但很容易迷失。如果我那時就開始賣畫，也賣得不錯，也許最後就會落入重複和慣性的創作方式。這也是為什麼我要常常變換環境，也同時警惕自己，不要讓自己的創作靈感變成慣性。」甚至，他有一陣子還刻意畫市場不要的作品。朋友形容他的個性是「寧為玉碎，不為瓦全」，現在回想起來，江賢二也不得不同意有幾分道理。

## 豹子‧孤獨的自囚者

江賢二幾近「自囚」般的創作狀態，令人油然想起德語詩人里爾克（Rainer Maria Rilke）的〈豹〉（der Panther）。那隻關在巴黎東郊植物園裡、有著漂亮毛皮的豹子，修長輕捷的身體，精巧地托在四肢肉墊上，在籠子裡無聲迴旋，眼角有兩道深黑

斑紋，像流著淚。里爾克觀察牠好幾天，寫下早年這首名詩，深刻描繪出一種靈魂的囚禁圖像。

被萬千柵欄阻隔的豹子，在樊籠後面來來回回地踱步，偶爾以尖銳的目光注視著小小的世界。牠有著最充沛的力量和潛能，卻受到壓抑，寓含深刻的虛無主義。

詩句意譯如下：強韌的腳，邁著柔軟的步伐，繞著極小的圈子無盡的兜轉，那旋繞中心的力之舞蹈，偉大的意志終至昏厥。

只不過，甘於自囚的江賢二身上這個無形的牢籠不是來自別人，而是自己給的。

他在孤獨的心靈裡結一顆硬繭；他在作繭自囚，刻意在孤獨中追求精神的蛻變。

我們可以從他九〇年代的作品「流浪者之歌」一窺他內心的掙扎。他以利器，用力在畫面刮出令人怵目驚心的緊張線條，有如一刀一刀剖入內心，深可見骨的椎心之痛。這是他的靈魂速寫（Sketch of Soul）。他一直珍藏至今。

江賢二曾說：「心才是一輩子的事。」

他在國外三十年，忍受寂寞，蹲低蟄伏，刻苦修練，目的便是要修練其心，讓自己的生命全然藝術化。他的內裡必須先成為一件「藝術品」，以此做為創作的「原點」，煥發出能量，創作具體的作品。

後見之明來看，如果不是他先在國外如此刻意緩慢熬煉，可能就沒有日後回到台灣，甚至晚年在台東那種創作上的自如、隨心所欲的狀態。正如里爾克所說：「哪

裡有貧乏，哪裡就有詩性。」這樣的絕境，造就了江賢二的藝術高度。

## 追求繪畫的三種境界

江賢二追求三種繪畫境界：技巧，用色，以及更難、更崇高的精神性。對他來說，「技巧」不是最難的，「技巧只是因應自己創作需求，從內在發展出來的獨特表現方式。」他一切的技巧，只為了追求作品的「精神性」而服務。

然而，要達到「精神性」何其困難，這也是他的「灰闇時期」特別漫長的原因。

一位藝術家要發展出屬於自己的「個人風格」，是如此緩慢艱苦，有時還需要一些運氣，但沒有任何捷徑。風格只專屬於你，正如你不能借用別人的靈魂，同樣的你也不能竊取別人的風格。你得小心翼翼做出抉擇與取捨，直到你的風格像黑曜石那般閃閃發亮，一眼即可辨識。

儘管如此，藝術家不能等到有了風格才開始創作。在摸索過程中，江賢二還是給自己設定了一個基本目標：「用色」。

一直以來，他不斷大量接觸古典音樂，對色彩的運用，也有很大一部分得自音樂的啟發。「不知何年開始，每天起床做畫，雖然不一定能達到精神的高度，但是我至少要求我自己，顏色要純淨、要美。」他說。

「流浪者之歌 Songs of the Wanderers 01-04」；油彩、紙；76x122cm x4；
1989-1991。這是江賢二在紐約創作的紙上作品。作品名稱「流浪者之歌」，
顯然引自薩拉莎泰的名曲，畫中充滿刮痕，顯示內心的掙扎與衝突。

因此，不論什麼顏色，江賢二所有完成的作品，即使是黑色、灰色，深藍或深棕，都追求宛如弦樂澄澈明透的音色。他說：「如果連這個都做不到，那麼我一整天、一整個星期、一整個月的時間，不就統統浪費掉了？顏色純淨，是我退而求其次的最起碼的創作底線。」

顏色純淨而美，只是為江賢二所企求的精神世界做鋪墊。從巴黎左岸到紐約，從技巧到色彩，江賢二已經洗練自如了。至於他追求的第三個「精神」層次，我們必須進入到下一部曲「百年廟」系列來深探。

這種精神性，不需向廟堂裡的神靈、鬼魅扣問，只需在寓於畫面空間裡不可思議的幽微燈火裡，去尋找。

從紐約時期開始，范香蘭為江賢二保留了一、二十雙的工作鞋，
也等於保留了江賢二多年來的創作印記。

# 台北

台灣百年廟裡那神祕的「幽冥之火」，
是溫暖的光，是母親的光，
是他自己出生地、他自己母文化的光。

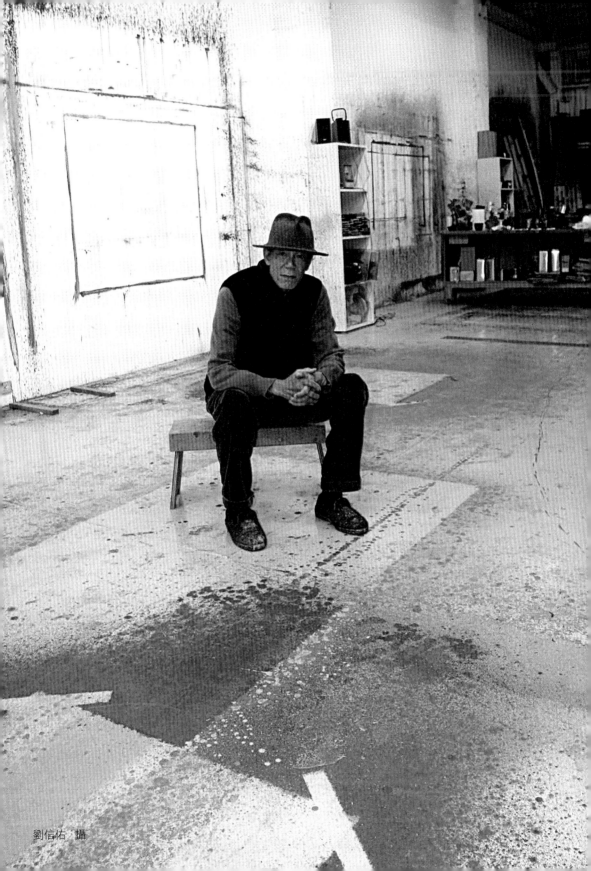

劉信佑 攝

# 龍山寺裡的紳士帽

一九九六年冬，一名戴著橄欖綠紳士呢帽的男子，走進了台北萬華龍山寺。

在一群香客之間，他顯得有點特別，除了留著馬尾，還戴著那頂在台灣廟宇裡頗不合時宜的美式紳士帽。頎長高瘦像外國人的身材，卻有一張東方的臉孔，不知為何，明明瘦高且纖薄的身子，卻給人一種沉甸甸的印象，某種看不見的東西壓著他似的。

牲禮前，那些來到神佛面前祈求的香客，燃香敬拜的同時，多少帶著迷惘的、祈求的神色。然而，仔細看，這位陌生的異鄉人手中並沒有持香，也似乎不在祈求著什麼，只見那時時抬頭張望的身姿，以及眼裡閃現的點點亮光。

他到底在看什麼？

古老的龍山寺，沐浴在一片晨光中，向天空翹起長長的燕尾，每根柱子各自盤踞著一條頭角崢嶸的龍，牠們或怒目圓睜或長鬚飄逸，銳利龍爪緊抓柱體的同時，又好像隨時作勢要飛去。

廟埕剛灑過水，香火在陽光下升騰起陣陣白煙。觀世音菩薩端坐蓮台，彷彿騰雲駕霧而來。簷廊螺旋藻井、斗拱層疊鑲嵌，鐘樓鼓樓左右護龍；神像前點點燭光搖曳，側牆上羅列著一排排蓮座光明燈；門口的公石獅嘴含一顆圓石，摸起來冰涼冰涼的，兩個頑皮的孩子把手伸進獅子嘴裡想取出小圓石，卻總是掏不出來。

這是一個新奇的宇宙，紳士帽中年男子像人類學家那樣觀察著各種祝禱儀式，這一切是那麼熟悉，又那麼陌生。川流不息的人潮，陸陸續續為天公爐增添大把、大把香火。每個火點背後都代表一個卑微的祈願。廟香匯聚成滾滾濃煙，藍煙繚繞，思緒遠飄。

異鄉客走得累乏了，脫下呢帽，坐在廟埕旁的階梯小憩，安靜地消化著眼前的訊息。之後，他繞到偏殿。燒金爐裡旺盛燃著金紙銀紙，香客們像銀行員數鈔票那樣，將厚厚的金銀紙盤成均勻的花瓣，再投入那紅火之中。紙張很快燒黑後又轉白，火團也更加猛烈。

這個世界上大概有兩種東西，任何人只要看得夠久，都足以忘記時間的存在：一個是海，一個便是火。海，他看得多了，至於火……總是那麼難以捉摸。

男子呆望著那不斷變動的火焰，不知不覺，看得忘其所以。他兩頰燒熱，內心無比感動，這景象他竟有三、四十年沒見過，痠疼的雙眼也因火光刺激而濕潤起來。

掌火的老廟公拿一把鐵叉攪動金爐助燃，一陣紙灰揚起。那灰爐如鵝毛飛絮，輕輕飄向男子，他想起以前在巴黎停留時，在路邊紀念品小鋪架上看到的一顆顆巴黎鐵塔的「玻璃雪花球」。

迷你小巧的巴黎鐵塔被裹進玻璃水晶圓球裡，拿起來搖一搖，那懸浮於透明液體裡數不盡的細碎、柔軟小雪花，便捲動起無聲靜謐的漩渦，將巴黎鐵塔團團圍住。

觀光客總是忍不住拿起來一搖再搖，好看清這縮小世界裡奇蹟似的微型風暴。

鄉愁，對於異鄉客，好比那顆精巧的雪花球，一經輕輕晃動，便足以成為一場心靈的暴風雪。那是來自左心房的漩渦，血液逆流，令他不禁深深呼吸著廟裡濃郁的香火之氣。人群往來，沒有人在意他的感動，但一段話在他心中閃現：「我的靈魂中有一團熊熊的大火，但不曾有人靠過來取暖。過路人只看到一點煙從煙囪裡冒出來，然後又繼續走過去。」

梵谷便是這樣告訴摯愛弟弟西奧的。

## 我不想再叫「江賢二」了

一九九五年，江賢二的父親於捷運地下道意外跌倒受傷，不能再像過去搭長程飛機赴美看望家人，所以江賢二回台探望臥床的父親。

原本他在長島購地建屋，便是想在美國終老一生，台灣則是早已封存的記憶。「打從我一出國，就從來沒有想到要回台灣。」他停頓一會兒，有點哽咽：「我回來台灣，是因為父親受傷……」他從沒想到會有回來的一天，更無法想像的是，等待著他的是藝術生命翻天覆地的巨變。

之後有兩年期間，他經常紐約、台北來回住。於是，這位孤獨的紐約隱士，從六○年代的台北印象，忽然蒙太奇般跳接到九○年代那生猛、充滿希望的台灣，

當中間隔了三十年的空白。他想到出國前台灣還在戒嚴，苦悶的年輕人大都一心想往國外找出路，根本沒有人想到要回來。「可是，沒想到三十年沒回來，台灣的一切感覺帶給我那麼強的衝擊。也是一直等到我回來之後，我才忽然發現，為什麼我會忘記台灣？而且竟然忘記了那麼久？」他誠懇道出內心複雜的醒悟。

江賢二說：「鄉愁，對我來講是小時候回憶的總和。」人在紐約，或許他偶有對故鄉的懷念跟浪漫的遐想，但是，等到他真正回來之後，看到童年印象中的故鄉就近在眼前，親身看到、感受、碰觸到那些在他成長過程中有意無意忽略的傳統色彩、信仰方式或在地生活，於今，因為回來了，全部一股腦兒突然浮現眼前。

三十年時間的變化何其大。那時，江賢二常告訴少數新結識的朋友，看到吊橋很感動，看到廟裡的燈火、龍柱也很感動。有趣的是，他離開台灣之前一定也都看過吊橋、燈火、龍柱，只不過當時年輕的他，一心嚮往巴黎的天空，人雖然在台灣，可是心早已經飛出去了。

然而，畢竟在台灣生活了二十多年，身在異鄉，內心的故鄉無意識地也跟著他來到異鄉，只不過褪色為一種生命的背景，淡成一種朦朧的語言，或遙遠的人情世故。等到他回到台灣，他看到真正的故鄉，內心的感動不可言喻。

如同在巴黎時喜歡逗留教堂，一個人在台北，他看到廟宇就鑽進去，這是他對「神聖空間」永恆之鄉愁。

那時他最喜歡去萬華的龍山寺，情感層面上具有某種「尋根」的味道。而龍山寺不論從信仰角度、美學觀點、空間氛圍來看，都讓他感到最接近某種精神性。他也經常流連大龍峒「道濟群生」的保安宮，它的屋頂為傳統木構架的三川脊式，屋脊則為閩南式風格，地面及牆面砌上寬而扁的紅磚紅瓦，三川殿及正殿的吊筒皆伸出龍頭，精緻的木雕、石刻、彩繪、泥塑、剪黏，都令江賢二著迷。雖然龍山寺、保安宮都算是香火鼎盛、人聲嘈雜的場所，但江賢二在這裡卻只看見了神聖的美，如同他在巴黎聖母院的感受一樣。

藝術和宗教一樣，都會讓人產生虔敬的心情。

見景生情，走在陽光燦然的台北，江賢二內在冰封的厚繭，彷彿也因曝曬而融化。

他近乎懺情告白著：「我回來之後，記得自己一個人走在馬路上，曾經激動到想要改名字。我不想叫『江賢二』，想把之前都丟掉，決心在台灣重來一遍人生。」

其實，他太操心名字這件事了，在這個時間點，沒有太多人認識他。三十年前，他師大畢業在省立博物館風光個展的往事，沒有人記得；他對台灣藝術圈來說，已是一名局外人，就和他初抵紐約時一樣。

不過江賢二在乎的並不是別人是否認識自己。他本質上是個無時不處於創作狀態的藝術家，出於藝術家求新求變的天性使然，如果在一個新地方無法吸收新刺激，創作不出東西，便不會久待。只是故鄉一子下給他太多、太強，源源不絕的創作

欲念襲擊著他、綁縛著他，他也就愈留愈久。

江賢二說：「想想我都已在國外摸索了三十年，又以藝術家身分回到我最初生活的地方、生命的源頭，如果沒有得到根的感覺，或沒有任何創作靈感，那麼我大概也不配當一個藝術家。」

## 蚊帳裡的畫家

一開始，他因陋就簡，暫借姊姊位於錦州街、亞都飯店附近未出租的空屋棲身，把它變成一間小小畫室，床也隨便用木板拼湊將就，廁所還是古老的蹲式廁所。

江賢二無心操煩水電、廁所這類瑣事。

只不過，由於環境陰濕，盛夏時節，每到黃昏，惱人的蚊蟲總像一陣烏雲在他頭頂打轉，嗡嗡營營，揮之不去。江賢二不得已，找來了四枝棍子，掛起一張大蚊帳。蚊帳的四角稍高，中間垂得低矮，瘦高的江賢二得像礦工入地坑一般彎身鑽入，有時甚至還會在裡面作畫。

那年冬天很冷，范香蘭從紐約打電話回來，得知江賢二都用冷水洗澡，親自跑回台北一趟。她一走進畫室，簡直不敢相信眼前的情景，他怎麼能在這樣的環境生活和工作？

隔年四、五月，梅雨季節來了，屋外下著綿長細雨，雨水從牆壁和畫室地板嘩啦

啦流過他的腳邊，漫漶成災。他也就簡單把畫墊高一點，勉強在地板上作畫。

環境差無關宏旨，重點是江賢二的鄉愁引發了一系列的作品。過去三十年來，他在紐約、巴黎淬鍊了純熟的技巧，正好和原鄉之情撞擊在一起，積蘊多年的情緒一旦著地，鄉愁的種子，便有了盡情鋪展的沃土。他無法停下，不思茶飯的身體，特別渴望著創作。

江賢二說：「我回來後，什麼感覺都來了，沒想到也就完成一件又一件的作品。」對藝術過度的執念，成為一種無明的折磨。他幾乎無法自持，努力馴服內心奔竄的創作欲念，一如猛虎細嗅著薔薇。這位蚊帳裡的藝術家，便在如此簡陋的環境之下，畫出了他在台灣藝壇得以傲然立足的「百年廟」系列。

事後回顧這段在台北第一間畫室的創作時光，江賢二說：「講這些不是誇耀或自苦，只不過我的『百年廟』系列最好的幾張作品，便是那兩年畫出來的。說來，全世界很多好的藝術品大都在那種極端的條件之下才創作得出來。這好像也可以證明，命運對藝術家似乎很不公平。」

## 素描串連的君子之交

江賢二初回台灣，像一個陌生的異鄉客，此時范香蘭還留在美國繼續服裝生意和

照顧兩個女兒。江賢二一人獨居台北，沒有太在意三餐飲食，早餐和在紐約時相同，就是水煮蛋配黑咖啡，也跟偶像賈克梅第一樣。

那時候他還算年輕，常常工作到半夜十二點、一點，實在餓乏了，才出去找些吃的。這個時間點，大約只剩附近吉林路上的「好記」還開著，很多日本觀光客最愛到這裡吃台菜、擔擔麵。深夜客人稍少一點，江賢二都帶一本書，邊看邊吃。

老闆平常看他一人吃飯，以為他是羅漢腳，之後范香蘭來台北看他，一同到好記，老闆看了嚇一跳：「啊，恭喜你啊，你今嘛有女朋友了！」

二人都笑了。

有一次，他因為籌備畫展來到誠品畫廊，忙完之後，就近到安和路附近的小巷子吃麵。江賢二喜歡吃麵點，也總習慣帶著一本書一個人坐在前台。

知名藝術家雷驤也是這家麵館的常客。這一天，他也來到麵館。當時他還不認識江賢二，但等待上麵的空檔，他從後方看著綁著馬尾的江賢二，覺得特別吸引人，興味盎然地順手畫了一張背影速寫。

隔幾天，雷驤到誠品畫廊看江賢二的展覽，當時江賢二正巧也在展場，雷驤忽然覺得眼前這位綁著馬尾的中年人很眼

雷驤偶然間為江賢二畫的背影速寫，
建立了兩位藝術家的君子之交。

熟，上前問他：「你兩天前是不是在某家麵店吃麵？」江賢二回答：「是啊！」

雷驤回家後，便將速寫拿來和江賢二分享。那一幅在麵店巧遇畫下的江賢二背影速寫，就此建立了兩人淡泊的君子之交。

雷驤還知道江賢二傾心於馬勒，有一次買了馬勒音樂會的票送給他，相約一起到國家音樂廳。還有一回，江賢二一面畫畫，一面收聽台北愛樂電台的古典音樂節目，聽到雷驤在女兒雷光夏的節目裡介紹一系列馬勒交響曲。不知為何，雷驤忽然插入一段話：「有一位藝術家名叫江賢二，真希望他現在也在聽這個節目，因為他也很喜歡馬勒的音樂。」

雷驤接著在節目中娓娓道來兩人初見面、速寫背影的往事，還分享了個人印象，形容江賢二是非常有個性的藝術家：「他戴著一頂帽子，就像賈克梅第的人物雕像……在台北市立美術館的開幕晚會裡，老遠就可以看到他了，總之他給人很特別的感覺。」奇妙的是，這段節目也正巧被江賢二聽到了。

## 回台第一次個展──誠品畫廊

一九九五年，現誠品畫廊執行總監趙琍經由司徒強引介，已在紐約和江賢二初次見面，對他黑灰濃稠的作品留下深刻印象，並邀請他日後在誠品畫廊舉行個展。

起初江賢二有些遲疑，因為艾文‧卡普的「成功之三個不可能」言猶在耳，他始

終不會忘記，他的抽象畫走的是曲高和寡的險路，因而不認為當時的台灣藝術愛好者能了解或接受他的作品。

不過曾在誠品畫廊開過個展的司徒強仍然強烈推薦說：「回台灣最好還是在誠品畫廊辦展覽。」之後，誠品畫廊從仁愛路圓環地下室舊址，搬到新光大樓地下室，場地更加寬敞，天花板也挑高了，空間上也更適合展出大幅的油畫作品。

一九九七年三月開春，誠品畫廊排出檔期舉辦了江賢二回台首次個展。這次展覽，是江賢二自一九六七年出國整整三十年之後，在台灣的第一次個展，作品全部從紐約運回，主題仍以荀白克「淨化之夜」為基調。「淨化之夜」這個主題，正是江賢二出國前在省立博物館個展的作品名稱，人生繞了一大圈，最終仍回到這個原點，因為「藝術能淨化人心」一直是他的藝術信念。

回顧這歷史性的第一次展覽，趙琍坦言，其實一開始她不是能完全看懂江賢二的作品，也擔心觀眾會覺得有距離。既有此疑慮，那麼，她何以有膽識願意介紹江賢二給彼時對他作品尚且陌生的台灣觀眾？

「直覺，」趙琍緩慢地解釋著：「藝術的領域極為浩瀚，我不覺得我看不懂就是畫不好，其實看不懂，大部分是我個人的問題。而且，當你看這位藝術家創作的態度，或是身上散發的氣，出於某種直覺，你會知道這個畫家有沒有很認真、很認真在創作。我可以感覺江先生除了才氣外，是個很真誠、很專注的藝術家。」

一九九八年，江賢二在誠品畫廊舉行個展時，用輪椅推著九十二歲的父親參觀畫展。

江賢二這次展出的二十幾幅畫，主要是過去三十年間在紐約、巴黎長年累積的作品。結果證明，這次首展極為成功。作品也獲得藝評家很高的評價，從這次展覽開始，江賢二總計在誠品畫廊辦了六次個展。

這一年，一九九七年，江賢二從紐約巴黎以來，在異鄉端矜自持、蹲低沉潛了三十年之後，終於在自己故鄉重新面世，他也終於進入畫廊這樣的商業機制，無論在心理或經濟上都正式成為一名「職業畫家」，既是「出關」，也是「入行」。

這一年，他剛好滿五十五歲，距離四十歲畫出「巴黎聖母院」系列獲得自信開始，一晃眼便十五年過去了。為了一次「準備好了」的展出，他甘心磨了十五年。

## 「百年廟」開啟精神空間

前一年首次個展的成功，一九九八年十一月，江賢二在眾人期待之下，在誠品推出第二次個展「百年廟」系列作品，也就是他在那間每逢下雨就漏水的畫室創作出來的第一批作品。

其中最引人注目的「百年廟98－07」這幅作品。斑爛的畫面，瀰漫著一股氤氳靉靆之氣，全幅畫中有著三支通天接地的大龍柱，畫面右側幽冥暗黑神龕裡，點起一盞熒熒孑立的「幽冥之火」。

初看顏料鬱結的畫面，肌理厚實，往深處細看卻有很多不同的層次。江賢二擅用褐黑濃稠的顏色，將東方溫暖的感覺與西方冷靜的技巧完美融合。特別的是，這一丸小火，對比周圍的闇黑，難呈現出不成比例的微小渺弱，卻又可以感到它那麼堅定的燭照人心，其願力之大，形塑一股莊嚴神聖的界域。

冥冥燭光，彷彿神靈寓居其中，這是一次創作的高峰經驗。江賢二說：「畫這張作品，我永遠忘不了那種又激動又沉重的心情。」

就如同之前在紐約大畫室寓所創作出「遠方之死」一樣，多年之後，江賢二仍始終記得作品完成時，他呼吸急促、心跳如搗。那是創作者在接近心中那個至高點之際，分不清哀傷還是狂喜的靈魂的浪。他用目光一遍又一遍的愛撫著畫面，感動得說不出話來。

畫作完成之後，江賢二邀請幾位藝評家、朋友看畫分享心情，其中美術館之友聯誼會長劉如容便回憶說：「我永遠忘不了第一次看到這幅畫的那幕景象，那種震撼、澎湃之情超越言語，很難形容。」

也在這時候，她才發現，原來江賢二是在那樣簡陋的地方創作。她從沒想像過它那麼窄小，甚至不記得有沒有臥室。她說：「那畫室的空間小到……我甚至沒有辦法稍微退後看大一點的畫作，因為已經『緊繃』（台語）了，我們都已經站在門邊，退到不能再退了。」

「百年廟 Hundred Year Temple 98-07」；
油彩、畫布；203×305cm；1998。這是
江賢二「百年廟」系列初期的作品，也
是他的扛鼎之作。不同於「巴黎聖母院」
時期的幾道白光，「百年廟」裡開始點
燃起古銅色溫暖的「永恆之光」。

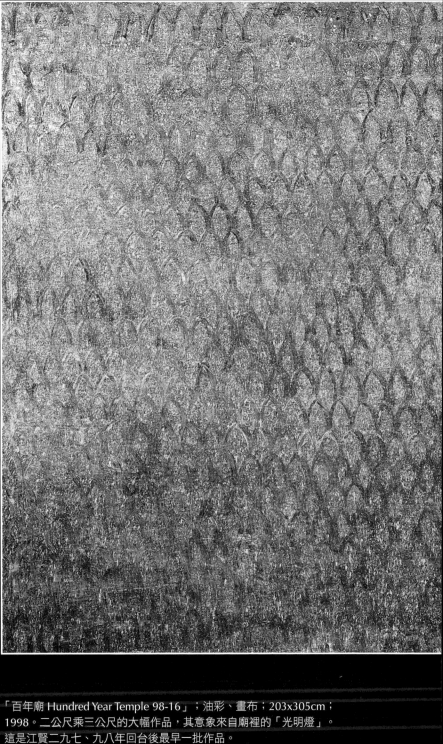

「百年廟 Hundred Year Temple 98-16」；油彩、畫布；203x305cm；
1998。二公尺乘三公尺的大幅作品，其意象來自廟裡的「光明燈」。
這是江賢二九七、九八年回台後最早一批作品。

劉如容當下不敢相信，一個藝術家竟然可以對自己生活的條件如此不在意，但一方面又猜想，他可能不覺得苦，因為能創作出自己都覺得滿意的作品，應該是他長久以來感到最快樂的一刻吧！

之前江賢二在紐約時，一直尋找異鄉的語言，試圖融入異鄉。他身跨兩種文化，長期處理中西藝術之間的對話，最後成功激盪出屬於自己的繪畫語言與風格。他將多年來累積的能量、技巧、愁緒，成功轉化台灣寺廟尋常的本土性與世俗感，以抽象的視覺構圖、飽含濃烈情緒的筆調，瞬間捕捉了宗教氣氛，以史詩般的浪漫，將純美定格於畫面。

劉如容更盛讚說：「過去台灣庶民文化常被視為繁華俗麗、濃妝豔抹，甚至刻意強調粗俗、箝搁有力，但是他可以把台灣庶民文化這麼重要的代表符號，如龍柱、燭光、蓮燈……等以高超藝術加以轉化，提煉成精神性的作品。比起之前紐約時期作品的抒情與詩意，『百年廟』系列作品的主題更為強烈，更具劃時代宏偉企圖，成功在畫面建造出一個浩瀚、崇高的空間。」

江賢二對龍柱之所以感到興趣，除了它是廟宇建築造型當中最搶眼、特出的元素以外，也象徵著先人所創造並承繼而來的「文化圖騰」，更是族群的集體記憶。如果「龍柱」代表了某種大傳統，此時的江賢二，腳踏在台灣的土地上，接回了靈魂之血脈。

「百年廟 Hundred Year Temple 98-15」；油彩、畫布；152x203cm；1997~1998。
江賢二將龍柱抽象化，置於畫面兩側，留下中間大片墨黑極簡，西方技法、東方精
神，成功糅合紐約時期的抽象極簡，以及「百年廟」風格。

「百年廟 Hundred Year Temple 99-13」；油彩、畫布；61x72cm；1999。江賢二
將蠟燭圍成圈，燭火有如圍成圈跳著神聖的舞蹈，造形亦類同於蓮花花苞，暗喻
創作者內心之「佛心」，是光明，也是救贖。

他過去三十年在紐約積累的能量，長年吸收西方藝術養分，不論是技巧，或是色彩的堆疊，成功融入了故鄉元素，使得「百年廟」系列以及之後的「蓮花的聯想」、「對永恆的冥想」等系列作品，非但不至於流於表淺的本土，反而創造出獨特、深邃的精神世界。這些作品中的普世美感，大大超越地方性的侷限，也宣告了「江賢二風格」的成立。

## 找到藝術開展的沃土

一個藝術家從最初文化出身地結下的因緣，之後離開母文化，經過一段時間再回到這個文化，他所看到、感受到的文化，對他產生的召喚或迷人之處，跟長久居住此地的人感受到的截然不同。江賢二的新刺激帶給他不同的視野。對比於「巴黎聖母院」的幽暗黑白色系，「百年廟」系列跳脫了框架，進入暖色系。他用了類似金色、紅色、棕色的古銅色質感的光，來訴說內心回到母親國度的溫暖。

「百年廟」系列當中那神祕的「幽冥之火」，是溫暖的光，是母親的光，是他自己出生地、自己母文化的光。如同趙琍所說的：「他用很厚的顏料，表達出宗教感的、靈光乍現的光，用這樣的光，來表達他對故鄉、對台灣這塊出生土地的仰慕、讚歎之情。」

這時期的作品出現龍柱、燭火、光明燈，或如滾滾濃煙從畫面竄升的「廟香」，

全都從傳統廟宇符號轉化而來，在台北當代藝術館館長、藝評家石瑞仁的眼中，這些符號雖是具象元素的運用，但是「它們的本質是內心情感的渲發，是主觀敘述和詩意象徵的結合」。

江賢二事後也分析說：「我童年時台灣到處都是廟，當時沒有什麼感覺，但離開三十年後再回來，那種 impact（衝擊）是很大的。對我來講，這些燭光、佛像、蓮座都是代表台灣的意象。我在巴黎看到教堂總忍不住推門進去，看到台灣的百年老廟也是，但並不是那些外在的型式吸引我，而是那些由燭光、香火、建築等塑造的氛圍打動了我。」

## 「父親的內心世界」

在台中出生、成年之後才出國的江賢二，長居異國三十年，故鄉似乎早就像扔到身後的石頭，走過就遺忘了。然而，他的人格氣質基本上都由台灣這塊土地捏塑成形，到哪裡都改變不了。難怪江賢二好幾次由衷感歎：「我覺得我的藝術生命，其實是一直到五十幾歲回台灣之後才真正開始的。」

他的二女兒江良詩看到父親回鄉之後藝術境界的轉變，也曾寫下她對父親「返鄉情事」的深刻觀照。

江良詩在父親江賢二的一九九八年畫冊中如此說道：

在佛教寬闊的思想中，為尋求內在的真實本性，唯有歸鄉一途。當我審視父親的近作時，這種想法時常盤據在我的腦海裡，我也因此對他的返回台灣多了一份珍貴的了解。

這或許是他個人最重要的一個時期，同時也是做為藝術家以及身為一個人所付出的最大努力。

在台灣的這兩年，他發覺對自己心靈的觀照，才能得到一份難以言喻的滿足感。也是這份心靈觀照，幸運地為他這些作品提供了靈感。畫家憑著他的自我探索，與對故鄉的一片摯愛，在他的作品裡表達了那份孕育他的文化美感，以及他目前與孩童時期所感受到的純淨。

若能體會江先生對家鄉深厚情感，我們便能了解他創作這些作品的動機。它們是不斷在過去、現在之間遊移對話下的結果，同時透過這個過程，他發現了一個圓滿的感覺。

原來結合生命中的不同面向也能得到一份明智的寧靜，或許是因為身體與土地的重聚以及心靈洞察二者之間存有某種共生的關係吧。若以觸發靈感的角度來看，身體與土地的重聚以及心靈的洞察，二者是無法分開或在價值上做比較的。沒有這趟返鄉之旅，他便無法透徹地探索內心所蟄伏的精神天性，如果沒有探索自己的精神世界，那麼他更無法察覺本身與台灣之間關係的重要性。

這些畫作是一次歸鄉的巡禮及敬意，是他對一個點燃其內心並賦與對生命新領悟的地

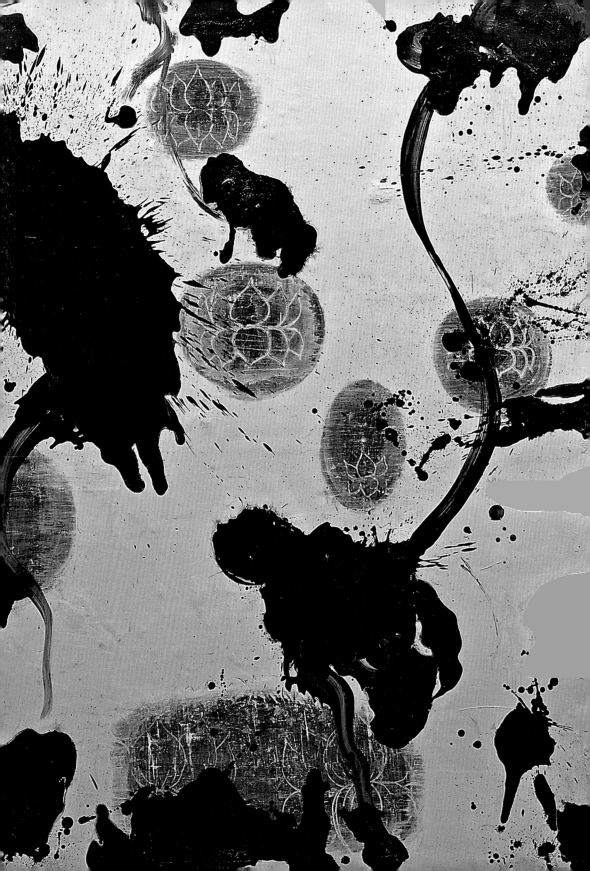

方所貢獻的最真誠的禮物。就真實面與象徵性而言，這個階段的作品已標記了一次返鄉情事。他似乎找到了和諧與寧靜，我十分確定，如果沒有回頭看他的故鄉，他的內心便沒有這份寧靜，因為完成一個圓的唯一方法就是回到原點。

——文：江良詩（Sue Chiang）／譯：張南星

引自江賢二之一九九八年畫冊卷首語

巴黎，讓江賢二創作出「巴黎聖母院」，台北，則給了他「百年廟」。回到故鄉之後，他找到了新的繪畫語言、熱情與動力。

果真，初回台灣的衝擊太強大了，江賢二之後有長達四、五年的時間繼續發展「百年廟」系列作品，接下來又推出「故鄉」系列，包括古宅窗花、燈籠、荷葉等比較具象的物件；還有兩張「吊橋」，源自於他小時候和父親一起走吊橋的緊張經驗。另有一張「窗格子」，則是他去參觀林家花園後，轉化而成的抽象作品。此外，他還從「百年廟」延伸出另一個旁系——「蓮花的聯想」。

在江賢二新奇的眼中，故鄉的一切都可以入畫，一度他甚至想從《望春風》台語歌謠發展出音樂性的作品。不過當時他尚未醞釀成功，要等到後期在台東定居時，才成功掌握了音樂和繪畫之間的「精神轉譯」技法。

「蓮花的聯想 Imagination of Lotus 99-08」；油彩、畫布；152.5x122 cm；1999。這幅作品的技法仍與極簡有關，但出現更明顯的蓮花造形。江賢二以油畫創造出水墨畫的質感，濃墨潑灑間，悠然飄來六、七朵蓮燈。他試了十年，一直想用油畫畫出「書法」的感覺，這幅「蓮花的聯想」即為其成果。

# 林口畫室，以及九二一大地震

二次展覽下來，江賢二也結識了一些台北藝術圈的朋友。一九九八年，江賢二開始考慮長住台灣，一位畫家朋友替他覓得一間位於林口的畫室。林口雖然風大，多霧而潮濕，畫室也只是一間很普通的房子，但比起錦州街那每逢下雨就漏水的小畫室好太多了。

江賢二在這裡全心全意投入藝術，持續創作「百年廟」等系列，生活中除了創作，別無其他。例如，在他準備回台灣長住時，范香蘭為他訂做了十件麻紗材質的水手藍襯衫，以及五條深橄欖綠的麻紗長褲。這就是他所有的衣服，所以看起來永遠是那一身藍色襯衫。也因為每天都穿同樣的衣服，朋友們甚至以為他只有這一百零一套衣褲，等到熟一點才忍不住問：「江老師，你是不是沒有人幫你洗衣服，為什麼每天都穿一樣？」

搬入林口畫室沒多久，台灣遭逢了有史以來最嚴重的九二一大地震，當時，江賢二的作品也從牆上震落。地震對台灣造成極慘重的傷害，江賢二身為敏感的藝術家，絕不會對這麼大的事件無動於衷。他在一陣陣天搖地動的震撼之下，將災難的傷害，轉變為精神性的「淨化」，在「百年廟」、「故鄉」之後，創作了「淨化」系列。

在「淨化 99−05」中，畫面上寫滿受創嚴重的災區名字，其創作儀式一如他

「淨化 Transfigure 99-05」；油彩、畫布；91x91 cm；1999。

所抄寫的「心經」，雖然畫面中央有一顆巨碩的熱血紅心，更值得注意的是，畫面地名底下那如泥漿橫流的肌理。當觀者靜心誦念每個地名之際，油然想起二千四百多人在這次災難中罹難，心底凜然泛起一股無言沉靜的悲戚之感。

同樣是關於九二一大地震的「淨化99─03」，則彷彿深沉的傷痛已然在畫面結痂。江賢二原本打算在畫面正中央畫下台灣島，但一直覺得不對，最後修改成一縷「黑色的煙」。

畫面中排列的一個個方格，可以說是倒塌的磚房、災民傷者的家園、某種人間位置的暗喻，甚或如江賢二自己所言，是一方一方死者的「墓碑」。碑者，悲也。天地不仁，以萬物為芻狗，災難的無情，亡靈的哀歎，最終燒成一縷濃煙飄去。

趙琍將這縷「黑色的煙」解釋為裂開的山，她認為，江賢二所追求的浪漫是很特出的，並不在於呼天搶地、直接哭訴，而在於那種內斂的悲憫。

她說：「看到這張作品，我永遠會想到九二一，但不會想到悲慘二字。悲，不一定要訴諸表面上悲哀的感覺，江先生用這樣美的畫面，表達出大自然天崩地裂的感覺，一塊塊倒塌的磚房，變成畫面上一格一格的符號。對我來講，這個就叫做浪漫，這個就是詩，他的浪漫更深來看就是純化的詩意，這個浪漫是提煉出來的，是一種浪漫的精髓。」

「淨化 Transfigure 99-03」；油彩、畫布；168x194 cm；1999。厚厚肌理像傷口流血後凝結的一顆顆痂。江賢二指出，畫面中的長方框在他心中是「墓碑」。畫面浪漫含悲，蘊含悲天憫人之情。

延續九二一心緒，無特定宗教信仰的江賢二開始在畫面抄寫《心經》。他鍾情《心經》如詩如夢如水晶的字句，這些字雖用電腦列印而出，但以金色一筆一筆描摹成形，其創作行為本身無異具有儀式性。

觀自在菩薩行深般若波羅蜜多時照見五蘊皆空　空即是色受想行識亦復如是舍利子是諸法
度一切苦厄舍利子色不異空空不異色色即是空　不生不滅不垢不淨不增不減是故空中無色無
空即是色受想行識亦復如是舍利子是諸法空相　想行識無眼耳鼻舌身意無色聲香味觸法無
不生不滅不垢不淨不增不減是故空中無色無受　乃至無意識界無無明亦無無明盡乃至無老
想行識無眼耳鼻舌身意無色聲香味觸法無眼界　無老死盡無苦集滅道無智亦無得以無所得
乃至無意識界無無明亦無無明盡乃至無老死亦　提薩埵依般若波羅蜜多故心無罣礙無罣礙
無老死盡無苦集滅道無智亦無得以無所得故菩　有恐怖遠離顛倒夢想究竟涅槃三世諸佛依
提薩埵依般若波羅蜜多故心無罣礙無罣礙故無　波羅蜜多故得阿耨多羅三藐三菩提故知般
有恐怖遠離顛倒夢想究竟涅槃三世諸佛依般若　羅蜜多是大神呪是大明呪是無上呪是無等
波羅蜜多故得阿耨多羅三藐三菩提故知般若波　能除一切苦真實不虛故說般若波羅蜜多呪
羅蜜多是大神呪是大明呪是無上呪是無等等呪　呪曰揭諦揭諦波羅揭諦波羅僧揭諦菩提薩
能除一切苦真實不虛故說般若波羅蜜多呪即說　觀自在菩薩行深般若波羅蜜多時照見五蘊
呪曰揭諦揭諦波羅揭諦波羅僧揭諦菩提薩婆訶　度一切苦厄舍利子色不異空空不異色色即
觀自在菩薩行深般若波羅蜜多時照見五蘊皆空　空即是色受想行識亦復如是舍利子是諸法
度一切苦厄舍利子色不異空空不異色色即是空　不生不滅不垢不淨不增不減是故空中無色

「心經 The Heart Sutra 00-70」；油彩、木板、木條；122x488cm；2000。

江賢二經常感歎藝術家對現實生活的無力感，但是他卻有很強烈的對現實社會的關懷，對戰火、天災、生命的無明恐懼，他皆感同其情、痛其所痛。此時面對台灣有史以來最大的災難，江賢二也能誠心以藝術銘之、誌之、抒發為情，同時也捐出作品義賣賑災，「盡一個藝術家所能做的一點事。」他卑微祈求著。

死亡之可怖，亦即死亡之了悟。人間的遺憾，江賢二以美來超渡。

## 父親的「遠方之死」

一九九九年，誠品畫廊十週年，藝評家王嘉驥為畫廊策畫了一場名為「家園」的展覽，江賢二也受邀展出「遠方之死」。就在他回紐約取畫之際，他的父親卻不幸於台北過世。

「遠方之死」畫面橫陳著壓迫性的大棺材，這是何等離奇的巧合？江賢二因為回紐約取畫而錯過送父親最後一程，家人告訴他，父親吃過晚飯，坐在他每天固定坐的椅子上，安詳的離世，享壽九十三歲，繼母及家人都一直隨侍在旁。

江賢二與父親此生的際遇，究竟是情深抑或是緣淺，不得而知，但若從後見之明來看，或者弔詭的說，江賢二父親的受傷、養病及最終過世，「成就」了他之後的藝術發展。

他在故鄉埋葬了父親，也開始自己藝術之新生。

# 「加利福尼亞」系列

二〇〇〇年之際，江賢二的畫室從林口搬回台北。那是老朋友的房子，位於松江路行天宮附近，從窗戶便可以望見行天宮。

他的多年好友、建築師佟一清曾經如此形容彼時的江賢二：「在台北松江路畫室，他辛勤的把自己關在不見天日的暗房裡，心裡不停關出各種光芒，少食少餐少睡，上、下午各幾杯濃咖啡，減肥到了只會發光，不見身影的功力。」

藝評家王嘉驥也曾造訪過這個畫室，他寫道：「不同的地點，但卻相同的簡澹。窗戶仍然遮蔽起來。偌大的畫室，江賢二只為自己的生活起居留下極為儉省的空間。一間小小的臥室，與空曠的畫室，形成強烈的對比。這似乎又是另一道有趣的隱喻。藝術的世界之於江賢二，顯然遠遠大於他的日常起居，而這種堅持，有著一種近乎宗教信仰般的情愫，甚至給人藝術清教徒的印象。」

在這一年，范香蘭結束紐約的服裝事業，將他們位於長島的房產出售，帶著兩個女兒遷居加州洛杉磯。

江賢二一個人獨居台北時，有時在畫室工作到傍晚，肚子空蕩蕩的，便散步到畫室附近的日式料理小店「劍持屋」吃飯。那時劍持屋還在草創初期，王老闆和太太兩人同心合力打拚，座位不多，門口的烤台飄著烤物的香氣。老闆娘笑說：「那

時，江老師總是一個人默默坐在角落，點一小盒的鰻魚飯，靜靜看書。我們都不知道他是這麼有名的藝術家。」

往後幾年之間，江賢二經常台北、加州兩地往返探視家人，住在加州時也會創作一些小一點的作品，沒想到逐漸形成新的系列——「加利福尼亞」。

地理環境向來跟江賢二的創作息息相關。他對洛杉磯氣候完全不熟，只覺得那裡氣候乾燥，沙漠裡各式各樣的仙人掌及奇特的植物，對他而言十分新鮮，因此回到台北松江路畫室後，很自然畫出了「加利福尼亞」系列。

在「加利福尼亞 01-05」、「加利福尼亞 01-03」中，江賢二將加州的熱帶植物帶來的靈感，提升為心裡層面的象徵。畫面延續「百年廟」的光線質感，仍是那麼深黑的顏色、厚實的肌理，看不到加州的金黃陽光。尤其砂土般粗糙的質地布滿尖銳的芒刺，是否於無意間反映出現實中逐漸侵襲著他的錐心之苦？

然而，他另外有幾幅「加利福尼亞」系列卻開始透出較多的光線，滲出明亮的藍色，雖然整體素雅，但明顯充滿了加州的陽光和花朵的感覺。

江賢二說：「我覺得生命的樣貌不會只有一種，不是只有黑黑暗暗的東西，不應該一直停在那種地方。」江賢二分析自己的個性有兩面，絕大部分是陰鬱的、嚴肅的，面對創作時尤然；但另一方面，他內心裡仍保有孩童調皮開朗的一面，和朋友相聚時，也會說些幽默得讓朋友會心一笑的笑話。

## 誠品畫廊第四次展覽

二〇〇一年，江賢二於誠品畫廊舉行第四次展覽，展出大尺幅的「春」、「夏」、「秋」、「冬」四張作品，以及另一個關於太空、星空的新系列。

「春」、「夏」、「秋」、「冬」是江賢二極為喜愛的四連作，極簡的設色，綴以燭火、夢境、佛影，乃至冷靜筆直流動的痕跡，將四季歲月、人生的流轉變遷，藏納於細緻紋理之間，蘊含印度詩人泰戈爾的生命哲學⋯⋯「生如夏花之絢爛，死如秋葉之靜美。」

靜坐畫前，反覆觀之，在「冬」的蒼茫寂然之後，回頭翻轉新頁，又來到點點生機的「春」。這四幅作品也演繹出東方人文的精髓，令人油然感悟《易經》所言「復，其見天地之心」之生生不息之意。

二〇一四年六月，日本東京國立近代美術館舉行了亞洲最重要的私人收藏大展「Guess What ？」，其中也展出了江賢二的這組四幅連作。

這次展覽的內容，是由世界十大收藏家之一、國巨董事長陳泰銘（Pierre Chen）借出他所珍藏之七十四件歐美亞藝術傑作，包括羅斯科、李奇登斯坦、安迪・沃荷、培根、李希特、常玉、廖繼春以及江賢二等大師作品，讓人一睹全亞洲最豐美的私人藝術收藏。這批作品於東京國立近代美術館展出後，又巡迴至名古屋市美術館、廣島市現代美術館、京都國立近代美術館，可說是台日藝文界近年一大盛事。

由左至右分別為：
「春（對永恆的冥想 Meditation on Eternity 01-10）」；油彩、畫布；190x150cm；2001。
「夏（夏日海島的夢境 Summer Dream on an Island）」；油彩、畫布；190x150cm；2001。
「秋（淨化之夜 Transfigured Night 01-11）」；油彩、畫布；190x150cm；2001。
「冬（百年廟 Hundred Year Temple 01-07）」；油彩、畫布；190x150cm；2001。

「對永恆的冥想 Meditation on Eternity 01-05」；油彩、畫布；190x300cm；
2001，又稱「宇宙」系列。

除了「四季」，此次也展出了江賢二「對永恆冥想」的星空大系，江賢二也稱之為「宇宙」系列。畫面中，繁密的星辰幾乎要滿溢出來，而從回台之初「百年廟」的燭火、蓮燈，江賢二轉為極目蒼穹，窮究更為深奧、渺遠的太空世界。

藝評家張元茜指出，這些星塵雲系之化境，是江賢二追求能量的源頭，找到能讓自己解放並超越的力量，「因宇宙系列的內在空間蕩蕩然，但卻是一種能量的流動，所有的星際雲系以晃動的方式飄浮流動在畫面上，而且不斷被驅動，形成能量的源頭；有的蓄勢待發，有的已經風起雲湧」。

同一年的九月十一日，美國紐約發生舉世震驚的「九一一」恐怖攻擊，江賢二亦深有所感，創作出一幅名為「對永恆的冥想 01-07」的作品。

這幅作品的風格延續九二一地震的「淨化」系列，江賢二也在畫作上寫了字，如寬容、慈悲、和平、人道等，中文和英文交錯；畫面上乍現點點白色花朵，從另一個角度解讀，似乎暗喻著炸彈轟然的火光，或是亡靈身影，色調則是一片毫無希望之黑。這是江賢二反映了現實關懷之情的創作。

## 「聖德諾拉」系列

有一次旅行，江賢二和范香蘭來到法國南部坎城外海的小島聖德諾拉（St. Honorat Island）。這個小島形似一顆橄欖，僅長約五百公尺、寬約一百四十公尺，自從

四百年前開始便是天主教強調苦修禁語的熙篤會（Cistercian）訓練隱修士的地方，至今仍嚴禁行駛任何交通工具，沒有汽車，也不能騎腳踏車，一切行動只憑雙腳走路。步行或許有助於沉思靈修、默禱與淨心，熙篤會重清貧、終生吃素，回到最低限的物質欲望，但修士們為了維持基本生活所需，也循古法釀酒、種水果販賣，賺取一點點微薄的收入。

然而，這個充滿宗教氣息的小島，最特異、令人不解的，卻是它的周遭全被來自尼斯的豪華遊艇包圍著，海灘和遊艇上橫陳著皮膚曬得古銅健美的上空女郎。這種景象與修練天主教修士的樸素小島形成了強烈的對比。難道這樣才能「動心忍性，增益其所不能」？

旅行結束後，江賢二回到巴黎小閣樓，突然有了很特別的靈感，創作出這個用色截然不同的「聖德諾拉」系列。

二○○三年，「聖德諾拉」系列在誠品畫廊推出之後，眾人眼睛一亮，重點不在於創作背景的上空美女，而是這個系列是全面的熱情的紅！

所有人一看這些作品，必然會問：「為什麼是紅色？」

例如，藝評家秦雅君在《紅色的美與感動》中寫道：「為什麼是紅色？這是走進江賢二畫室湧上心頭的第一個疑問。那些樸樣的黑灰色系，以及那些攪動人心的複雜糾結肌理已不復見，迎面而來的是滿牆、滿地鮮亮的、平潔的紅，於幽暗的

室內兀自盈盈生輝。」

雖然江賢二過去創作總偏好以黑灰色為基調，但是他的用色能力其實非常獨到，只是早期作品總以深沉的面目示人，掩蓋了底層的繽紛。一直到這個系列出現，他終於讓大家見識到，原來江賢二可以從幾乎只用黑白顏色的畫家，大膽到畫出都是紅色的作品。

江賢二說：「也許，我是替那些傳教士在感覺，面對上空女郎的清修，這無形中給我一種很對比的感覺。」

這樣簡練溫暖的紅色，也延展到「對永恆的冥想」十連作系列。江賢二在小島上像那些修士一般，每日飲食居處一切從簡，沉浸在一種與內心對話的寧靜狀態裡，循序漸進一件一件完成這些風格精純統一的系列，每每自己也為畫面的美而感動著。「我想，我一輩子也許不可能再畫出這麼寧靜的作品。」他說。

## 向內直視的默會之美

除了大膽用色外，江賢二在「聖德諾拉」、「對永恆的冥想」等系列畫面中也延續了「百年廟」系列的「幽冥之光」。在那美麗極簡的紅當中，浮出點點朦朧的、似有若無的光。這樣的光是很特出的。當觀者獨自靜靜凝視，愈凝視、默觀畫面，愈與它對應，愈會感到自己也變成作品其中一部分，內心有一種溫暖和清澈。

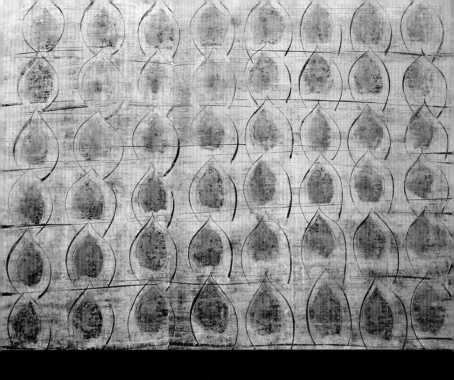

「蓮花的聯想 Imagination of Lotus 99-10」；油彩、畫布；136x184cm；1999。九二一之後創作的蓮花，含有淨化苦難的味道。片片花瓣或會令人聯想到「淨化 99-03」的方格子「墓碑」，但江賢二將它提昇為純美的符號，展現純淨的色彩及古今交糅的感覺。畫中刷過的線條，以毫不猶豫的速度之感，將排列整理的蓮花瓣抒情化了。

「對永恆的冥想 Meditation on Eternity 25」；油彩、畫布；122x152cm；2002。
同樣是大片的紅色，畫面中間二十五個光點成為視覺焦點，這些光點顯然脫胎於
「百年廊」的燭光；它們慢慢由畫面滲透出來，一如內心對永恆的觀照。

「對永恆的冥想 Meditation on Eternity 01-07」；油彩、畫布；122x122cm；
2001。美國九一一事件後，江賢二創作了這幅作品，反映了他對現實關懷之情。

江賢二創作向來直視內心，他以「向內觀省」（introspection）的創作方式逼近靈魂的本質，所以只要「默觀」作品，無需任何言語，觀者便足以油然產生默會之知、默會之美。如果觀畫的人內心夠安靜，與作品應對時，自己靈魂深處某個境界也會被作品「喚醒」。

劉如容就曾有此體驗，她說：「凝視江賢二的畫作的同時，你也正往內觀看到自己內心。作品的崇高美善，也燃起你內心的崇高與美善；你會感到內心被喚醒、被觸動。因為畫作中的崇高與美善，在每個人自己的內心裡也有。」

江賢二在內心寧靜的狀態中，透過感性的稜鏡，從中透析出一種寓於色彩的精神，一如湯瑪斯·曼所說的：「只有美是神聖的，同時是可見的東西，所以美是感性之人的唯一真理，美是藝術家、是精神昇華的不二法門。」

湯瑪斯·曼在《魂斷威尼斯》中引用柏拉圖《對話錄》，指出希臘哲人蘇格拉底對好友范特羅斯（Phaidros）說：「你聽我說，只有美是可喜愛與可見的東西。要好好記住啊，美就是我們能夠以感覺接受的、精神唯一的形式。美是人類通往精神的感覺之路。」

美，是精神的感性形式；美，是感性之精神。江賢二追求的美是極為個人化的，他不強調任何主義、不標舉什麼鮮明的旗幟、不宣揚流派，也不在意為藝術「設

「冬之旅 Winter Journey」；油彩、畫布；91x91 cm；2003。冬之旅是由舒伯特的音樂而來的作品，帶著一九八六年「淨化之夜」的氛圍。

定革命性新的議題和推進方向」。他只是一個人，追求著一種真正的安靜。

「江賢二追求的是，純美！」建築師佟一清便這麼認為。近年來他長居上海，儘管眼見中國當代藝術成為全球性的時麾話題，在拍賣市場中屢創天價，他個人卻另有觀察。

佟一清發覺，很多中國當代藝術家從觀察社會、政治體制、歷史的角度出發，花很長時間消化歷史，最終才發展出個人總結性符號，「因此，很多當代中國畫家都從畫毛澤東開始。他們都必須走到自己內心最深處去詮釋這個神，要不去毀滅毛澤東，要不去歌頌他，過了這一關之後才能找到自己，這是他們的宿命。」

於是，他看到當今中國最紅火的畫家，對應著擺在眼前的既定事實，有人用嘲諷、有人用影射、有人選擇逃避、也有人直接硬碰硬。然而，這些藝術家們對自己時代的反映，終究難逃於政治。佟一清反問：「他們有別的選項嗎？可能也沒有，因為他們活在一個人性被扭曲的大時代，處於這樣的社會，你如何能清白、清高地追求純美？」

對比觀之，佟一清回頭看江賢二，發現他竟可以從那麼早的年代開始，就走上中國很多年輕藝術家嚮往但卻無法企及的「純美」，而且一路堅持至今。

他進一步解釋，江賢二的「純美」雖是浪漫的，但他的浪漫之所以能夠動人，是因為這不是表淺的浪漫，而是通過真善美的「善」所純化的浪漫。「江老師的純

美之所以深邃，是根源於它透過人性本質的善、宗教人道的關懷，以及獨到的音樂性，最後總合成他個人的純美。」佟一清總結。

## 廊香教堂光影變化的洗禮

「廊香教堂」是二○○二年江賢二參觀位於法國東部的廊香教堂（Chapelle Notre-Dame-du-Haut de Ronchamp）後創作的作品。此教堂為名建築師柯比意最重要的作品之一，教堂建築所在地早在一千二百多年之際，就已成為宗教聖地，但原本朝聖的教堂毀於二次大戰，之後才由柯比意受命重建這座顛覆一切傳統教堂形式、擁抱現代建築藝術經典之作。

江賢二在這幅純形式的作品中，刻意將畫面大片留白，長方框的藍，反映出教堂內部立面之光影變化，又是一次江賢二對「神聖空間」的禮敬。後期他到台東之後，更希望建立一座「教堂」（精神性空間）為其畢生創作計畫之一。

造訪廊香教堂之後，江賢二順道往東，經由瑞士巴塞爾，走訪附近的德國「維特拉設計博物館」（Vitra Design Museum）。博物館主體建築由著名建築大師法蘭克‧蓋瑞操刀，展現解構主義自由奔放的精神，裡面收藏著七千多件經典家具及珍貴圖書。江賢二此行收穫甚豐，飽覽了園區內知名建築師安藤忠雄、札哈‧哈蒂等

大師的早期前衛作品，進一步啟發他日後在台東打造地景藝術等想法。

值得一提的是，維特拉設計博物館的創立者，是全球赫赫有名的策展人、收藏家亞歷山大・封・維格薩克（Alexander von Vegesack）。近二十年來，他在法國西南方的美麗森林城堡莊園——布瓦布榭莊園（Domaine de Boisbuchet）推動著名的「布瓦布榭暑期設計工作坊」。

每年夏天，來自全世界三百位年輕學子在這裡與世界級的設計師、藝術家、建築師交流，透過不同領域對話，尋思傳統手做工法的革新，謀求人與自然和諧永續的建築之道，為全球設計界一大盛事。近年來，在學學文創的熱心推薦下，台灣已有數百位學員遠赴布瓦布榭工作坊學習。

二〇一四年夏天，維格薩克受邀到台東，透過副縣長、建築師張基義的引介，也走訪了江賢二的畫室，江賢二同時提及多年前參訪維特拉設計博物館的震撼經驗，兩人相談甚歡，沒想到十多年前的因緣竟延續至今。

## 「心經」系列

二〇〇三年，江賢二展出了「心經」系列。他並不是佛教徒，但特別喜歡《心經》的簡潔、詩意，《心經》的二百六十字也總讓他反覆記誦，由審美角度來感受之。

二〇一四年夏，維特拉設計博物館創館館長維格薩克到台東參觀江賢二的畫室，兩人於「比西里岸之夢」畫作前合照。

那是很美、很有詩意的意境，英文版《心經》也是一樣。」他說。

從《心經》衍生而來的「對永恆的冥想 2002-10」為十幅連作，而且是畫在紙面上。那時江賢二旅居巴黎創作，嚴寒的冬天，他一個人在洞洞戲院頂樓的小閣樓畫室閉關三、四天，極有靈感地將一系列十張創作完成。

江賢二刻意挑選《心經》英文版中的 form（色）、consciousness（識）、emptiness（空）等他喜愛的字，但和創作中文「心經」時不同，捨棄印刷字體，改以娟秀的英文行書來表現。

「以前很多作品都是用加法，這張卻是減法，上面的字是用筆刀在油彩未全乾時筆一畫刮出來的，文字透顯的其實是畫作的底色。」

這個時期的「心經」作品都像減法，畫面簡極，卻帶給人寧靜和平的感覺。

江賢二住在紐約時，多次往返巴黎創作，尤其喜歡位於拉丁區的聖‧修比斯教堂。二〇〇四年，他完成以此教堂為名的系列作品，也是「巴黎聖母院」系列的延續。

巴黎教堂無數，最知名的聖母院遊客如織，相形之下，江賢二更偏好聖‧修比斯的樸素莊嚴，每次來巴黎必定造訪。

「盧森堡公園 17」是此時期的另一幅作品。盧森堡公園是巴黎一座大型花園，有趣的是，江賢二早年苦悶的性格讓他「眼裡無花」，後來他仔細回想：「盧森堡公園裡的花到底長什麼樣子？」於是創作出這幅作品。

「對永恆的冥想 Meditation on Eternity」；油彩、紙；65x50cm x10；
2002。在這個系列的畫作中，都有用英文寫的一、兩句心經。

「聖修比斯 Saint Sulpice 04-08」；油彩、畫布；91x91 cm；2004。

「聖修比斯 Saint Sulpice 04-07」；油彩、畫布；91x91 cm；2004。

「盧森堡公園 Luxembourg Garden 17」；油彩、畫布；91x91 cm；2004-2005。

## 關渡‧夜‧裸身之海

二〇〇四年，江賢二離開創作四年的松江路畫室，又往北搬到關渡一間由工廠廠房改建的工作室。這是他在台灣的第四個畫室，前段是狹長的白色大空間，並列展示他十多件大幅畫作，後半段才是真正創作的封閉式小空間，牆面灑滿顏料，記錄了創作的心跡。

江賢二在工作室的牆面上貼了一張《紐約時報》，泛黃的報紙上滿版印著賈克梅第的作品。那削瘦的人形，以空洞的兩眼往前直視，渾身布滿創作者捏塑時留下的指印，在光線下化為呈現心靈掙扎的痕跡。江賢二經常凝視著它，似乎向無言的圖像以心印心。

為了看海，他也把住處搬到北海岸三芝的淺水灣社區，每天往返於關渡畫室及住家。每當他結束一天創作，回到獨居的家，夜裡坐在面海的陽台，往前方一望，淨是一片「墨黑之海」。

海，褪去白天一切色彩，裸身隱入夜幕，在低度微光中，實際上是看不清海的，因此，江賢二的「看海」轉成「聽海」。他的耳畔間歇傳來海潮聲，遠方偶有漁

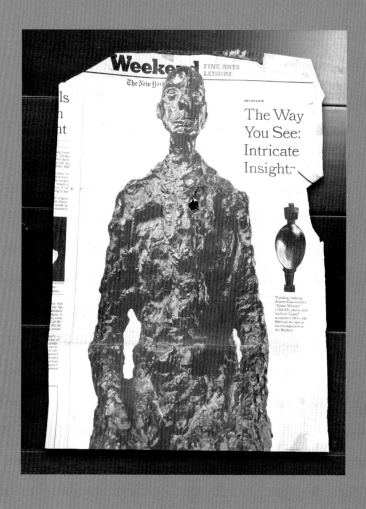

江賢二將這張賈克梅第作品的剪報長期貼在關渡
工作室的大門上，時時凝視。

火點點在黑幕上浮動。

那幾年，他腦海裡總會因這片海而產生一種寂寞寧靜的心情。住在淺水灣，其實是他在紐約長島之另一「鏡像」。江賢二一生愛海，在此定居，也成就了另一系列的「海的聲音」。

下一頁的「海2005」，下幅初看闇黑的畫面，其實是由深褐、深藍及深灰等多個正方形構成一張大畫面。那黑，是江賢二賦與這片心靈之海的主觀色彩。這種主觀賦彩的創作觀點，日後也出現在江賢二的「台灣山脈」系列作品中。

畫家暨藝評家陶文岳如是評述：「畫家使用薄塗的方式取代以往層層堆疊的厚塗，希望藉由油彩的韌性和透明度將畫家對海的溫度和感情釋放出來。雖然少了澎湃而淋漓酣暢的濤聲，但卻充滿沉定內斂，對生命流轉經驗後的體悟。我想，他探測到海的深度。」

另一幅在關渡畫室完成的「海的聲音」三連作，高約二公尺、寬幾達七公尺，占據整個牆面，那是具有神祕感的黑色之海，整體非常之暗。畫龍點睛之處在於，江賢二在畫作最底下打上一盞螢光燈，藍色細長的螢光一線，使之成為完整的作品。他說：「開始創作這幅畫時，我一直想打破二度空間的限制，但用什麼符號和材質，是因時因地而來的。那三大張拼起來的畫面，我覺得仍表達不出我對海的想像，所以加上了螢光燈。」

「海 Ocean」；油彩、畫布；190x230 cm x2；2005。江賢二心靈象徵之海。北台灣的海，與加勒比海經驗混合在一起；加上此時他已開始在東台灣覓地，上幅畫作已透顯出台東的陽光，或黃昏天色將暗未暗逐漸轉藍之際，漁船燈火之抽象化。

細觀這幅作品，畫面顏料濃黑如鏡，反照著底下淺淺藍色螢光，形構出一種無法言喻的氛圍。那晚間與江賢二在陽台對坐、褪去一切色彩的「裸身之海」，就在觀者心裡遠遠寧靜地滾動著。

台灣很少畫家用黑色作畫，因為台灣人不喜歡黑。江賢二擅長用黑色，但他的黑，黑中有灰、黑中有銀、黑中有藍，如幽冥、如宇宙、如星雲、如海洋，畫面肌理複雜、表情豐富、氣氛濃郁。

他一生中所有畫作裡的「黑」，都不是從顏料管裡擠出的「純黑」，而是用深藍、深棕、深綠等顏料調和出來的。那是「濃郁」的黑，絕不死黑，同時透過飽含情感的筆觸，刻畫出不同的效果和變化。凡此種種，都顯示他是用黑高手，我們將在他後期的「銀湖」系列發現，再沒有如此純淨、抒情之極致的黑與白。

## 初次嘗試三度空間立體作品

二〇〇六年，江賢二從單純平面作品進一步「跳出來」，嘗試了首次的三度空間立體作品。他受委託為仁愛路新落成的交通部新大樓梯廳設計一項公共藝術，首度以彩色玻璃為基材，創作一件名為「生命之光」的玻璃作品。

過去江賢二沒有處理過玻璃，但他就是喜歡嘗試新的媒材。那時他每兩、三天就

去位於新北市的「光合玻璃藝術」的工廠，親手打造每一片彩繪玻璃的顏色和圖像，最後整件作品以多達五十多片彩色玻璃切割、拉出玻璃絲來燒製而成。

因應燒窯爐大小限制，每塊玻璃最大只有三十公分見方大小，燒成之後，再一片一片併接在一起。若以繪畫來比喻，每塊玻璃最大只有三十公分見方大小，燒成之後，再一片一片併接在一起。若以繪畫來比喻，江賢二其實是用了五十多片色玻璃做為顏料，創作出一幅畫，只是這幅畫是立體的，同時內部安裝了燈光，充分利用了玻璃透光性，達到光與彩的交融。

江賢二的畫作總以線條及色彩的抽象語彙，營造神祕且千變萬化的畫面空間，藉此描述抽象世界的深度及藝術家的心靈界面。在此作品中藝術家將其畫作以玻璃材質呈現，將玻璃吹捏、塑形、彩繪成各式各樣的造型及質感，最後再以不同厚度大小塊狀或盒狀組合而成，背後的光源透過玻璃的透明質感，呈現出畫中如光、如火之能量，並讓在此梯間駐足的觀眾，乘流光、策飛影，感受色彩律動及光影構成的生命之光。

——引自《交通部中華電信公共藝術工程設置計劃》紀念冊

至於他第一件與建築有關的作品，出現在同一年由藝評家張元茜策展的台北當代美術館「膜中魔」展覽當中。江賢二在台玻董事長林伯實和徐莉玲夫婦的大力贊助和支持之下，在台玻台中工廠和玻璃師傅反反覆覆試了兩個月左右，創作出兩件立體空間作品。

「生命之光」；玻璃、LED 燈管；2006。

其一是展場入口處的裝置藝術。江賢二以二平方公尺的玻璃，創作出一個由多層膠合玻璃構成正立方體的作品，每面玻璃格子以不同的顏色呈現，同時每層玻璃刻意留有間距，內裡安裝 LED 燈管，由最亮到最暗出現漸層變化，因此可從四面看到玻璃透出不同顏色的光。這件作品設置在台北當代美術館門口入口之簷廊拱門下，成為展覽的戶外視覺主焦點，一方一圓，兩種造型之間產生了對話。

江賢二空間創作上另一個更大的展現，是他利用館內老建築物裡一個小小的「冥想空間」，打造出一間藍色玻璃房。

他在這個房間的天花板及四周牆面綴上星空，以藍色天幕為底，藉由電腦來設定亮燈的時間。星空出現時，天幕透出白色大大小小的點點星光，不炫目、不喧嘩，安靜閃耀著。十五秒之後，天幕由暗轉亮，星星隱入白幕。再過十五秒，整個空間全部暗了下來，沒有任何光線。經過五、六秒黑暗之後，瞬間在漆黑的空間正中央打上一道白光，呈現一個光的十字架。觀眾只需在這個小房間待上幾分鐘，便可以感受到這間星空玻璃屋所營造出來的精神冥想氣氛。

## 兩個夢境

此時江賢二回台定居十年了，也在誠品舉辦了六次個展。這麼大量且高密度的創作中，他不斷藉作品開疆闢土，勤勤懇懇地展現其多變複雜的美感面向，也獲得

台北當代美術館門口的正立方體，是江賢二為「膜中魔」（Membrane onto Magic）展覽創作的立體作品。

藝術愛好者的欣賞。

然而，外界給他的聲名愈多，他的內心卻愈難滿意。他已年過六十，不再是初出茅廬的年輕畫家，機會很多，可以一試再試。他也已經嘗試過各種可能，接下來如果再走不出新路，便證明自己的藝術生命只能如此。

這是一種山窮水盡、彈盡援絕的處境，加上這些年來大女兒的健康時有狀況，他鎮日像荊棘纏繞著心似的為大女兒擔憂著。究竟，命運給他這麼多磨難與考驗的真意何在？

他一生不信玄妙之事，也不算命，但為了更深入了解大女兒的病況，也嘗試另類醫療。經由朋友介紹，江賢二走進了心理診所，接觸「前世今生」催眠，在醫師的催眠引導下，進入半醒半睡狀態，在意識中，走入了自己前世今生。他閉起眼，看見兩個夢境。

夢境之一：

他看到自己身穿深藍色長袍，看起來像修道人，置身一個很空曠的房間。那房間好像沒有天花板似的，亮晃晃的光，灑然而下。那空間若說是寺廟，不如說更像樸素一點的教堂，但也不是真的教堂，就是很空曠而灰暗的石頭屋子。他在靜坐，忽有人拿顆白饅頭給他，他沒有真正見到那人，也沒有看到廚房。

之後，他走了出去，看到一片茫茫之海，海灘無沙，全是礫石，天氣灰灰的，像冬天，

直覺告訴他，那是中國東北海邊。

夢境之二：

朦朧之境，畫面沒有看到人，但一角卻露出一截和服美麗多彩的袖子，袖子裡伸出白皙的手，安靜優雅地倒出一杯清酒。隱約有老式火車駛過的無聲隆隆之感，大約是一百年前近代的京都。藝伎與古都。（江賢二認為這是他此生喜喝清酒的原因。）

最後，一個小女孩立在一片寬闊、繽紛、漂亮的田野，緩緩的斜坡上綴滿了花，簡單而純潔的人間仙境景色。小女孩站在田野裡，看起來很快樂。

從夢境醒來，江賢二感到欣慰，最後的畫面似乎指出女兒的病況終將好轉。然而，有意思的是，江賢二在這兩個夢境裡都以「修道人」之姿現身，卻沒有明確的藝術家或畫家的形象。這莫非意指他的藝術創作具有自我修練的意味？或者，他其實是另類的傳教士？他後期的生命是否又將找到某種解答？

## 「神識離身」的創作高峰經驗

從二〇〇〇年開始的五、六年間，江賢二常往返加州洛杉磯的銀湖（Silver Lake）看望女兒。加州的住家附近有一個比大安森林公園面積更大的蓄水池，江賢二剛下飛機那幾天，因為時差，夜裡睡不著，往往會到屋頂上坐看那一池水。他心繫著

女兒，也思索自己下一步的藝術之命運。

夜未央，人難眠，江賢二望著那無邊無際的銀湖。月光照下，映射在湖面，水月之靜謐、之莊嚴、之神性，帶給他強烈的震撼。

二〇〇七年，他從加州回到台北後，某一天坐在關渡大畫室裡，心一橫，決心推翻過去既有的一切，從頭再來。他想，如果失敗了，就接受這樣的失敗，從此不再創作，於是拋開一切盡情揮灑。

江賢二說：「我當時有一股很大的衝動，一種想表達內心積壓已久的創作欲望，想畫出和過去完全不同的作品。」出於藝術家的直覺，他通常對自己是否能創作出好作品都會有一種強烈的感覺。此時，他自覺眼前的新作品將會很不一樣。

他抱定誓死如歸的決心，放開一切來創作，全然解放自己：「那是我最後一次問自己，如果身為藝術家卻不能再畫出好的作品，也許是我該停筆的時候了。」他甚至打算在那之後和廚藝甚佳的范香蘭開一家麵店過日子，從此不再創作藝術。

（不過，這個狂想日後被很多朋友笑說：「你做的牛肉麵大概沒有人敢吃吧？」）

這面對絕境之心，讓江賢二創作出「百年廟」後另一高峰──「銀湖」系列。

那幾年湖水反射的光，積存他多種心緒──他的哀愁、他的喜樂、他的人生疑問。

這些經驗，在他心中不知經過什麼釀造過程及奇特的創新技法，最後卻以最震撼、最美的方式突然湧現。

江賢二不知為何捨棄其他顏色，只用黑白。他在黑沉沉的畫面裡抹上大量的油，再揮灑上白色顏料，睜大雙眼注視著，那宛如畫面深處自然湧現的光，先是經驗層面的加州「水月」之光，更深層來看，似又寓意著他內心渴求的一瞬之光。

他被自己創作的光打動了，內心奇異地擴張著，充塞著不可名狀的情緒，同時感覺身上所有血管裡的血液都停頓了，暈陶陶的，又分外清明。過了好些時刻，他開始激動起來，那是純粹又聖潔的感覺，他著迷、害怕、臣服……

他說要有光，便有了光，這光又倒回頭來安慰著他。

偌大畫室裡反覆迴盪著馬勒第四號第三樂章，江賢二在樂音中寂然不動，凝視著畫面。那莊嚴嚴令他屏息，他內心幾乎痙攣。他感覺自己靈魂死過了一次，然後又在畫面前方活了過來。他體驗到自己進入了雙腳離地、神識離體的創作高峰經驗。

從師大藝術系一路走來，江賢二窮三十年之功，在異國磨練技巧與用色的純淨，回台後以「百年廟」開啟神聖空間的追求，他的努力終於在「銀湖」達到精神性的頂峰、自我救贖的高點。此時，他內心的激動是可以理解的。

創作「銀湖」時地獄般的心情，若是一種絕境，最終江賢二卻以畫面的美與寧靜，做為一種反襯。如果之前「百年廟」是不斷累加，「銀湖」卻是反向的一次倒空、一種復歸寂滅，復歸曹雪芹說的「落了個白茫茫的大地真乾淨」。

「銀湖 Silver Lake 07-71」；油彩、畫布；150x150cm；2007。

「銀湖 Silver Lake 07-14」；油彩、畫布；；200x606 cm；2007。這是二米乘六米
的大型作品，展出時，許多看畫的人都在銀湖前自然安靜打坐，任由靈魂沉浸仕莊
嚴的時空裡，或陷入深沉的冥想。

## 台新文化基金會展出「銀湖」系列

行到水窮處，坐看雲起時。江賢二原本抱定「再創作不出來，就要放棄」的單純想法，結果卻引來「銀湖」系列的意外成功，不僅達到他畢生想追求的藝術精神性，也為自己在絕境裡打開一條新路。

二○○七年，江賢二在台新銀行文化藝術基金會贊助下，舉行了「平面與空間」個展，其中平面部分推出全新的「銀湖」系列。當這個系列作品在展場大廳掛起，整個空間便奇異地散發出一股宇宙性的精神氛圍，如同置身寺廟或教堂一般。

多年之後，他回顧當時的創作心境時說：「藝術的世界就是這樣，應該要做出自己心裡最純、最痴的東西，以最單純的衝動和心境去開拓新的作品。」

果真就是這樣最純、最痴的作品，才能感動無數觀者。銀湖方長的比例，以及黑白二色的對話，產生一種特有的莊嚴之感。畫展現場，很多人在銀湖的畫面前自動安靜坐下，彷如面對無言的天書，默片式的靜靜觀看，或打坐，或隨畫面自然調息呼吸，或只是單純感動著。

尤其，當人凝視那白光，猶如親睹了宇宙遙遠深處激烈而安靜的大爆炸，無從釋放的熊熊能量，從闇黑中撐開了時空。洪荒初開，詩意翩然降臨。「小我」被斂收馴服，俯首於一片宇宙瀚海，世俗的執念減退，超然凜列的信念則相對擴充。

觀者雙眼紛紛繳械，瞳孔放大，攝入更多光線，眼睛驚奇而濕潤地感動著，心底

澄澈光透，好像明白了什麼，卻未必說得出來，只想乾乾淨淨活進那樣的時空裡，最好永遠不要出來。

海德格在其深奧的名篇《論藝術作品之本源》中，以存有真理的角度指出：「美，是真理的現身方式。美，是真理之光。真理的光輝就是美，美是真理存在的一種方式。」

銀湖那純淨之光，俯照大地，強大而溫柔，療癒著人的殘缺、人之渺弱、人之魂魄碎成片片之後的神聖救贖。然而這不是上帝，不是人格神的赦免於罪，而是畫面裡那明明白白永恆不可企及、充實飽滿的「神性留滯」，移除我們凡塵的平庸性，消融一切對立分化，讓每個觀畫者都吸收進入，成為一體。

這同時也解釋了一個問題：如果繪畫藝術對江賢二來說是一種「淨化」，那麼他作品中「療癒之大能」又從何而來呢？

藝術史家威廉・沃林格（Wilhelm Worringer）曾提出一個值得思考的「抽象與移情作用」概念。他認為抽象藝術是對應於人們所渴望擺脫的物質世界，並且要「在流轉生滅的事件當中找尋一個棲身之所」，亦即觀者之心在「銀湖」中得到安頓。

元氣淋漓、浩瀚無垠的「銀湖」，其精神超出了畫面有形的框架，原本目不可視的時間，卻神奇地以平面的方式展開。江賢二以視覺呈現時間的存在，無疑是將時間空間化，凝結出驚人的能量。

如果「百年廟」神聖空間裡的燈火，是往自己內心注視「原來如此」的深度領悟，反轉到「銀湖」，又好像極目外太空，進入了宇宙生成的創造性之光。力道相反的兩條路徑，一來一往之間，擴大了江賢二的藝術造境。

## 堅韌與溫柔——首次創作鋼鐵雕塑

除了平面的「銀湖」系列外，江賢二也在這次個展展出他的首批鋼雕作品。

三度空間的立體作品一直是他想嘗試的新領域，在「春之藝廊」創辦人侯王淑昭女士鼎力支持下，江賢二運用其夫婿侯貞雄董事長之「東和鋼鐵」贊助的鋼材進行創作。

他在燠熱的煉鋼廠切割二公分厚的鋼材，上工不到十分鐘立刻渾汗如雨。當他與東和鋼鐵苗栗廠的師傅們忙碌了幾個星期之後，終於創作出幾件他滿意的作品。作品之一名為「浪漫年代」，紀念他以前與范香蘭在國外的歲月，如今展示於台東的畫室一側。

另一件作品「故鄉」陳列在大畫室蓮花池的花園旁。江賢二在波浪型的鋼塑作品之上還做了幾隻玻璃鳥，這七、八隻台灣藍鵲等國家保育鳥類，是他特地前往新竹一間傳統玻璃藝術工作室，和一位國寶級老師傅一起合作創作出來的，活潑生動的鳥站在堅硬鋼塑作品之上，形成一種美麗的對比。

「故鄉 Homeland」；鋼；2007。堅硬的鋼塑作品上，棲息著幾隻玻璃製成的鳥。這些玻璃打造的鳥，都是台灣的保育鳥類。

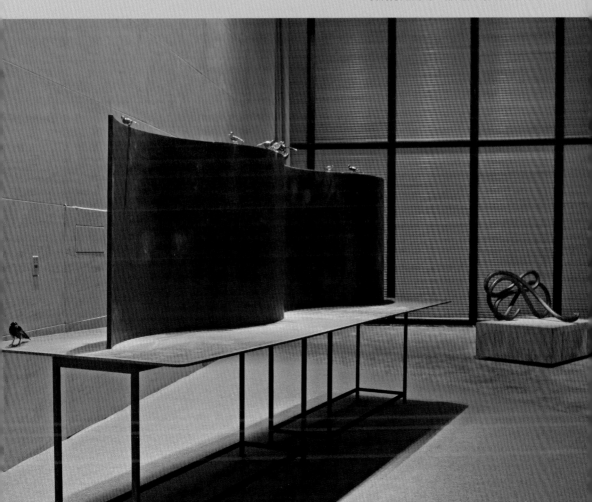

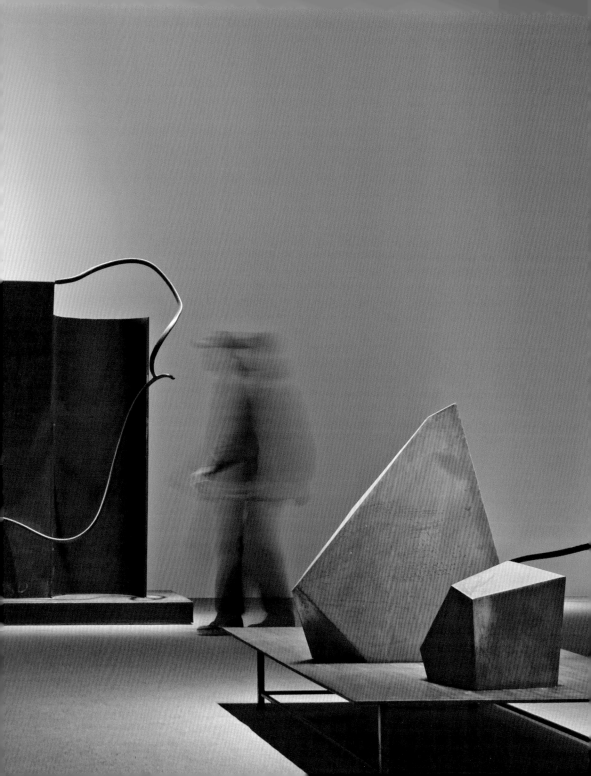

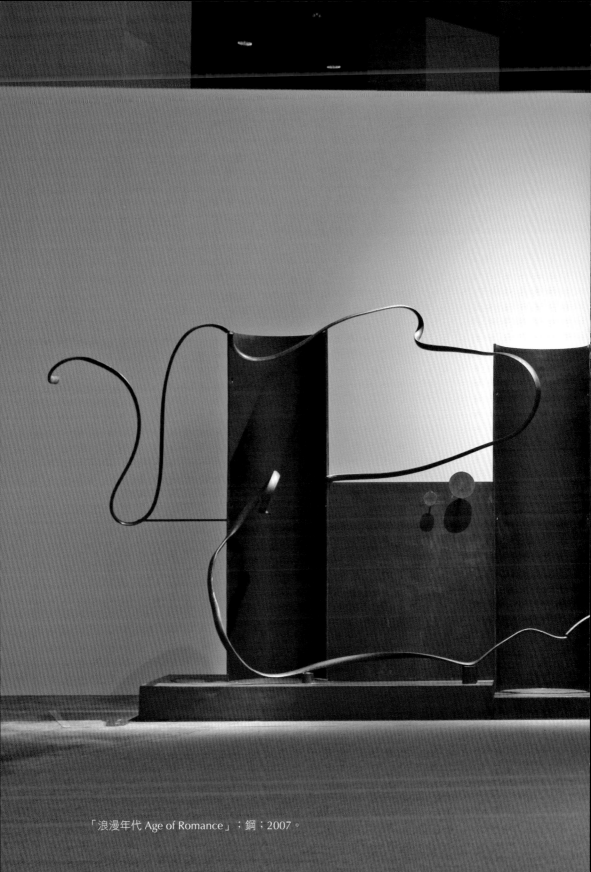

「浪漫年代 Age of Romance」；鋼；2007。

這次展覽也吸引了前法國在台協會主任潘柏甫（Jean-Claude Poimboeuf）的夫人滿里子（Mariko Poimboeuf）的注意。來自日本的她，在駐台三年期間走訪台灣各地，深深為台灣文化藝術、生活氣息所感動，更以法文寫了一本《台灣，一個驚喜！》（Taiwan, une bonne surprise），分享旅台期間的心靈宴饗。

滿里子在書中也寫下了她對江賢二藝術創作的獨特觀察：「（這些作品）雖然幾乎是單色和極簡的畫，他的作品對我來說並不抽象。相反地，我覺得相當具有表現力，並且對其內在的力量感到驚訝。他的鋼塑作品與畫作非常不同，儘管材質剛硬，卻極流暢溫和。」（引自中英譯本）

## 「銀湖」的獨特氛圍與流動感

關於「銀湖」系列另外還有一個小故事。二〇〇八年，公益平台董事長嚴長壽接受「阿拉善」邀請到蘇州演講。「阿拉善」是由近百位當今大陸最傑出、最富社會責任的企業領袖組成的民間非營利組織，關注於生態、環保等公益議題，當時有三十多位企業家出席這場為期三天兩夜的會談。

面對中國這樣快速成長的社會、急功近利的價值觀，如何進一步以台灣的軟實力凸顯文化精神的重要性？嚴長壽靈機一動，商借江賢二「銀湖」系列其中兩幅畫作，以電腦輸出大圖，放在會場的牆面上。

「銀湖 Silver Lake 08-09」；油彩、畫布；150x150cm；2008。

「銀湖 Silver Lake 08-08」；油彩、畫布；200x300cm；2008。

在整整三天的活動中，所有與會者只要一走進會場，好像置身教堂一樣，無形中滌除躁氣，安定了心神。在這種氣氛之下，美學家林谷芳教他們打坐、禪修，嚴長壽更暢談生命的價值。嚴長壽事後回想說：「其實我不過是創造出一種情境。想想看，在『銀湖』黑白之光臨照之下，會場立刻籠罩一種無法言喻的精神氛圍，而我什麼都不必強調，就已經勝過千言萬語。」

在「銀湖」這一系列作品中，江賢二依舊展現他處理純黑與純白之間「inbetween」高明的層次感。即使肉眼看來明明是濃厚的黑色，事實上內蘊極豐，是由深藍、深褐、深灰等等調和而成，所以美而極有層次。他不排斥用白色，不過也不是顏料之純白；他的白裡仍有極淡的綠，或淺淺的灰。

因為用油愈來愈多，通常一畫就情勢已定，無法修改，而且作品至少有三分之一的時間必須平置於地面。江賢二為了讓顏料流動，創造他想要的畫面效果，往往站在畫框的某一側扶高或放低，控制顏料的流向。他自嘲說：「有時這裡抬高了，流向對面太多，就要趕快到對角將畫面扶起來。有時要拉高斜度到三十甚至四十度，而且必須撐上好長一段時間。」

這些畫作，稍微大尺幅的，畫布加內框往往動輒數十公斤。江賢二雖瘦，但力道不算小，因為他創作的多是大型畫作，力氣就是在創作過程中不斷搬動作品鍛鍊出來的。據說，他還曾經「表演」搬沉重的大畫布小跑步，逗范香蘭開心。

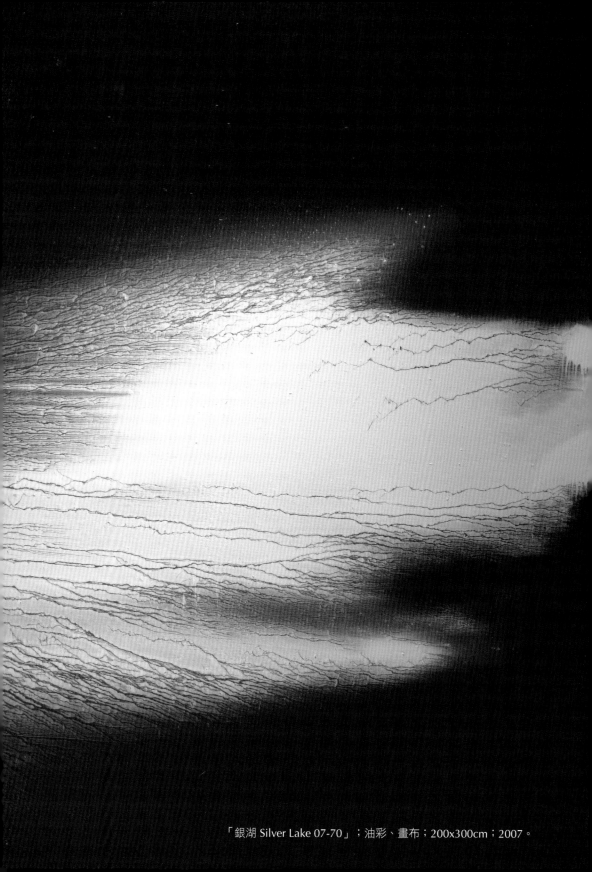

「銀湖 Silver Lake 07-70」；油彩、畫布；200x300cm；2007。

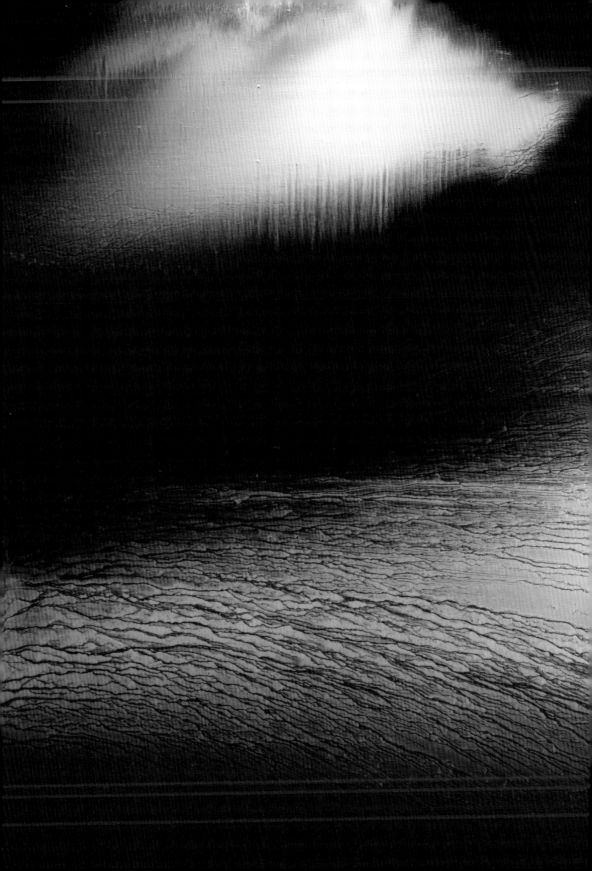

# 「熟能生巧」是藝術的致命傷

為了維持創作的「敏感性」，江賢二幾乎每五、六年就變換一個新系列。「銀湖」系列之後，江賢二的創作方法也重新翻新。他將過去長達三、四十年顏料深濃、肌理厚重、情緒糾結的風格，以及層層累加的技法完全拋棄，轉向另一個極端。他開始運用大量的調和油，消融痕路肌理，傾心於另一種抒情流動之感。

「我想從顏料最多的方式，走向油最多、顏料最少的方式。我的創作習慣就是喜歡挑戰未知的領域。」他說。

很多人都曾請教江賢二「技巧」問題，十分好奇他如何能用有形的油畫顏料，創造出畫面如此驚人的流動感？如何用有限的物質，創造出無限的精神自由？

江賢二認為，所謂「技巧」是為藝術家內心的「美的目的」而服務的，它本身沒有獨立存在性。他說：「一件好的藝術品，技巧不是從別人那邊學的，所有的技巧都因為『作品想達到什麼樣的境界、什麼樣的精神高度』而產生；技巧是為此目的自然應運而生。」

藝術家必須在每次創作中尋覓、發展出屬於作品的最佳技巧。不過，技巧或方法可以有很多種，「美的理想」卻可能很絕對。江賢二說：「為了達到那一點，也許有一百種表達方法，你必須試過九十九種之後，才能找到最對的方法。就像金字塔不管底層多大，最頂點只有一個。你必須一試再試。」然而，身為藝術家卻

又有不得不面對的宿命：一方面努力追求技巧的純熟，好不容易將技巧磨練到爐火純青之際，卻又必須加以拋棄，才能繼續往前走。這是藝術永恆的折磨。

藝術創作不同於工匠的「製器作物」。工匠必須熟能生巧，但熟能生巧卻恰恰是藝術的致命傷。技術愈強、愈依賴技術，愈難以避免產生對心智的宰制力量。

江賢二對技巧很敏感，他認為，從藝術的觀點來看，流暢的技巧不是最重要的，而且必須戒慎小心。「不要以為『熟能生巧』很好，一旦走到了這個地步，可能當不成藝術家了。不斷破除舊，對於藝術家來說非常重要。好的藝術家必須不斷把自己打破。」他常說。

有的藝術家一旦成功了，技巧愈來愈高竿，愈來愈流暢，相對的藝術性就愈來愈低，很容易失去精神性，只剩技巧的耍弄。然而，如果想改變風格，就等於必須背叛當下支持的群眾，市場也不一定接受，甚至藝評家、喜愛者都會懷疑。有些藝術家正因為如此而放不開，不敢嘗試新的可能。

江賢二完全沒有踏入這個危險的陷阱。他只是做自己，一旦覺得來到必須改變的時候，一點也不會留戀。「創作某系列一段時間，一旦變得沒有感覺，不是從心裡真正創作出來，我就會停下來。我對自己變得『不敏銳』很敏感，只要覺得不夠敏銳時，我就無法繼續用麻痺狀態來創作。」

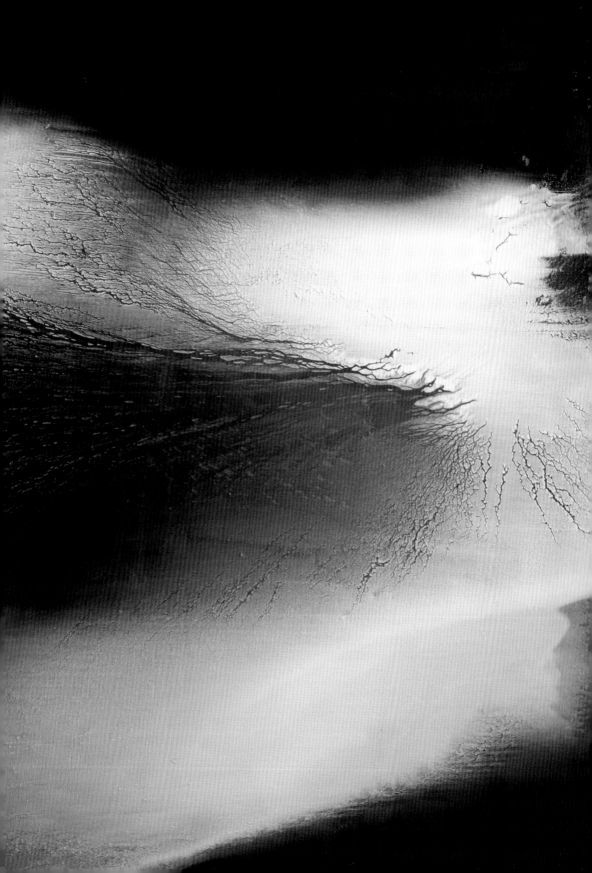

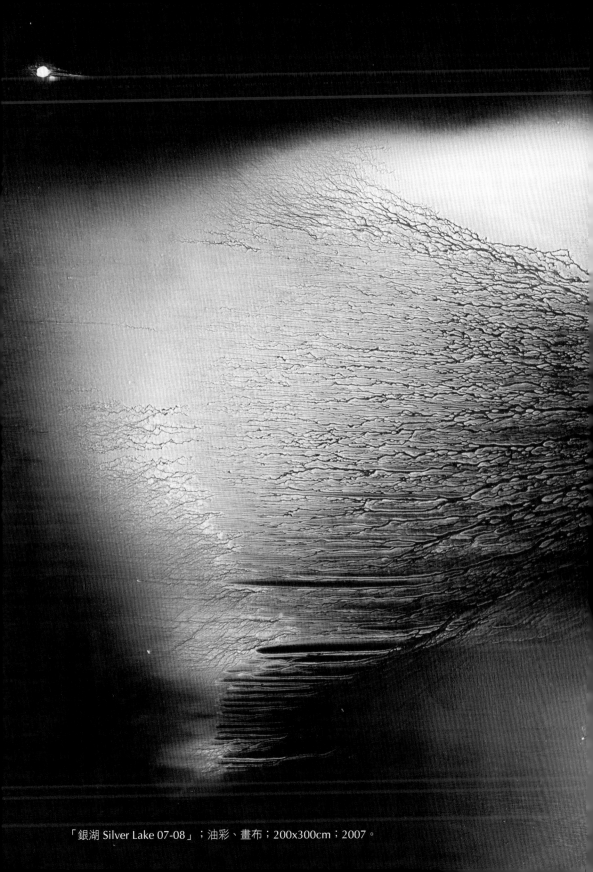

「銀湖 Silver Lake 07-08」；油彩、畫布；200x300cm；2007。

他追求純熟的技巧，但是來到一個高峰頂點之後，就會有意識地將「巧」予以破壞，轉化為「拙」：「一位藝術家如果技巧太純熟，藝術性就愈低，兩者沒有辦法妥協。藝術是『大智若愚』的產物，不是不懂，不是不會，而是刻意為之的，這點拙味，對藝術家非常重要。」

此外，一件作品並不是完整性高才是最好，江賢二認為，創作過程仍處於掙扎之中的作品，也常常有意外的可觀之處。他說：「那可以看出一種缺陷美，還帶有一點不太成熟的拙味，往往比較耐看，有時六、七十分的技巧，不一定比走到九十九分的差，就是這個道理。」

這令人想起了海明威。向來文壇推崇他的「簡練」文風：只用最簡單的語言，但包藏最多的故事。他主張小說應該像一座「冰山」，只有八分之一露出水面，其餘讓讀者自己去想像、尋索那重壓在寒冷水面下的冰山本體。成名後，海明威經常接受訪問，記者最愛問他如何錘鍊風格這件事。多次之後，他極為不耐，但還是聰明地這樣回答：「外行人所謂的風格，通常只是作家在藝術領域開疆闢土時不可避免的笨拙。」

## 救渡之船，航向彼岸淨土

藝術家無時無刻不活在自己的作品裡。嚴格來說，所有創作者都不可能有真正「休

息」的時候。他們每天的生活都在思考、處理作品，或是在等待、醞釀下一個階段的作品。此外，每天的創作也會帶來極大的挑戰。

例如，畫面上無法解決的問題就曾經深深困擾著江賢二。他指著「銀湖 08─02」說，這幅作品的右下角，就曾讓他苦惱不已。

原來，他在創作過程中，對右下角顏料流動的效果很不滿意。為了解決這個問題，他將畫面的地平線加高，但加高以後，卻又神來一筆地勾勒出一艘小船。這和早年「遠方之死」中的棺材一樣，都是一揮即就，純屬靈感，但畫作卻因為這個隱喻，撞擊出截然不凡的意義。

藝術先是一種直觀，然後才是分析的。事後，很多人問：「為什麼有這艘船？」江賢二也答不出所以然來。他只是覺得，船是他小時候的記憶。「我想像著，不管在湖裡或是在海裡，船可以漂駛到很遠很遠的地方。」

所有的符號，都不可能是憑空而來的，或是無意識的、多餘的。海明威談創作的靈光乍現，曾說過如此名言：「故事的主題我從來沒得選，是主題選擇了我。」

江賢二在這幅「銀湖」畫作中的「船」，不經意洩露了他內心的部分訊息；不管是不是一時靈感，一旦出現在畫面裡，本身便有了獨立的意義指涉。

如果「很遠、很遠」的地方，指涉某種彼岸，因此有人覺得這「船」，應以駛向彼岸的「救渡之船」而被理解。（可是有船，卻沒有「引渡者」，是否意味只有自己才能自渡，

不能仰賴他人？

從早期「巴黎聖母院」、「遠方之死」不斷重複出現的十字架，到中期「百年廟」的龍柱，或借取闇黑空間裡如弘一大師所言「前塵影事」中的朦朧燭光、蓮燈乃至點點幽冥之火，最後到「銀湖」的宇宙創生之光、救渡之船……，江賢二所有作品裡都有一種核心，都有一種精神的光明或出路。這些意象，說是「靈感」，不如說是一種心靈的「悸動」，或是沙特所謂的對於自由的渴望。

對沙特來說，所謂「作品」，其自成一內在世界。它不是偶然的產物，反而有堅固的秩序，或內在的必然性。這點完全是由創作者所決定、賦與的。沙特認為，創作適足以證成人的自性，因此，藝術家的作品，是身而為個體的人對自由的呼籲、對自由的吶喊。他如是宣告：「美，是對自由的呼籲。」

從「百年廟」來到「銀湖」，我們逐漸看到江賢二歷遍精神的極地；他對「自由」的呼籲，似乎可以在「銀湖」的「救渡之船」找到答案。

我們也將藉由這艘小船，慢慢緩渡彼岸，駛向台東繁花似錦的夢境。

「銀湖 Silver Lake 08-02」；油彩、畫布；200x300cm；2008。畫面右下角有
一艘無人船，很多人認為，它是駛向彼岸的「救渡之船」。

# 台東比西里岸

他走入了繁花似錦的「比西里岸之夢」。
一個是老僧人的，一個是孩子氣的、天真無邪的；
我們發現江賢二的藝術有兩張臉孔：
於是以台東為分界，

## 被海入定

是誰將「銀湖」畫在台東的海面呢？

蒼灰天幕下的海是晦暗而寧靜的，月亮在稀薄的雲間游移著。白綢般的光，無聲地瀉落在遼闊無盡的海面，隨波閃耀。大氣凝結成一片銀白而顫動的天幕。

坐在台東看海，唯一能做的，只能一直被海「入定」。

江賢二愛海，一生「逐海而居」，然而直到定居台東，他才真正擁有了看海的心情。過去三、四十年之中，他生命歷經的幾個海洋：基隆港的海飄散油汙，長島的海襯著孤寂昏暗的心情，聖巴爾斯島的海遙遠，三芝淺水灣的海更只是黑暗之中的、只聞微弱濤聲的「想像之海」。

然而，在台東這裡，海，就在面前，是那麼清楚明確，無可抵擋。

每一分，每一秒，海都在歌吟著。

有時，清朗的白天，台東的空氣如此透亮，色彩如此明媚鮮妍。這裡像夢境，或如樂園，眾彩交響目不暇給：紅霞、銀粉、湛藍、靛青、珊瑚紅、寶石藍、玳瑁黃、含笑白、青竹絲綠……所有的顏色都開始擬人化，盡情排練舞台劇，做各種映襯、排比、類疊、比附的修辭演練。觸目所及的事物，都是一節詩句，光是瀏覽此番勝景，便如同在讀詩。

尋常午后，江賢二在短眠之後轉醒，坐在面向太平洋的小客廳裡喝咖啡。遠處偶

太平洋的月光。

有漁舟點點，隱隱濤聲，海洋在自己編織的搖籃曲裡，依舊深眠。感覺似若有風，薄薄的浪花像詩句，一遍遍寫在湛藍的海面上。

三點之後，海水變化非常大。暮色中，漲潮的大海遠遠喧騰起來，天光謝幕退散，留下薄紗般的藍光，籠罩天地四合，美得令人不忍移轉視線。直到夜幕深垂，沒有光害的台東夜晚，天體得到解放，星子們歡欣紡織成一縷銀帶，伴著月后跳舞。

夏初，有那麼幾天，潮濕而帶著蠢影的熱氣，有時竟讓月球膨脹渾圓如球，燃燒著鮭魚般的橘紅色；有時她又皎潔如玉，當空臨照，一個在海面上，另一個倒映在水面，形成奇特且超現實的景象。

## 洪荒初開，與大自然搏鬥

台十一線一百三十多公里處，金樽咖啡北向不遠，一塊不起眼的山坡荒地。疾馳的車輛經年往來，從不曾有人為它駐足。江賢二停好車，和范香蘭一起跟著金樽咖啡老闆林先生沿著公路旁的排水溝走了一段，爬上一個地勢平緩的山坡地。

他沿途開荒找路，范香蘭緊跟在後，每個腳步都踏得緩慢小心。他們迂迴在灌木叢向上爬，費了好一番工夫，終於抵達山腰處，在那裡發現有一塊沒有植被、裸出鐵砂紅的大岩石。

江賢二微笑轉頭對香蘭說：「就是這裡了！」

眼前，如橫幅開展，純淨無染的太平洋，如此天高地闊。江賢二將視線移回腳下這塊地，心想，雖然這裡雜草、小樹叢生，但只要整理整理，蓋間小房子、小畫室，就可以住在這裡，每天看海畫畫。他相信，這裡的景觀絕對可以媲美法國南部蔚藍海岸或加勒比海。

因為，此時看海人的心情已經截然不同了。

江賢二住在三芝淺水灣社區時，每天開車往返關渡畫室，總會興起一則懸念：找一塊地，建立一個理想的創作夢土。其實這個想法當年在長島幾乎就要付諸實現，只是世事難料，隨著父親生病，江賢二回台定居，之後又引發全新的創作潮，辦了一連串畫展。儘管如此，回台定居之後，他始終不忘這個理想。

有好幾年時間，江賢二每逢創作空檔便和范香蘭開車由北部繞過基隆、宜蘭，穿越清水斷崖，一路往南沿花東海岸找地。幾番尋覓探索，在眾多因緣牽聚之下，終於，二〇〇七年在台東縣東河鄉的金樽附近找到了，圓了一場人生的大夢。

找到地之後，江賢二左思右想那塊地要如何蓋個小茅屋，同時又忙著「銀湖」的展覽。不料這時他的身體卻出現異樣，經由和信醫院切片檢查，竟是攝護腺癌，介於二、三期之間。

醫師讓江賢二撐過了「銀湖」個展才開刀。手術一切順利，大約三天就可回家，哪裡曉得第三天他血紅素因不明原因驟降，只好趕緊輸血，之後隔天又再度輸血，

留院觀察到第六天。

後來江賢二向范香蘭透露，有一次因血紅素驟降，就在即將昏迷之際，感覺眼前一陣慈藹柔光，看到一個全身白衣、似是觀音的影像站在他面前，祂身後幾步不遠處還立著一位喇嘛，江賢二認出那是他們的朋友江秋喇嘛。

白衣觀音不言也不語，朝他而來，站在床沿伸出戴著潔白手套的雙手，握緊江賢二的手。江賢二覺窘之際，也逐漸感到身體熱了起來，清醒之後，血紅素果真慢慢恢復正常。他惘惘地回想白衣觀音「握手暖心」的情景，到底是夢？抑或是真？

住院期間，江賢二雖然經歷了如此危急的狀況，卻滿腦子在設計台東的新家。江賢二一直很喜歡建築，他常對朋友說：「如果不當畫家，最想做的是建築師。」江此時，眼前這塊倚山面海的荒地，就像一張空白的畫布，充滿各種可能性，強烈地喚起江賢二對三度空間的熱情。

原本江賢二只想蓋一間簡單的小茅屋，在除草整地的過程中，不知何故，很多新的靈感源源不絕跳出來了，素樸的想像，也愈形豐富、具體。他以素描畫出簡單設計圖，找范香蘭用竹竿丈量尺寸，一切都發自築夢的初心，並不在意用最原始的方法。

二○○八年，江賢二一手設計的小住宅和小畫室終於完工，他們也正式搬遷台東，過著名副其實每天「看海的日子」。

畫室大門口的門鈴與信箱。

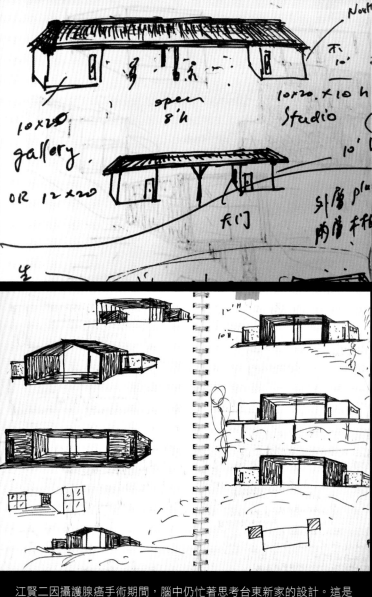

江賢二因攝護腺癌手術期間,腦中仍忙著思考台東新家的設計。這是他在住院時繪製的「小茅屋」手稿。

台東的台灣獼猴很多，往往清早五點就出來串門子。牠們才是都蘭山的原住民，江賢二在此地落腳，也得禮讓三分，不然牠們還會遠遠對著人嗆聲。他常常跟朋友開玩笑說：「這塊地是我跟台灣獼猴簽約租來的，一簽五年，最近才又續約。」

園區的植物也是精心栽種的，龍舌蘭、波斯菊、翠綠色像寶刀長鞘的萬年麻、扶桑花、黃澄澄的變葉木，還有開著紅花、枝枒曲折的沙漠玫瑰。緩坡上蜿蜒的小石徑，不知打哪飛來紫葉小白花的美麗植物，待人走過，它們便輕輕擺動。

只不過，剛搬來台東有一段時間，江賢二完全畫不出滿意的作品。他無奈地笑說：「每次在畫室裡畫得還算滿意，但一走出畫室，感覺就不對了。因為大自然更美，更是意味無窮。」

## 被大自然咬一口

江賢二搬來台東之後，因緣際會又和十五年前剛回台灣就結識的嚴長壽相遇，很快也參與「公益平台」在台東的各項藝術活動，甚至讓小朋友在夏令營到他的畫室「飆畫」，昂貴的顏料任孩子們在畫布上揮灑，與大師共同創作。

二〇一〇年夏天，他受邀參加公益平台舉辦的青少年藝術夏令營，和孩子們分享藝術。臨上課的那天早上，他到後山散步，正準備爬坡時，隨手抓起一根竹枝，不料這根大約三公分粗的竹子卻兀自盤絞起來，同時昂著一顆三角形頭顱注視著

他，閃著一對慧黠的紅眼睛。

瞬間，江賢二被牠的鱗片那螢螢閃閃的綠震懾了：「只注意牠身上透明的綠光，真是美極了！」念頭才閃過，忽然手指一陣刺痛，他才意識到被青竹絲咬了一口。

正在園地工作的阿美族朋友趕緊吸吮傷口，將血水吸出來，包紮好便緊急送醫。

到達醫院時，江賢二已經手腫如柱，前前後後在醫院折騰了十天才出院。

江賢二從浪漫美麗的巴黎和摩天大樓的紐約回到故鄉台北，最後來到莽榛蔓草的台東，此刻又被青竹絲象徵的「大自然」咬上一口，多麼全新、奇險的遭遇。

他的好友、大隱開發創辦人張裕能便這樣側面觀察：江賢二在台東披荊斬棘，一切初始肇造，流血流汗與自然相搏，整地蓋房子，跟工人和原住民生活互動，收養流浪狗。這其間，還罹患癌症，又遭青竹絲咬，險些喪命，無形中，身心經歷了一次重新洗禮，內在外在也徹底轉化。張裕能還說：「建築是一件很不容易的事，江老師居然可以胼手胝足做起來。」

張裕能也稱江賢二為「江老師」，對他總是帶著敬意。他認為，台東嚴苛、狂暴、殘酷與美麗的大自然，將他一切框架、文明教養的枷鎖都卸除了。台東打破他的「藝術家」框架，洗去過去教育的「文字障」，將束縛解開了。「來到台東，江賢二不再背負『我為了藝術要成為什麼』。他不再扛十字架，不必文以載道，不必再揹責任。」張裕能總結道。

果真，江賢二在國外冷風中戴了三十多年的紳士呢帽，在台東客廳牆角高高掛起，宣告新的時代來臨。

## 眾彩交響的「比西里岸」系列

江賢二來到台東，身心受自然浸潤，得到了自由。

他以生活及大自然為師，找到一個可以釋放藝術能量的場域。就像梵谷離開了陰冷的巴黎，來到南法普羅旺斯省的艾耳；或如一九一七年冬天，馬諦斯抵達明媚的尼斯時，不由得感歎道：「每天早上醒來看見這陽光時，我無法想像自己是如何地幸福啊！我終於明白了。」江賢二在台東也開始開窗，用色亦得到無比的啟發或自由的解放。

光是色彩的精魂，沒有光一切都不是，是光成就了一切。

江賢二初來台東的前三年，有點像男女初戀時的激情，這時期的創作顯得熾烈、熱情、坦率歌頌自然大化，是江賢二畢生創作最為「眾彩交響」的時期。他說：「有海的地方，對一個畫家特別重要，海邊的光反射到空氣中，讓海邊總是特別明亮，跟都市裡的光線不同。這裡的海，每時每刻都在變換色彩。」

台東明媚的陽光，各種獨立又清晰的色彩轟炸他的感官，目不暇給，反映在畫作也是徹徹底底的誠實，也徹徹底底的激烈。原本作品陰暗嚴肅的江賢二，早期作

品總是顏料肌理厚實、情緒鬱結，一如孤獨心靈傷口的結痂，搬到台東之後，這個痂似乎脫落了，露出底下淡粉紅的皮膚，他的作品也神不知鬼不覺滲出更多的光線、更多的色彩，畫面也抹上更多的調和油，創造出一種流動、明麗的感覺。

此時，江賢二簡直是「直接用光線作畫」。

還不只是光，台東的植物自然意象，潛移默化中也慢慢影響他。他剛來台東創作的第一張「比西里岸09－07」，在深藍色的對位平衡之下，畫面出現大片前所未見的花瓣狀物，有淡粉紅的，粉紅的，還有亮黃的。從黑白十字架大棺材，轉變為輕柔的花朵，同時整體突破了過去所有的用色極限，畫面卻不可思議地同樣純淨、豐盈，充溢著迷濛的春之氣氛。

江賢二說：「這些顏色，我三、四十年來都不可能調得出來，這輩子也從來沒有想過可以畫出這樣的作品。我想這跟心情有關，也跟大環境有關。我並非故意要有花的意象，而是自然而然的，有一天它就這麼跑出來了。」

此外，由於用油多，創作技法也有所不同。之前「百年廟」時期，不滿意可以一直堆疊、一直修改，直到滿意為止。此時，這些畫和「銀湖」系列一樣，一旦下筆就無法修改，一揮即就，畫什麼就是什麼了。技法如此，心態也不同，「現在，我也不像年輕時那樣斤斤計較，上下左右什麼都要算得很平穩，位置很絕對。現在比較隨興一點了，也比較可以放鬆些。」

台東畫室前的日出。

江賢二坐在客廳裡，目光從牆上的畫游移到戶外的燦爛景色，笑說：「你會不會覺得，我的畫跟外面的風景連成一氣？」

坐擁這繁花似錦的樂園，江賢二的好友有時會戲稱他「臨老入花叢」，形容他晚近生活灑脫自如的狀態。客廳桌上的花瓶，插滿了早上剛採的大把南瓜黃波斯菊，江賢二還打趣說：「之前，巴黎雖有花，但是我的眼裡看不到花。我一輩子沒有送過花給香蘭，來到台東之後，現在可以報答她了，給她看這麼漂亮的海景，每天可以摘好幾次花送給她，可說是加倍奉還。」說完，他也恬淡自得的笑著。

這時候的江賢二，臉部的線條柔和許多，不再如賈克梅第存在主義式的孤寂冷肅，若換上一襲袈裟、剃光頭，就更像個拈花微笑的和尚。

對於台東第一個系列「比西里岸」的命名，江賢二也頗有用心。「比西里岸」原是台東三仙台海岸附近一個原住民漁村，阿美語的「Pisilian」（比西里岸），意為「放羊的地方」。早年當地還沒有現今三仙台風景區著名的拱橋，原住民趁退潮時將羊群趕到三仙台，海潮漲高後，海水變成天然的羊圈，就可放羊吃草。等潮水退了，再將羊群趕回對岸山上。因此，這個名稱帶著濃厚的在地意義。

隨著部落長期經濟不振，這裡面臨了人口外流、族群文化流失等各種困境。近幾年，因為公益平台及各界的培力計畫而重振精神，同時以部落孩童的「寶抱鼓」演出，找回了部落的心跳及驕傲的認同。

二〇一一年，江賢二於紅樹林「Art Box」小美術館舉辦個展，展出的全是台東時期的新作，取名為「比西里岸之夢」。當時他選用這個名稱，除了因為這個阿美語地名反映了他深愛的台東，也因為「比西里岸之夢」呼應他在台東如夢似幻的心情，同時，他也希望以台東在地之名喚醒大家對偏鄉的關注意識，而自己能以藝術創作回饋大地之母的滋養。

關於「夢」，江賢二解釋說：「所謂的『夢』，對我應該是指一種『希望』，也是一種『天堂』或『淨土』的意思。」這也難怪，只要在「比西里岸之夢」畫作前駐足片刻，便有一種彷彿置身於花團錦簇、百鳥鳴囀的淨土天堂的感覺。

如果說江賢二回台之後，從「百年廟」一路到「銀湖」是一系列由內而外、由下往上的昇華之路，來到台東之後，自然的衝擊打開他的界域，在精神達到高點後，進一步往水平、橫向推展，而他的藝術座標也完成了其「十字」的結構。

之後，他更開創了另一個藝術高峰，有了「乘著歌聲的翅膀」之喜悅的、歡娛的、自由的翱翔。活在台東的空氣裡，江賢二感到一種特殊的快樂，他神采奕奕，煥發多年積蘊的底氣。現在的他，正處於一種生命與自我完全和諧的快樂。他很慶幸自己活過了七十歲，可以用鮮豔的顏色，讓生命的喜悅躍然於畫面，絲毫不必感到羞恥地讓內心奔放澎湃洶湧的情感表現出來。

「如果我沒有畫出現在的作品，而一直是『淨化之夜』，那我可能不是人了，因

發自築夢的初心，江賢二以素樸的想像、最簡單原始的方法，構築他一手設計的小住宅和小畫室。

為藝術是人間性的。」他解悟般自語著：「也只有此時此刻，我終於理解，二十多年前為什麼如此迷戀馬諦斯晚年的作品了。」

## 色彩的精神性

台東的自然性、明媚的光線，啟發江賢二對色彩更高的領悟，促使他躍升其色彩上的探險，找到他與色彩之間最適意的對應方式。但是，從過去長達三、四十年的灰黑濃稠，到台東作品的鮮妍明麗，這麼大的用色跨距，也讓一些熟悉他過去作品風格的人心生疑惑。同時不少論者以為：「晚期台東畫作的大膽色彩，會減損江賢二作品過去引以為傲的『精神性』？」

「比西里岸之夢 Pisilian 10-06」；油彩、畫布；140x370cm；2010。以藍色為
主調的作品。張裕能形容其震撼如貝多芬的《第九交響曲》，洋溢崇高神聖而欣
悅之情，有如大合唱〈快樂頌〉的感覺。

「比西里岸之夢 Pisilian 11-41」；油彩、畫布；200x300cm；2011。此作靈感似來自台東夜晚印象。天空一片月光，海裡也有一片月光，海面盪漾出種種奇幻的色彩。

「比西里岸之夢 Pisilian 10-07」；油彩、畫布；200x300cm；2010。這是江賢二個人極為喜歡的作品，也是他在台東生活整體感受的一個總結，顯示激情沉澱後的雋永諧和。

江賢二對此並非沒有自覺。他對用色的轉變自有其思考：「一般人也覺得花花綠綠比較俗氣，我年輕的時候也這樣認為。我想，這跟生命歷練有關。現在我表達精神性的方式改變了；精神性不一定要用十字架或大棺材才能表現，精神性是從同樣的人、同樣的一顆心出來的。」

用色是大學問，火候不夠，立刻難掩俗豔，因此，江賢二常說，沒有活過五十歲，最好別用粉紅色。關於「用色」，江賢二認為，最重要的是色彩一定要純淨、要美，這是藝術最起碼的品質，但絕對不能俗。不是有顏色，精神性就一定低，也不能說色彩可以和黑白一樣，做到很高的精神境界，兩者關係無法簡單定調。如果以為這時候的江賢二在創作時是在「消耗」顏料，或把顏料直接抹在畫面上，快意揮灑，那顯然是出於淺薄的誤解。

哲學家海德格在其《論藝術作品的本源》中如是說：「畫家也使用顏料，但他的使用，並不是消耗顏料，倒是使顏料得以閃耀發光。如同詩人也使用詞語，但不像通常講話和書寫的人們那樣必須消耗詞語，倒不如說，詞語經由詩人的使用，才成為並保持為詞語。」

如同詩人讓言語重新打磨發亮，同樣的，江賢二「並不是消耗顏料，倒是使顏料得以閃耀發光」。

精神本身是超越色相的，江賢二創作的精神性強度已經不受色相的限制。「一般

人當然會覺得黑白最有精神性，足以表達比較有深度的意涵，但是用彩色表達精神性，其實比黑白還要難。以前的我，可以穿聖母院黑白的衣服，現在的我，同樣的，有時候也可以穿其他顏色的衣服。」他說。

年輕的江賢二當然無法畫出台東時期的色彩，也必須等待生命的熟成，才能展露出用色方面的純然自由，享受創作本身的喜悅及滿足。如同陶藝家必須用火鍛燒自己的作品，人也必須經過苦難的累積、挫折的煎熬、時間之窯的鍛燒，釉料最後才能煥發最美的光采。

## 深情的台灣山脈

江賢二找到台東這塊地，前前後後花了五年之久，過程也曲曲折折。原本一度想在花蓮，也考慮在宜蘭，最後各種因緣牽聚，才來到這塊福地。當時，民宿不像現在那麼廣布，有的甚至簡陋髒汙，於是他和范香蘭經常因為找不到滿意的民宿，當天連夜驅車回台北。

在這段期間，有時早上，有時黃昏，有時深夜，江賢二默默開著車，感受著台灣崇山峻嶺在不同時間中光線的變化，漫長而曲折的旅程，讓他對台灣的山巒產生某種親暱感。這些林林總總的經驗，在消化多年之後，最終以如此沉靜而美好的——「台灣山脈」系列呈現。

「台灣山脈 Mountain Range of Taiwan 11-02」；油彩、畫布；182x546cm；
2011。這件作品醞釀時間長達五、六年之久，展現了江賢二對台灣山脈之深情。

淡金黃色的「台灣山脈10—01」，仔細觀察畫面細部的紋理，山巒層層疊疊，

中間的光影，透露出太陽順著山勢隱沒，天色漸暗之感。每一層山稜之間，可以

細緻地感覺到，其線條背後，有那麼一抹稀微之光從邊緣透出來。若再加上油的

流動暈染出來的毛邊，交織成江賢二對台灣山脈深情柔美的歌詠。

這個系列的作品，有山的形，卻刻意沒有山的厚度或立體性，純粹平面感地一層

又一層細心敷色。

江賢二說：「這一層層的用色，其實是一種對故鄉的感情，綜合了所有生活經驗

中對山的總體情懷。」此外，他在拼接這十二張小畫時，也刻意不要讓它溜順，

意在取其「拙」。

## 從畫作裡跳出來的「空間性」──地景藝術

從年輕開始，江賢二創作平面繪畫時，有意識打破框架的感覺，在有限框架內，

創造出無限延伸性，類似環場音效「身歷聲」效果。如今，有了台東這塊畫布，

這個平面作品的理想，最終將以地景藝術的方式展現。

江賢二說：「我所有的作品都試圖一直延伸出去，都沒有在畫布界限內結束，而

是一直往外推、一直擴張。因此，我的第一步是在平面內部『擴張』，第二步，

試著由畫面『跳出來』，變成立體作品（如之前的「膜中魔」及「冥想空間」）；第三步，

江賢二為園區一對鴛鴦設計
的水上樂園。

再跳出來變成『建築』，第四步的最終擴張，就是我的整個『地景藝術』。」

江賢二要讓整個地景也是「藝術品」。因此，台東的住宅和畫室，每一個建築線

條與細節都經過他的設計與認可。他也認為：「如果沒有在這整個場域裡生活，

沒有這個心，最後就沒有人味在裡面。」

他指出，精神勝於物質，如果有了深切的心靈體驗，不管用多簡陋的材料，仍能

彰顯出人性與感情。最重要的是，他希望設計建造出來的建築，視覺上也屬於大

自然的一環而不突兀。

如今，站在客廳前遠眺海面，可以發現，大畫室屋頂與海平面呈一條水平線。范

香蘭還發現，站在這裡，從某個角度遠看前方，海面上的綠島竟像一頭浮出水面

的鱷魚，有著長長的嘴巴，和一對很傳神的眼睛。不僅如此，江賢二的蓮花池和

大畫室的造型，也與對岸的綠島相呼應。

畫室屋頂鋪以深褐原木，成為一個大平台，擺著一張同色系的長方形藤椅。這裡

是江賢二看海的地方，但清晨黃昏時分，都蘭山的台灣獼猴會成群結隊、攜家帶

眷路過，占據坐椅，喳喳呼呼和黑狗對吠，或和人一樣，挑選視線最好的角落，

呆望海天茫茫一色。

與其說是大畫室，更精確來看，除了室內隔出一間較寬敞的畫室外，這棟建築物

其餘的空間絕大部分都用來展示江賢二的巨幅作品。挑高的天花板，頂燈明晃晃

一隻台灣獼猴坐在江賢二的藤椅上看海，一旁的夥伴與牠對望。

照下，整面透光的落地玻璃牆開向姹紫嫣紅、碧綠粉黛的蓮花池，池面生意盎然，浮著睡蓮、布袋蓮、菖蒲、鳶尾等植物，池底錦鯉安然晃盪，小魚羞羞梭游。偶爾，喜鵲飛來蓮花池喝水嬉戲，江賢二還想再養兩隻鴛鴦，增添生氣。不過，水裡的金魚、錦鯉數量已多，每回江賢二打開小小玻璃側門，抓起一把飼料時，魚群彷彿極有默契般飛奔過來，浮在水面，張翁著嘴等待餵飼，嘩嘩啦啦拍鰭撲水，饒有生趣。

很多朋友戲稱江賢二「臨老入花叢」，但是想想歷來很多藝術家如畢卡索、馬諦斯、夏卡爾，年輕時大抵都曾有過一段窒悶黑暗憂鬱時期，直到晚期，生命才尋獲新的生機，或找到一方自由的樂土。江賢二只不過走了類同的道路。

## 落位之美

推門走入，這間大畫室四面以白色大牆面為基調，張掛著江賢二不同時期的每一幅代表作，讓每一幅畫作有充分獨立呼吸的空間。整個環境氛圍既寧靜、繽紛，又洋溢著神聖。站在大畫室裡，透過大片落地玻璃，可以隨時感覺戶外隨風搖曳的植物，與畫作形成一種隱然對話的關係。

有一次有朋友來訪，天氣很好，江賢二正好將大畫室的側門打開。他的目光從畫室的作品穿過那個門框，移視戶外陽光下燦燦然的風景，忽然覺得門框以外的黃

江宅二樓天花板就是一幅大作品。創
作前,江賢二常看著屋後的都蘭山及前
方的太平洋,也定睛在山海間的天花板。
有一天,他找到了最貼切的顏色。
(右頁圖)畫室的絕大部分空間,都用來
展示江賢二的作品。

花、紫花、綠葉、藍天……就是一件作品。「門框如畫，我也嚇了一跳，覺得真美，和掛在畫室的作品，簡直融合在一起了。」他說。

這裡觸目所及的一切都極為「落位」，所有地景的尺度都經過精心的微調，每個物件，看來輕鬆自然，其實都經過江賢二以「藝術之眼」賦與美的轉化，彷彿自自然然原本就該在那個位置。

江賢二說：「視覺對於任何人來說都是極重要的，人不管走到什麼地方，『視覺』都優先於一切。所以這裡陳設、格局及景致都經過仔細設想、安排，就是希望它們呈現出美感。」

這當中，大畫室那座通往屋頂散步的戶外「樓梯」，竟花了他最多精神。「樓梯很難創造出美感，彎幾個角拾級而上，除了功能性之外，幾乎看不出太多的可能，也多半安裝在室內隱僻處。

然而江賢二卻不放掉這個難題。他花了很多時間，思考很久，才做出目前的樓梯效果。原來，他把原本只具有功能性的樓梯當成雕塑藝術品來處理。

樓梯的斜度也經過仔細計算，太斜不好走，太平沒有美感，最後取得這個平衡。

接著，大畫室屋頂上的鐵灰色欄杆圍成一個長方形，加上一個類似瓶頸的窄圈起一件他的橘紅色鋼雕作品，幾何直線和曲線形成對比，更是與太平洋的對

細心一點，也可以發現他在大畫室邊角刻意拉開一扇窄細的透光玻璃長窗，讓目光可以跳接到戶外的一個人工「玻璃瀑布」。江賢二將幾片玻璃構成巧妙的角度，導引雨水和山泉水可以在不同玻璃上濺出水花，激起迷霧。想像一下，下雨天時，透過這片長窗，視線穿透到戶外，看著玻璃水瀑，必另有一番情致。

江賢二也希望有一天能完成屬於他的「精神性空間」，建造一座立於水面的教堂，陳列他精神性濃烈的作品，如同馬諦斯晚年在南法蔚藍海岸山城旺斯（Vence）設計一座宛如藝術精品的小教堂。他說：「也許，這是一個藝術家可以對自己土地有所奉獻的一點希望吧。」

同時，他計畫將擋土牆用陶板燒上近期在台東創作的作品，印刻下他對台東這塊土地帶給他的生命及藝術創作上的自在、喜悅及活力，做為一種回報土地的敬意。

## 「善」比「美」更難

台東江宅有三隻狗，全都是自己投靠江家的流浪狗。牠們原本都有淒慘的身世。

有的餓昏躺在佛像旁邊，經范香蘭餵飼牛奶救活；有的瘦成皮包骨，全身皮膚潰爛，江賢二將牠送到台東市的獸醫院，長住治療四十天，如今一身烏黑油亮的軟

毛，極親暱黏人。

他們擔心狗飼料有防腐劑，因此到成功漁港買鮮魚，為狗兒熬煮成佳餚。樹屋旁還有一座五星級狗舍，是江賢二精心設計的，通風良好，有相思樹遮蔭，讓性格各異的狗兒能在此安居。

德國哲學家康德說：「要判斷一個人的心，端視他如何對待動物即可得知。」

江賢二多年朋友、建築師佟一清這樣形容自己：他因早年在美國奮鬥，年輕氣盛，必須時時武裝自己，養成一種憤青性格，但第一次和江賢二見面，卻油然感到自在與釋放。他以「江老師」尊稱江賢二，或學自己女兒稱他為「江伯伯」。

「江老師是一個很舒服的靈體，他是位和善智者，遇到江老師，我居然被他溫暖的氣場感化，肩頭的緊張感可以卸下，不必再武裝自己。他的能量時時觀照著我，我們真實而自然地對話、相待，以心對心。」

江賢二畢生追求藝術與人生如何「圓融一致」的課題。他說：「很多人都覺得藝術很重要，我覺得藝術不是最重要的，做人比藝術更重要。」多年前，他受邀到國立台灣藝術大學演講時，曾告訴學生：「我不相信一個不夠善良的人，可以做出好的藝術品。」

若「美」與「善」兩者只能二擇一，江賢二會選擇後者。他認為，「善」比「美」要難，對他而言，也許當藝術家比「做人」要簡單一點。

## 沉澱與昇華——「乘著歌聲的翅膀」

如果說，江賢二初來台東的「比西里岸之夢」是火焰、是男女初戀的激情，那麼三年之後接續登場的「乘著歌聲的翅膀」，便有著插著翅膀的輕盈與灑脫。

這幅作品是江賢二有史以來最大的，寬約七公尺，高達三公尺餘，幾乎完全占據一個大牆面。從二○一一年起筆開始，前前後後創作了三年之久，過程中，他察照自己內心，原本初來台東時的熾烈濃情，隨著時間逐漸轉為淡定、沉澱的深情。

之前江賢二喜歡馬勒，這幾年反而喜歡略輕一點的室內樂、弦樂四重奏等作品。在一次偶然的機會，他再度聽到了「乘著歌聲的翅膀」（Auf Flügeln Des Gesanges）。

後來作畫時，腦中一直反覆迴響著這首由海涅寫詩、孟德爾頌譜曲、霍洛維茲演奏的德文歌曲。

海涅的詩是這樣寫的：

乘著這歌聲的翅膀，親愛的隨我前往，去到那恆河的岸邊，最美麗的地方。

那花園裡開滿了紅花，月亮放射光輝，玉蓮花在那兒等待，等她的小妹妹。

紫羅蘭微笑地耳語，仰望著明亮星星，玫瑰花悄悄地講著，她芬芳的心情。

那溫柔而可愛的羚羊，跳過來細心傾聽，遠處那聖河的波濤，發出了喧嘯聲。

我要和你雙雙降落，在那邊椰子林中，享受著愛情和安靜，做甜美幸福的夢。

江賢二和范香蘭養了三隻狗，牠們全是自己來投靠江家的流浪狗。

江賢二說：「這幅作品最難的是表面上看來沒有肌理，看起來很溫柔，
沒有什麼『鋼筋水泥』，卻可以是很嚴謹的創作。」

「乘著歌聲的翅膀 On Wings of Song」；油彩、複合媒材；320x675 cm；
2011~2013。從這件作品也可看出，他初抵台東時的欣喜激動已漸沉澱淡定。

江賢二先從音樂的感受創作，之後讀到詩句，奇異地非常接近他這幅作品的感覺。

如是詩歌、音樂及繪畫，三重藝術同時互相轉化，達到完美的契合。

彷彿在他的畫作中，看見了風、聽見了色彩、照見了光、被影子追逐著。那巨大無垠的畫面是樂園的歡悅，寫滿戀人的輕聲絮語，好像我們在海邊把貝殼拿起，俯首貼耳，便可聽到關於海洋的神祕回音。靜心凝望畫面，感覺可以聽到蟲鳴、鳥叫，看見花朵、白雲、陽光……。一層一層看進去，無比澎湃豐富，餘味無窮，有人甚至從畫面中看到一匹飛奔的白馬。

「這幅作品最難的是表面上看來沒有肌理，看起來很溫柔，沒有什麼『鋼筋水泥』，卻可以是很嚴謹的創作。」江賢二說。

如果「臨老入花叢」可以得到這麼大的創作能量和欲望，他並不反對「臨老入花叢」。自然大化，無窮無盡，如哲人說「花園裡沒有任何兩片一模一樣的葉片」，今天的雲不抄襲昨天的雲，江賢二也不重複自己。

## Art Box：江賢二藝術精神之教堂

這幅作品於淡水紅樹林附近的 Art Box 展出時，國家文化藝術基金會前執行長簡靜惠看完此作也讚歎說：「江賢二的作品可以柔到那個程度，可以鋼鐵到那個程度，那個跨距是很大的。」

江賢二創作這幅大作品，方法更加自由。他說：「創作是一種直觀。」到最後，他連筆都丟棄了：「我的創作習慣是畫室裡有什麼東西都可以拿來利用，畫面裡的大大小小的圈圈，其實都是顏料瓶底壓出來的。」

張裕能也讚歎：「那麼多細節、那麼多顏色、那麼多雜亂的東西，他卻畫得那麼和諧。這張畫有太多東西了，那些都是美學的力量。我覺得它是台灣土地上出現過最好的一幅畫，這幅作品拿到紐約MoMA（紐約現代美術館）或巴黎龐畢度中心去，一點也不會遜色。」

出自對江賢二藝術力量的感動，張裕能由參訪美國休士頓「羅斯科教堂」（Rothko Chapel）得到啟發，在淡水紅樹林旁打造了一座通體發光的Art Box，做為對江賢二藝術的禮敬。

Art Box又稱為「小美術館」，由姚政仲建築師設計，簡潔的外觀屹立在潺潺水幕之上，由幾根白色柱子所支撐，一如對面紅樹林內垂立於水面的水筆仔，展現堅韌的生命力。

長方外觀的Art Box以比利時進口的天青色特製雙層玻璃包覆，點上燈，看來那麼明透、輕盈、曖曖內含光，與緊臨二棟華廈形成黑與白、輕與重的對比。張裕能形容，這是一座讓人沉思、深入畫作與心靈對話的藝術殿堂。

設計師將Art Box的入口刻意縮為一扇細長的窄門，而且由一道僅可容身的小走

Art Box又稱「小美術館」，是位於紅樹林的小型藝術殿堂。

道接引，其中有一段甚至懸空於一樓層高，行走其間，無法顧左右而言他，必須專心致志，步履慎重，就像經過一次滌除凡慮的儀式，走進內在性靈之「至聖所」。

一旦推開厚實的白色窄門，任何人都會立刻因巨大的畫作而震撼，整個空間，只為了那一幅作品——「乘著歌聲的翅膀」。

張裕能以建築起家，但持續一生燃燒對藝術的熱愛，收藏不少佳作。他說：「繪畫藝術其實包括天分、技巧、堅持。有天分的人容易取巧，不易堅持；擁有天分，又能堅持一輩子的人不多見。江老師天分極高，歷程完整而飽滿，同時又有堅持的勇氣，光是這三項特質，就足以當我生命的老師。」

他們相識多年，兩人亦師亦友。而且除了繪畫，也分享關於音樂上的看法。在他眼中，江賢二代表某種東方的內斂，也已經超越台灣的地方格局，而是世界級的藝術家。張裕能直言：「江賢二是我心中認為唯一真正世界級的大師，而且是能在作品中迸發強烈情感與個人特質的藝術家。」

## 舉重若輕的自在

在台東生活多年後，江賢二過去絞盡腦汁、殫精竭慮都不得成功的作品，現在覺得可以做到「舉重若輕」。他似乎可以直觀內心，之後畫面可以自然「湧現」。

以前創作，他不是想得太少，而是著墨太多，滿心想著要用什麼樣的表現方法？要厚？要薄？用畫筆或用刀子？現在他連筆都省略了，隨興拿起畫室裡的物品，有時是顏料蓋子，甚至手指頭沾些顏料就可以畫了。正如他所說：「我現在作畫很少用腦筋，大部分是從心裡面出來。」

這種自在的創作狀態，反映在他的「向巴哈致敬（平均律）」這幅作品。

江賢二創作時會不斷反覆聆聽顧爾德（Glenn Gould）彈奏的巴哈。顧爾德在彈奏時，經常不由自主地隨鍵盤哼唱起來，他的低吟聲也自然而然呈現在錄音裡，兩者之間極為合拍。有一陣子，江賢二更是每天聽巴哈的〈平均律〉，在極為簡單、意味深長的重複旋律中作畫，於是他以此畫作向巴哈致敬。

他以手指將巴哈音樂的旋律、強弱直接在畫布上再現，讓音樂在畫面同時躍動。他還配合樂曲演奏時間，指隨意走，曲終畫成，簡直可以「手之舞之，足之蹈之」加以比擬，顯示江賢二此時創作上從心所欲之自由。

## 對年少時光的回眸

「德布西—鍵盤」十二張連作這組作品，可以追溯到五十多年前甫考入師大的江賢二。那一年，他因初期肺結核不得不休學一年，每天在陰翳的心緒中靜聽德布西的〈月光〉，江賢二說：「德布西可以說是我音樂上的初戀情人。」

「向巴哈致敬（平均律）Bach」；油彩、畫布；150x200cm；2011。江賢二刻意
丟棄畫筆，以手指作畫，襯以巴哈之〈平均律〉，意在呈現巴哈音樂裡的節奏感。

德布西的音樂旋律原本就和繪畫很接近。他與莫內差不多時期，深受法國印象派影響，著名的俄國抽象藝術家康丁斯基（Kandinsky）在其名作《藝術的精神性》中也這樣評論他：「最前衛的音樂家德布西創造了一個精神的印象。他取材於自然，表現在音樂的形式裡，因此德布西常與印象派畫家相提並論。」

法國人彈琴和德奧樂派不同，已經不只是結構與旋律、和聲與對位，而是可以在琴鍵上做出很多質感、很多細節、很多泛音。

年輕時，江賢二就很想將他對德布西音樂的感受以平面繪畫來呈現，無奈當時心境及火候都不夠，反反覆覆始終不得其門而入，失敗多次之後，宣告暫停。

如今，他活過了七十歲，經驗過生命裡輕的、重的、黑的白的、強的弱的……等種種歷練，當他重新燃起繼續年輕時未能完成的德布西鍵盤作品時，彷彿一切都準備好了，居然「一氣呵成」，順利創作出十二張作品，也可說是江賢二對少年時光的一次深情回眸。

這組作品的繪製過程，是江賢二有預先計畫的一次創作「特例」。他預先思考，計畫以十二張連作來表達對德布西所有音樂的整體印象，而不只限於〈月光〉。他同時也決定，畫面必須要使用大片的「白」，來呈顯德布西音樂的空靈、柔和、優美的特性。

「德布西 - 鍵盤 Debussy」；油彩、畫布；91.5x91.5cm x12；2013。

「德布西 - 鍵盤 Debussy」；油彩、畫布；91.5x91.5cm x12；2013。

上色時，他用了幾乎是原色的靛青色，或有人形容的耀眼「青花瓷藍」，這些都是以前少有的大膽嘗試。他的技法也簡練自然，除了留白外，在畫面用刀子、用磨擦的、用圓的、用點的，做出音樂性的效果，呈現琴鍵彈奏的泛音，以及如詩如畫的漣漪、月光、倒影、躍動……種種意象和感覺。

江賢二笑說：「這幾年我慢慢覺得在創作的力道上已經可以拿捏恰當。可能是心情比較輕鬆，像台語講的『呷飯呷七分飽』，年輕時一定要硬吃到九分或十分飽，覺得不夠還一直改，最終改得太過頭，把畫也改壞了，浪費了很多作品。這種割捨也是我花很多年才學到的。」

這種「減法」的領略，是一種心境的轉化，也是生命熟成的智慧。江賢二解釋著：「以前太用力，作品就會太『ㄍ一ㄥ』，問題是別人告訴你，你也不一定了解。這不是知識，是時間的問題。我很幸運可以活到七十幾歲還可以創作，做為藝術家最幸福的事，莫過於以前所追求的境界，如今可以自然湧現。」

## 音樂與繪畫的「精神轉譯」

長久以來，音樂與繪畫的關係便是藝術永恆的課題。聽覺與視覺、音色和色音兩相對應，經常互相比擬。然而，音樂如此抽象純粹，本身給人如此不可言喻的感覺，很難以其他藝術形式再現。以德國哲學家黑格爾大部頭的《美學》大系來看，

他就認為「音樂」比建築、雕刻、繪畫更接近「絕對精神」，因為它更為抽象、更超脫於物質的羈絆，音樂的純淨本色，彰顯出它做為精神性高超的藝術表現型式，「好像把觀念內容從物質囚禁中解放出來了。」（《黑格爾美學二》）

其次，音樂是時間的藝術，而繪畫是平面的藝術。音樂必須在時間中延展，經由每一個音符的串接，構成樂句，樂句再構成一個樂段，最終形成樂章，構結完整的曲子。畫作卻不同，畫作是「一瞬間的事」，不管之前創作的歷程多長、多久，最終完成仍是超越時間的一瞬。

作家王文興深諳此理。他看畫有個習慣，就是背著畫面走離十來步之遠，接著猛然轉頭一看，以這一瞬間的整體撞擊，來決定畫作的好壞。畫作好壞不在時間的計量之內，它在「轉頭即是」的一瞬之間，將全部的內容傳達到觀者眼前，之後細節的鑽研只是更多具體的補足而已，但大局成敗好壞幾乎在第一眼就已底定。

音樂和繪畫兩者差異如此之巨大，以致年輕時期的江賢二即使想將音樂的感動翻譯出來，多半以失敗收場。他說：「那種音樂上美的經驗值，我在畫面上往往翻譯不過去，好像有一堵牆卡住。」這是年輕創作者內心的實情。

儘管如此，他在無數的嘗試中仍有成功的作品，例如多幅葡白克的「淨化之夜」作品、舒伯特的「冬之旅」等。二十年前，他在紐約時曾創作紙上作品「流浪者之歌」，以手指、鉛筆、任何尖銳的東西沾上顏料，在畫面刮出一道道緊張、命

若懸絲的線條，充分應和他當年孤苦的心境，傳達出藝術與人生處於掙扎與割裂的感覺。

隨著過去累積的失敗、吃的苦足夠了、人生的圓融和解、心情的自如……等，二十年後，江賢二終於可以用手指筆觸在畫面彈奏巴哈的平均律，在嚴謹的巴洛克音樂格律中，達到一種數學性的簡潔、快樂與自由奔放。又比如「德布西—鍵盤」，他可以擦出德布西的泛音，讓音樂在畫面上盪漾開來，一如月光在湖面因划槳而散開溫柔的光暈。還有「乘著歌聲的翅膀」，孟德爾頌的清新喜悅被賦與飛向天際的輕盈曼妙，畫面無數的圓圈，呈現那類似氣泡飄浮、飛翔的感覺。

從聽覺到視覺，這幾個不同時期的音樂抽象畫，展現了江賢二幾種可辨識的獨特筆觸，同時也挑戰了平面藝術語彙的極限。

如今的江賢二，已不需思考用什麼顏色或技法，任何題材都可創作，幾乎不必思考，就是自然湧現。他處於人生與藝術互相激盪、互相滋養的圓融狀態，已獲得獨到的「精神技法」，足以在「音色」與「色音」兩種藝術型式間自由轉譯，將「時間的藝術」（音樂）予以摹寫、形變或再創作為「空間的藝術」（繪畫）。

轉譯創作本身的魅力征服了創作者，江賢二也在創作中忘其所以、忘了自身的存在。他在台東後期的創作已不在表達物，而是打破了物、拋掉了形體、抽延了線條、重新設定了光線、吸納了樂音、純化了色彩、釐清了肌理、解放了筆觸……

與「比西里岸之夢11-09」的靈感，皆來自台東畫室蓮花池中的水影、天空、錦鯉、蓮花；
大片的白、水面映射之藍、飄動的紅，形成一種動態感，彷彿悠游於白淨的天地之間。

所有的形象經由一連串的毀滅與再生，最終純化為一種心緒，像都蘭山落日將盡的一抹綠光、像瓦斯火焰極尖端的一片靛藍，像糾結枝椏開出的沙漠之花。

美，在消融主客對立的創作遊戲中誕生了。

## 馬諦斯的強烈召喚

巴黎塞納河右岸，瑪黑區薔薇街（Rue des Rosiers），江賢二走過古老的猶太經書院，與留著大鬍子、一身黑衣黑帽的猶太教士擦身而過。再轉過幾條小巷，轉入視野開闊的大街，忽見一棟管線纏繞、像煉油廠的巨大複雜建築，他來到了巴黎現代藝術重鎮——龐畢度中心。

七〇年代末龐畢度中心開幕後，江賢二只要來巴黎旅行創作，總會來到位於中心三、四樓的國立現代美術館，謁見他的精神導師賈克梅第的巨型人物雕塑。其他吸引他的，還有同一樓層的幾幅馬諦斯晚年剪紙鉅作。那是很大的色塊拼貼，顏色鮮豔大膽，只有簡單色塊、造型，中間加上幾根線條，構成奇趣的畫面。

一九四一年，馬諦斯因為十二指腸癌險些喪命，緊急進行了大手術，術後無法離開床榻，加上視力不好，行動不便，幾乎無法像過去創作油畫作品。這對於曾經被視為「野獸派」開山祖師的馬諦斯來說，是何等無情的折磨。他必須開拓其他

藝術形式，來抒發內心對美的激情。

他生命的最後十年，便以剪紙拼貼（Cut-Outs）創作開創了「第二藝術生命」。長伴他多年的助理賈桂林・杜安（Jacqueline Duhême）曾回憶，當年她二十一歲，每天早上總為馬諦斯倒一盆溫水暖手，之後他用乾布將手擦乾淨，再抹上些滑石粉。賈桂林說：「這些步驟總叫我想起神父望彌撒前洗手、潔淨心靈的儀式。」

馬諦斯幾乎放棄其他媒材，只專注於拼貼。通常，他調好指定顏色，再請助手在紙上刷色晾乾，之後便開始創作。很多紀錄片中可以看到馬諦斯癱坐在病床上或輪椅裡，光著腳，拿起大剪刀剪紙的畫面。他儘管行動不便，但雙手使起剪刀卻顯得毫不費力。刀刃出於自由意念般在紙面流暢游走，剪出無數柔和的線條與造型，再由賈桂林協助，依他的想法拼貼成一幅完整的作品。

有人形容他像魔術師，這些平塗的色面初看很單調，但馬諦斯卻「喚醒」了形與色之間美的對話。他曾說：「顏色有屬於自己的美，只要像音樂般尋找並保留它的音色即可。顏色的問題在於組織和構成，儘可能不要改變這塊美麗鮮明的顏色。」從某個意義來說，馬諦斯手裡的剪刀取代了畫筆，而色紙變作顏料，將這些「形形色色」重新組織和構成，創作出截然不同的美與和諧的藝術品。

有些藝評家將馬諦斯的「第二藝術生命」以「童年」解之，這些作品的共同特色

是畫面用色大膽、簡潔、充滿律動、洋溢童趣。馬諦斯將老邁重病的身軀所承受的苦楚，轉換成生命的純然喜悅。

三十年前，人在巴黎的江賢二，對馬諦斯晚年的剪紙拼貼莫名地感到強烈傾心與不解。他帶著這樣的疑惑過了幾十年。當年他只知道馬諦斯的作品看起來很美好，但心境上、精神取向上卻不能認同；當時他醉心的是存在主義，怎麼可能認同這種美麗而愉悅的作品？即使偶爾想嘗試，但心境相差太遠，最後總演變為災難。

四十年後，江賢二對自己藝術追求的軌跡愈來愈清楚：從「巴黎聖母院」系列到「百年廟」、「銀湖」等系列，主要都是抽象、嚴肅、易於讓人冥想沉思的作品，很能呼應當年他傾心的「賈克梅第式精神」。最大的變化是到台東後另創色彩繽紛的「比西里岸」、「乘著歌聲的翅膀」等系列，用色自由，且完全與顏色共舞。

站在馬諦斯的角度來看，他的生命來到晚年，折磨夠了，苦難的額度用盡了，已經具備了智慧，可以放開來無所罣礙地創作，回到創作本身純粹的樂趣。

如今七十多歲的江賢二，從馬諦斯晚年的拼貼作品參透數十年前吸引他、同時也困擾他的「藝術」本意，也更能認同大師晚年的創作心境。他真心覺得愉悅的、美好的色彩也可以是很好的作品，即便只是簡單的抽象大色塊，卻充滿天真無邪的意境，表達生命最稚真的情感。

他更進一步發現，在過去長達數十年的創作歷程中，他已經在有意無意間回應了

馬諦斯對他的強烈召喚。仔細比對他一九八九年創作的「聖巴爾斯島」四連作，其中第四張淺灰色的作品，畫面左邊三道長短不一、刮出的線條，其韻味竟和馬諦斯一九五三年的「大洋洲的記憶」畫面左半邊的鉛筆線條如出一轍。

江賢二之前沒有意識到這樣的連結，直到晚近到台東之後才發現這樣的類同，並對於個中的奧妙感到無比驚訝。

## 重回本真

江賢二與馬諦斯晚年作品的巧合，其背後真正的緣由或許是出於他長期創作歷練，以及對於色彩的駕御能力的巧合，讓他的「比西里岸之夢」、「乘著歌聲的翅膀」等系列畫面多彩而意濃。更重要的是，江賢二也走入了馬諦斯的無罣礙童心之境。

說來，他好像用一生的作品建造了一座「迴逆之城」，透過每一幅作品，時間被倒敘，他又重活一遍人生，復返青春。

曾有一位年輕藝術家問起江賢二：「如何成為一位好的藝術家？」

江賢二回答，每一位藝術家都只能順其自然地，依照個人不同的性格、背景、自身對生活、生命過程的體驗，誠實去面對去解決，然後一天一天、一年一年不斷試著創作，也許有一天，時間到了，自然會有自己藝術上的成績。

他同時也說：「然而，這個漫長的歷程中，最重要的是誠實面對自己」，以及堅持

的力量。這一點在馬諦斯晚年的作品也可以證明。」

以台東為分界，我們發現江賢二的藝術有兩張臉孔：一個是老僧人的，一個是孩子氣的、天真無邪的。尤其是這幾年搬到台東之後，江賢二展露了原本性格裡幽默童真的一面，偶爾也向朋友開些無傷大雅的玩笑。他本人經過長年的煎熬，顯露出最後自我的「本真性」（authenticity）。

這種身心精神面的轉變，令人想到尼采在《查拉圖斯特拉如是說》中所說的：「人的精神有三變，其始也如駱駝，繼而為猛獅，最終復歸為嬰孩。」

尼采是這樣解釋的：駱駝在沙漠耕耘，遵循既有價值，勞苦負重，被動承擔一切「你應該」。其後精神魔變為猛獅，大破大立，重估一切，主動追求「我應該」，是破壞，也是創造。然而，經歷一連串的毀滅與新生後，精神進一步蛻變，渴望著圓融，走向不失其赤子之心的境界，因此尼采說：「嬰孩是歡愉的、天真的、善忘的⋯⋯」

## 沒有絕對的「抽象」

「抽象」，是無象之象，介於似與不似之間。其實，一般講抽象，還是有象，關鍵在我們以什麼角度來界定「象」。

即使如江賢二抽象的紅色「聖德諾拉」系列，畫面黃光點點，朦朧飄渺，但仔細

觀看，仍可察覺它延續之前「百年廟」系列的燭光，只是將之變形。「銀湖」系列莊嚴的闇黑之光，可以追溯到他在加州失眠的深夜裡，看到湖面映射的水月之光。「比西里岸之夢」系列的「蓮花池」，其畫面流動的水藍，可以是他每天開門見海的太平洋；那個紅，可能是池中蓮花的殘影；黃色或許來自園內植物，更或許是變葉木的黃。

因此，所謂的「抽象」，究極來看，仍是源於自然性，也因此，江賢二說：「這個世界有什麼形或什麼象是在大自然中找不到的？所有的形、所有的象，都逃不出大自然，只是我們平常沒有想到或沒有注意到。也許，只有心象才是無形的。」

雖然江賢二在創作時處於「直觀」、「湧現」的自然狀態，但若以「後設」的角度分析，他所有的抽象畫，其實源自於生活，汲取於自然，都不是憑空而來。

哲學家海德格將創作比擬為「井泉汲水」：「毫無疑問，現代主觀主義直接曲解了創造，把創造看做是驕橫跋扈主體的天才活動。正相反，所有的創作真正來說，是一種汲取，猶如從井泉中汲水一樣。」這段文字無非是對晚期江賢二創作最貼切的形容。

然而，從現實經驗裡出發，到心象的把握，這個「抽象」的醞釀過程及轉化，啟動一樁內心複雜的祕密工程，甚至連創作者都未明所以。有時則介於曖昧狀態，存於內心長時間的經營，等待時機成熟，最後才如江賢二所說「自然湧現」。

大片的落地窗，讓室內的畫與戶外的風景連成一氣。

# 創作就是朝向未知謎團前進

創作是一種「天性」，德國哲學家黑格爾在他的《美學》裡提到一個有趣的說法：湖邊玩耍的孩童，總是忍不住撿起幾塊石頭向湖裡丟去，帶著純粹欣悅之情看水面激起陣陣漣漪，驚奇且感動波紋一圈圈擴大消散。這便是他的「作品」。丟石入水的衝動，可比擬為創作之天性。

江賢二的創作過程重視「發掘」。他解釋，通常他大概有百分之二十的模糊預感就忍不住開始動筆，留下百分之八十的未知來開展。這未知的部分構成「謎團」，吸引他前進。創作便如同在幽暗的森林裡撥開迷霧前進，一面創作一面解決問題。有一句話說：「創作是控制你所不能控制的，追求你追求不到的，完成你所不能完成的。」正好非常傳神點出了江賢二的創作態度。

關於靈感，江賢二是這樣說的：「為什麼我會用那個線條？為什麼用那個造形？你問我，我也不一定答得出來。也許這是因為長時間的生活體驗，我的靈感不一定從什麼地方來。」

有時，一段音樂、一個情境，或是一個象徵、文章裡的一句話、一個普通的電影片段，都足以燃起他的想像，引發創作意義上的無限可能。然而，創作不會只是抽象的幻想，它要求具體的歷程、精神和體力的長期勞動。梵谷向弟弟告白說：「目標會變得更確切，會慢慢而確實地顯現，就像粗略的草圖變成一幅略圖，略

圖變成一幅圖畫，其方式是漸進的，是認真的工作，是對最初顯得模糊的觀念加以沉思，對短暫而易逝的思想加以深化，直到它變得固定為止。」

如同梵谷，江賢二的創作總是經歷了無數次的塗寫、覆蓋或重新賦形。創生的過程以毀滅為開始，每個畫面都有自己的命運，有的被留下，有的被抹去。因為從「好」到「很好」之間存在著一大段距離，要達到那個高峰的過程是漫長的。有些畫作從「美」要進化到「具有精神性」，甚至間隔十來年仍未竟功。

江賢二甚至一直保有幾張從紐約時就起筆，但一直找不到合適方式繼續畫下去的作品。他無法乾脆放棄，因為那畫面有東西捉住了他，他預料它可以成為好作品，無奈心情對不上，無法為繼。如果他逼自己硬改，一定會毀掉它，所以它一直是一首「未完成」的交響曲。

在紐約時，有朋友難得到他畫室參觀，拍下「春夏秋冬」四連作照片欣賞。多年之後，江賢二對朋友說：「可不可以將照片給我？」朋友疑惑反問：「你的畫呢？」江賢二說：「不見了！」朋友以為作品賣掉了，結果是江賢二覺得不滿意，不斷修改，於是把「原作」覆蓋掉了，日後追念起，不禁感到淡淡的惆悵。

## 如果一直留在巴黎……

傍晚時分，巴黎聖母院敲起漫長的鐘聲，噹—噹—噹——渾厚悠長緩慢，讓人的

心隨著震波凝結，只能放下一切，單純傾聽。

江賢二輕步徐行，沿河畔走到聖米歇爾橋，遠遠眺望著西堤島上聖母院正面兩座近七十公尺高的象牙白樓塔。雨停了，巴黎灰灰的天空點點海鷗飛翔。河風蕭索凜冽，河岸枯樹上一隻落單的鷗鳥不斷挪動身子，抓緊枝椏，奮力抵抗著風的擺盪。

沿著塞納河邊往前再走幾步，他來到聖母院側面，朝左看去，聖母院的側翼有耶穌受難的華麗巨大玫瑰窗。往右看去，有一棟紅色磚砌樓房，三樓的窗口正亮著燈，不知誰住在裡面？江賢二說，多年前，畫家馬諦斯在搬到尼斯之前，便曾在這裡創作。

再往前繞到聖母院右後方，隔著塞納河，可以看見有名的飛扶壁。藍色門牌號碼圖爾內堤岸（Quai de la Tournelle）六十五號三樓，一度是江賢二旅居巴黎時的畫室。他早上起床，推開窗戶便可以聽見聖母院的鐘聲。房子轉角的窄巷內，是法國前總統密特朗的故居，之前江賢二在巴黎工作時，巷口隨時都有警察站崗或便衣巡邏，所以江賢二可以不關窗鎖門，隨時漫步到不遠處的莎士比亞書店。

二〇一四年春天，江賢二舊地重遊，想起了他與馬諦斯的關連：「從馬諦斯畫室窗口可以看到聖母院前半部三座尖塔，由我的畫室窗口可以看到後面的三座尖塔，看來我這輩子跟馬諦斯也是糾纏不清。」

走進有著綠色門面、黃色招牌的莎士比亞書店，這裡因為海明威、費滋傑羅等文學家曾駐足借書或借錢的往事，吸引無數文學青年來此追夢、朝聖、留宿，寫作第一本小說。書店滿滿的英文書，彷彿隨意抽出一本就會讓書牆倒塌。幾隻貓兒在書堆裡或臥或坐，眼神很哲學。

書店如今當家的是喬治・惠特曼（George Whitman）的女兒蜜雪兒，是五官精緻、語調輕柔的法國美女，臉上總是掛著若有似無的微笑。江賢二看著她從小女孩長成中年熟女，依舊那麼美麗。

他也想起海明威未成名前，曾在出書後央求朋友來店內買書促銷的往事，忽然有感而發：「說到底，巴黎是屬於作家的，或許在巴黎當一名作家要比當畫家幸運。」

對於畫家而言，前面偉大的藝術幽魂處處；向上望去，好像在冬日巴黎始終灰沉沉的天空下，很難找到出路。」

走出書店，江賢二忽然提出疑問：「如果我一直留在巴黎，最後會是怎麼樣？」

別人的歷程，他不了解，但江賢二最確定的是，如果他年輕時沒有離開巴黎，最終他的精神狀態會是「黯淡無光」，正如巴黎那遮蔽一切的天空一樣。

巴黎的美麗無庸置疑，整座城市可稱為一件龐大的活藝術品。光是博物館、美術館裡偉大的作品，就足以讓後繼的許多藝術家感到難以企及，藝術的各種可能好像都已窮盡。這對欣賞者是福氣，對身處其中的創作者卻是無比艱難的挑戰，以

致於巴黎當代藝術難以超脫。

江賢二不想做前人精神的奴隸，也不想被鬼魅幽魂窒息。他想，如果在巴黎繼續畫下去，畫面一定會很陰暗。陰暗對他或許還算理所當然，他早期的作品向來闇黑深濃，但江賢二認為他不僅會陰暗，而且會死氣沉沉、陳腐，「裡面沒有種子要發芽的感覺」，格局有限，永遠不可能「大方」。

最後，他可能就此埋沒了自己。「巴黎紅酒很便宜，如果我留在這裡，可能紅酒喝很多，成了要死不活的藝術家，或醉倒成聖・修比斯教堂的流浪漢。」他說，留在這裡，絕對沒有辦法創作出之後的「百年廟」、「銀湖」、「比西里岸」系列，「甚至，即使畫出『巴黎聖母院』系列，應該也不是後來的那種味道。」

一九六八年，即使江賢二難因學潮及全國性大罷工倉卒離開了巴黎，但在往後的歲月，他卻不斷重回巴黎。站在新大陸重看暮色深沉的巴黎，帶著距離的美感，反而滋養他的創作。偉大的巴黎代表過去，紐約則指向未來。他最終想要追求藝術的是「大路」，而非「小徑」。

## 走藝術的「大路」

江賢二提出他對理想藝術終極的判斷標準。他認為，對於任何形式的藝術來說，不論是文學、音樂，或是繪畫、建築，最重要的核心品德在於「大方」。

2014 年夏，日本東京森美術館（Mori Art Museum）館長南條史生參觀江賢二台東畫室，兩人於「比西里岸之夢」畫作前合影。

江賢二的鋼雕作品。

「大方」與技巧無關。它是一種獨特的個性、精神氣質，大抵指涉藝術作品的恢宏主旨、開闊的格局、永恆的主題，同時直指人心，使得藝術家可以走得久遠，作品不因時間而減損價值，反而因歲月益顯其雋永。

例如，馬勒的音樂一點都不討好，快樂的成分更不多，總是圍繞著死亡、夢境、復活等人生永恆主題；貝多芬的音樂當然很大器，他處理人的命運、英雄崛起隕落的精神本質、歷史與革命、人的自我超越等議題。

再好比梵谷作品的生命深度、能量，百年之後依舊強大。「上帝送給人類的禮物」的巨人畢卡索，一生的作品從藍色時期、粉紅時期、印象主義，再到開創「立體派」。還有抽象表現主義大師羅斯科。這些都是走大路的例子。相較之下，保羅·克利的詩意、和諧、烏托邦，雖公認是很好的藝術品，卻顯得不夠「大方」。

其實，江賢二在大四創作「淨化之夜」時，雖明顯受保羅·克利影響，但看得出他已掙扎著要往「大路」走去了。那時雖然不一定創作得出滿意的作品，但他已經意識到「大路」與「小徑」的本質差別。

他說：「比方你要去凱旋門，有大道也有很多小路或彎彎曲曲的小徑。你要撇開小路，要挑大道走去。找不到大路，至少要意識到兩者的差別。」他認為，當一個人一直在小路裡鑽，奇怪的是，他很快就會忘記什麼是大路的風景。因為小路美妙多奇趣，且芳草鮮美，落英繽紛，讓人不知不覺忘路之遠近。

江賢二向來以「量少質精」著稱，原因之一就是他毀去很多自認小格局的作品，避免自己陷溺小徑，無法自拔。

然而，弔詭的是，這個「大方」大路，究竟何指，幾乎只能意會，無法言傳，而且它與教育、訓練、長時間藝術的經營沒有太大的關係。江賢二說：「即使你很想追求，但是拚一輩子都未必做得到。唯一能夠做的，就是盡量辨識出它，盡量避免受小路迷惑。」

就像少年 Pi 在海上漂流，遇到了那無以名之、擠滿狐獴的「奇異之島」，他可以選擇在此安居，就此沉淪，直到有一天被小島消化成樹葉裡的一顆牙齒。少年 Pi 卻因警覺而捨棄，再次賭上性命，乘船漂移遠走。江賢二也一樣：「如果我想走大路、攀登高峰，即便在山腳下就跌倒也沒有關係，對比於奇花異卉的小徑，『大路』反而崎嶇、險阻重重，也許一輩子走不到，但我選擇至少一試。」

## 先做人，再當藝術家，做「美的傳教士」

台東細雨初停，江賢二散步於戶外，踩在碎石路上，鳥聲遙渺如夢境。如今江賢二比起早期更顯可親、豁達，經歷漫長周折的創作和生活之後，他最終也顯露其自我本來的面貌。樹屋外的山坡有一尊觀音佛像，是江秋喇嘛親自鑄造送給江賢二的。喇嘛本身也是畫家，造訪台東多次。佛像後面栽植著翠綠的南洋芭蕉，開

出一屏綠澄澄的羽扇，襯托佛像的黑沉莊嚴。

江賢二現在每天跟時間賽跑，清晨四、五點看著台灣獼猴起床，每天至少工作六個鐘頭，對七十多歲的他來說，已是體力的極限。

黃昏時，他放下工作，在大畫室屋頂快走三、四十分鐘。他一邊看都蘭山漸漸暗成一片黑影，一邊遠眺遠處綠島淡景，耳際傳來海潮隆隆漲起的聲響，心裡忍不住深深感恩：「我何其有幸，活到七十多歲，每天仍有源源不絕的創作欲望。」

早年，江賢二對藝術看法很絕對、單一，他不認為藝術必須與世人有什麼關係，或需要與一般人有什麼樣的互動。這或許是他幼年喪母、長年的孤兒意識，無意間塑造出的「精神貴族」氣質使然，所以他封窗作畫，直面自己內心，不想與世界有太多牽連。那時的他，一心追求西方存在主義式的孤寂，探索內在極致的精神世界，很長一段時間避世，甚至厭世，冷眼斜看現實，在自己的藝術中追求著不屬於人間的情感。

直到回來故鄉，走過人間，江賢二從「百年廟」系列，一直走到「銀湖」、「淨化」……等，他在畫裡創造了人人可以靠近的燭火，以及撫照、安慰的柔光，充滿悲天憫人的情懷。來到台東後的「比西里岸」、「乘著歌聲的翅膀」、「德布西」或「巴哈」，更將人性提煉到美的境界。可以說，他的作品愈來愈敞開胸懷擁抱世界，帶給人間溫暖，也逐漸讓更多的大眾欣賞和理解。

我們可以將江賢二一生的創作分為四個層次的追求。第一為「技巧」（出國前）、第二為「美」（巴黎、紐約時期）、第三為「精神」（從「百年廟」開始到「銀湖」），最後由這個精神性過渡為彼岸的樂園（台東時期）。

這四個層次累積成非常厚實的藝術境界。或許用佛教的角度來看，他自己了悟藝術之道後，驀然回首，以大愛渡化人間。至少，他在逐夢的過程中，已經替周圍的人帶來些許亮光，以充滿神聖精神性的畫作，激發了世人對美的信仰。

馬諦斯晚年一心在旺斯打造一座小教堂，於是有人問他：「你信神嗎？」馬諦斯回答得很妙：「是的，我信神，當我在創作的時候！」

少年時，江賢二想當傳教士，前世夢境有兩世都是「修道人」，如今他畢竟成為另類的傳教士——他其實是美的傳教士。

有人這麼問江賢二：「那麼美是你的信仰嗎？」

江賢二沉思片刻之後，悠然地反問道：「如果美不是我的信仰，那又有什麼是我的信仰？我盡我的能力、我的一切，一輩子創作到最後，只求無憾於我的藝術。」

## 請輕踩我的夢

嚴格來說，沒有人真正看過創作中的江賢二，但他願意開放他不作畫時的畫室。

江賢二緩步領我們走進畫室，把五色鳥、蟋蟀蟲鳴聲全留在門外。牆壁有幾幅已

「比西里岸之夢 Pisilian 11-03」；油彩、畫布；200x300cm；2011。

完成的畫作，一旁一個兩層的小木櫃，上面堆滿牛奶罐般的顏料，是他從年輕就用到現在的日本好賓牌（Holbein）油畫顏料，還有一大把畫筆，毛尖看來始終洗不乾淨，染著淡薄的油彩。

這間畫室是他的小繭，他的創作基地，地面滿布點滴斑駁的顏料、油漬、畫框痕跡與鞋印，連四面牆壁也都是顏料噴濺過的痕跡，一道道、一履履，細細密密痕織叢生，只需輕輕一瞥，便可以感覺到他創作時「激戰」的程度。

「我通常先鋪在地上作畫，之後才掛起來看。」江賢二解釋著。經他這麼一說，這斑駁的地面，好像洩露出這些作品的前世今生，我們粗魯踩在地面的雙腳，便忽然覺得好像踩著他的夢境，不知往哪放了。

無數的晨光中，伴隨著收音機嘈雜收訊不清的巨大樂音，江賢二坐在畫前飽嘗著創作的一切辛酸喜樂。他說：「嘗試任何新技巧的過程肯定會有挫折。藝術家之所以需要長時間面對自己，也是因為如此。他不是為了孤獨而孤獨，而是因為創作的過程是私密的、孤絕的，這是創作內在的必然。」

他在這裡揮灑出台東的所有系列作品，地面厚厚鋪著紙板或木板，滴滿花花綠綠的顏料，彷彿是他藝術夢境遺留的吉光片羽，闖入者只敢輕踩。這令人不覺間想起愛爾蘭詩人葉慈的詩〈他祈求天國的錦緞〉（He Wishes For The Cloths Of Heaven, 以下譯文引自《讓天賦自由》，謝凱蒂譯）：

倘若我有天國的錦緞，

穿織著金絲銀線的光芒；

湛藍、昏灰、漆黑的錦緞，

是夜、是光、是明暗之間；

我願將錦緞平鋪你的雙足之下，

奈何匱乏的我只有夢想；

於是將夢想平鋪於你的雙足之下，

輕踩啊！你踩的可是我的夢。

這地面雜駁的顏料殘跡都是夢境的延伸。此時此刻，我們得小心踩在他的夢土上。

## 孤獨‧邊境

傍晚，如橫幅畫面般的海面出現左右兩點，左邊的是貨船，稍大，右邊的是漁船，較小，兩艘船在夕照下，遠遠的互相駛近、交錯又離去。在交會的剎那，在灰黯的海面上連成上下兩個銀點，像宇宙夜空的兩顆星，逐漸接近，最終又錯開。暮色將近，江賢二獨坐戶外，靜靜看海，沉默無言。遠方的天空，厚厚的積雲醞釀著暴風雨逼近的徵兆。

即使江賢二的藝術世界色彩愈來愈繽紛，但始終不變的仍是他靈魂裡孤獨的本質。他經常說：「其實我滿享受孤獨的，我甚至認為，想當一個藝術家，必須能承受這樣的孤獨。」

孤獨，已經內化成江賢二靈魂上的一層皮膚，沒有人可以走得進去。及至近年，范香蘭寫給好友徐璐一則小簡訊，也談到了江賢二的孤獨：

他常一個人坐到天黑半個小時後，才會回來。

看賢二那張孤單的椅子（在他的畫室屋頂上），

海天是一片白茫茫，朦朧中仍透出一些太陽的光，

我現在坐在 Living Room 喝咖啡，遠眺海面。

台東綿綿細雨，

妳大概已吃過 Big Breakfast 吧！

現在我體會到，他的孤獨是我一輩子不能了解的，

他的藝術從他的 Solitude 出來，

何其有幸我能給他一點依靠，

在他生命的旅程中扮演一個無聲的陪伴者，

也算不虛此一生。

現在雨停了，海慢慢又從最遠的地方重現。

忽然覺得台東是我的最終點，

雖然還沒被完全黏住。

除了LA又有何處是我的故鄉？

何況LA是心繫兩個女兒，

並不是LA這個Place。

我要努力做台東人（一笑）。

前面很細的電線上停了一排小鳥，

全在看海，真美！

*Claire*

# 見證一種美的可能

吳錦勳

這本美麗的書，經過前後半年的訪談、半年的寫作、三個月的編排，終於呈現在讀者面前，拿在手裡沉甸甸的，很有實感。

回想去年秋天某天黃昏，我結束三天的訪問，準備趕到機場搭機。江老師恰好要外出，順道載我一程。當他開車沿著台十一線一路往南，行經都蘭灣時，話題突然轉到這本書的寫法。江老師說：「很多人不認識我，生平細節或許沒有人介意，你儘量發揮，寫一本你真正想寫的書。」這時候，坐在後座的江帥母也接口鼓勵：「試看看不要採用生平流年的死板寫法，我們希望看到一個真實的、有生命力的故事。」

我沒有查證，或許這趟車程，其實是謙遜客氣的他們兩位，拐彎抹角委婉提出他們想法的一次精心安排。車窗外，椰林樹影後方遼闊平靜的海灣，正逐漸暗去，溫柔的微波親吻著海岸，我的心，灰茫茫的一片。

這個挑戰，令我興奮也教我恐懼。好長時間，我無法答話。回想到，每次聽江老

師談創作、談他的故事時，我的腦中沒由來、很神奇彷彿自動架起一台老攝影機，

隨著輪子嘎嘎滾動，zoom in（淡入）、zoom out（淡出），在跳動變幻的光束裡，

一幕又一幕重溫他的人生。

或許出於這樣的想像，我一時靈光乍現，便提議嘗試用類似「電影分鏡」式的寫

法，將「藝術家江賢二的故事」加以裁剪、重組、編織，穿越時空，循著敘事的

內在節奏推動。設想每一小節就像一顆鏡頭，各自獨立，但又在同一個大主題之

下對話、映射、補充，形構完整的故事。這些片段包括江老師的生命事件、創作

階段的轉折，或是畫作分析，有時更只是一種單純感動。

感謝江老師、江師母的寬厚相待，縱容我大膽嘗試，但願它是成功的。

我與江老師結識於二○○九年，最先是因為嚴長壽董事長的緣故，之後是因為撰

寫「公益平台」一書的關係。這五、六年間，我多次往返台東走訪偏鄉各地，蒐

集寫作材料，也不斷有機會見到江老師與江師母。

每回來到江老師台東畫室，那裡的環境氛圍，立刻令人身心沉澱。我曾在江宅度

過了無數晨昏夜晚，遠眺太平洋、近觀都蘭山、靜立佛像前諦觀，或是半夜躺在

畫室屋頂上傾聽星子們的低語。有時溜進偌大的畫室，在他的作品前沉思。

之後在台北閉關寫作的高峰期，一整天一個人窩在闇黑的房間裡，我也習慣將窗

簾緊閉，用一種村上春樹形容的「孤獨坐在一口深井底下」的心情來寫作。往往

寫到一半疲憊困頓之際，安慰我的總是江老師的一幅幅畫作，或是台東那一片無

垠、受天地日月所鍾愛的蔚藍之海。

這本書可以說總合了我對江賢二老師的一生藝術創作的哲學思考，同時也回看了我的青春記憶。我與江老師年紀相差了快要三十歲，但很奇妙的卻絲毫沒有任何代溝，原來我們成長的時代氛圍如此相像，欣賞、喜愛的事物也很接近。

坦白說，美，曾經是我的信仰，也找老師學畫好多年。然而生命邁入青春期，身心陷入十分迷茫的深淵，於是我轉而鑽研對人生現實更加「徒勞無益」的哲學。當時內在的混亂騷動我，就此荒廢了美，迫切想要追求生命意義的解答。

除了鑽研課堂上教授的各種主義、哲學思想以外，在咖啡和釀茶助長之下，我窩在學校老宿舍裡，半覺醒、半蛻變地一本接著一本耽讀著湯瑪斯‧曼、尼采、卡繆、卡夫卡、赫塞、歌德、康德與黑格爾……他們在不同時機，開啟了我的心，鑄造出今日之我。

這些成為我與江老師共同的某種基調，也幫助我事隔多年，理解江老師的創作時，有了各種不同角度的提示，讓我領略到一位「藝術家」是怎麼一回事。同時在江老師的畫作感動下，我也重拾了畫筆，回到美的懷抱。

我真心享受創作本身的滿足，完美的創作狀態是純粹的、不待外緣的，借黑格爾束比喻大抵是精神那充實而飽滿、洋溢光輝的「在己及為己的（an und für sich）存有」。這是一種心靈的至福狀態，凡人或偶一有之，江老師應更深領略那種滋味。

這本書，見證了一種美的可能，獻給所有為美而感動的靈魂。

華文創作 BLC087C

# 從巴黎左岸，到台東比西里岸

## 藝術家 江賢二的故事

作者 —— 吳錦勳
照片提供 —— 范香蘭

總編輯 —— 吳佩穎
責任編輯 —— 周宜靜（特約）
封面設計 —— 張議文
內頁視覺設計 —— 張議文

出版者 —— 遠見天下文化出版股份有限公司
創辦人 —— 高希均、王力行
遠見・天下文化 事業群董事長 —— 高希均
事業群發行人／CEO —— 王力行
天下文化社長 —— 林天來
天下文化總經理 —— 林芳燕
國際事務開發部兼版權中心總監 —— 潘欣
法律顧問 —— 理律法律事務所陳長文律師
著作權顧問 —— 魏啟翔律師
地址 —— 台北市 104 松江路 93 巷 1 號 2 樓

讀者服務專線 —— 02-2662-0012 ｜ 傳真 —— 02-2662-0007, 02-2662-0009
電子郵件信箱 —— cwpc@cwgv.com.tw
直接郵撥帳號 —— 1326703-6 號　遠見天下文化出版股份有限公司

製版廠 —— 東豪印刷事業有限公司
印刷廠 —— 立龍藝術印刷股份有限公司
裝訂廠 —— 書成裝訂股份有限公司
登記證 —— 局版台業字第 2517 號
總經銷 —— 大和書報圖書股份有限公司　電話／ (02)8990-2588
出版日期 —— 2014/10/23 第一版第 1 次印行
　　　　　　2022/12/12 第二版第 1 次印行

定價 —— NT$550
平裝版 EAN 4713510943359
書號 —— BLC087C
天下文化官網 —— bookzone.cwgv.com.tw